電影美術
表與裏

關於設計、搭景、
陳設與質感製作，
我用雙手打造的電影世界。

赤塚佳仁
Yoshihito Akatsuka ——————— 著

自序

二〇一六年九月，美國標準收藏（The Criterion Collection）發行了楊德昌導演一直沒有被發行的《牯嶺街少年殺人事件》4K 數位影史經典藍光 DVD。雖然這是一部非常有名的作品，但是卻一直都沒有出雷射影碟或 VHS，因此我之前並沒有機會欣賞這部電影。終於有幸觀賞了這部作品後，我便立刻迷上了電影中美麗的影像。這部作品細細地融合了台灣寫實和商業戲劇的方法論，拍出來的成品當然也十分優異，亮眼的細節不僅僅讓人感受到了美，更讓人感受到戲劇化的顫慄。也許也是因為我看的是藍光 DVD 吧，片中連陰暗處都好像能嗅到味道般的，顯現了豐富的風情。這部巨作，已經不需要我再多加贅述了。

另外吸引我的，是這部藍光 DVD 裡收錄的特典，紀錄片《白鴿計畫：台灣新電影二十年 Our Time, Our Story》，這部片是在二〇〇二年上映的，裡面記錄了當時台灣電影的現狀，以及之前的電影史等等，除了請到侯孝賢導演和當時其他大師級的導演之外，還有製作人及攝影師也在片中接受了採訪。片中提到，早期引領台灣主流電影的中影在其製作的電影票房失靈之後，為了突破當時面臨的市場衰退及作品類型上的瓶頸，大膽起用了當時還默默無名的新人導演，拍攝了的《光陰的故事》，締結票房佳績。從此以後，台灣電影便開始進入新浪潮時期。但是這股浪潮，最終也碰到了同樣的困境，藝術類型的電影難以再引起觀眾的興

趣。一九八〇年代後期，台灣電影的觀眾人數大幅下滑。就在此時，香港電影趁勢進入了台灣市場，美國的電影也大受歡迎，每週都有相當的片量在台灣上映，現在的台灣市場都還被美國電影視為於中國上映的試金石，那般的盛景讓人難以相信台灣和美國在當時是處於斷交狀態的。

到了一九八九年，蓄勢待發的侯孝賢導演創作《悲情城市》，在台灣影史上留下了燦爛的一頁。這部作品在國際上獲得了很高的評價，在台灣也締造了驚人的票房成績。在《白鴿計畫：台灣新電影二十年 Our Time, Our Story》中，台灣娛樂片的大師朱延平導演說了這麼一段話：「台灣的電影需要的不只是高藝術性的作品，也需要如我一般的商業性的娛樂作品。多元化是必須的。」但即使是如此，朱導演當時的成績也沒能超越《悲情城市》，台灣的電影到底會往何方走去呢？

看了這部紀錄片作品，我不禁恍然大悟，若要談到台灣電影，這的確是非常重要的參考，但同樣重要的是，片中所記錄的是二〇〇二年的景象，之後又產生了哪些變化呢？從二〇〇二年到現在的這十幾年的歲月，不記錄下來是不行的。但是我並不是一個電影評論家，而是做美術的，所以我還是只能將焦點放在美術相關的工作人員身上。就像在《白鴿計畫：台灣新電影二十年 Our Time, Our Story》當中攝影指導李屏賓先生所說的一樣，我也想把現在發生在螢幕背後的事情，都記錄下來。

Contents

電影美術組的職務介紹

電影美術組端看製作的規模大小，其中的編制從四至六人，甚至到三十幾人的編制都有可能，每個人所負責的職務內容也大不相同，不過大致上可以分為這些職位。

藝術總監
Production Designer

一部電影中的場景、陳設、設計、服裝、梳化、整體色調等所有與美術相關的部門之總負責人，和導演一樣，屬於電影製作當中最重要的職位之一。

陳設師
Set Decorator
Set Dresser

負責準備並且安置所有出現在電影畫面當中的物品，如家具、窗簾、鍋碗瓢盆、電器用品、招牌、海報等，負責打造出電影裡的氛圍，是非常重要的職位。如果想要區別美術組跟陳設組織間的差異，想像把一間房子倒過來，會掉下來的東西就是陳設組負責的，其餘的就是美術組的責任範圍。

美術指導
Art Director

在藝術總監的概念基礎上，統合各美術部門以實現電影中的世界觀。並同時進行美術各部門的預算管理、行程管理以及場景的品質管理，屬於美術部門的中間層管理職位。

場景設計師
Set Designer

負責設計場景並發包給製作廠商，在搭景過程當中需要和不同的工匠們保持緊密的溝通，並管理搭景現場的進度，配合劇本的內容，畫出各種各樣的場景施工圖。

執行美術
Assistant Art Director

負責搭景時與外部廠商的聯繫、訂貨、發包，也需要管理製作進度。準備場景中所需要的機關，例如可出水的管線等。與劇組內各部門或外部各方面聯繫，工作內容十分活躍廣泛。

概念設計師
Concept Artist

利用繪圖表現出電影導演或藝術總監的頭腦裡所想像的畫面。從最開始發想的階段就進入劇組，需要具備想像力、理解力、豐富的知識以及高度的繪畫能力。

氛圍圖繪製師
Imageboard Artist

畫出在場景中拍攝時，實際上會呈現出的畫面，以便依照畫出的圖跟和其他部門說明和溝通。和概念設計師一樣，需要具備想像力、理解力、豐富的知識以及高度的繪畫能力。

平面設計師
Graphic Designer

負責設計在電影中出現的招牌、標誌、雜誌等等所有的平面設計。需要具備能夠依照劇本的設定，設計出各式各樣平面作品的能力及品味。

道具師
Prop Master

負責採買或發包製作電影中出現的小道具。拍攝時需要待在現場管理道具，道具部在美術組當中是最貼近演員的部門。

特殊道具
Special Props

負責製作在電影當中出現，但現實中可能不存在，或者是需要特殊機關的道具。拍攝時需要待在現場管理特殊道具。不管是未來的東西，還是古代的東西都要想辦法做出來。

道具設計師
Prop Designer

負責特殊道具的設計圖和製作圖，再向特殊道具組發包下單。有時需要設計出前所未見的道具，也需要理解機械原理或機關構造等等。

製景統籌
Construction Supervisor

依照美術組的設計師們所畫出的設計圖，管理並指導搭景木工們搭建場景。需要管理工程以及製作的品質，是工匠們的指揮者。

木工師傅
Carpenter

在製景統籌的指揮下進行搭建工作，並且要在規定的時間內完成，東西都是由他們親自動手做出來的。

※ 除了木工之外，還有像是鐵工、玻璃工、電工、石工、油漆工等等，這個領域中有許多不同的工匠。

在搭建完成的場景上添加需要的做舊效果（看起來有年代感的髒污）。或是將保麗龍材質的表面做成石頭的質感等等，將木板做的地板做成大理石的質感等等，配合場景的需要加上各式各樣的質感。

準備好場景中所需要的樹木、花、草皮或園藝造景等所有和植物有關的部分。將植物安置在場景中之後，還需要照料它們，是植物和園藝造景的專家。

在初期就和藝術總監同時進入劇組。經過與導演及製片溝通後，與藝術總監一起組織美術各部門的工作人員，並編列預算。召集美術各部門的工作人員，針對美術部門和製作公司談合作條件。管理美術部門的預算和期程，在美術部門內部或是對外交涉溝通，將環境條件整頓好，讓所有工作能夠順利進行。對於美術部門來說是像母親一樣的職位。

照顧美術部門的生活層面，涵蓋交通、飲食、住宿及保險等等，整頓美術辦公室環境，協調各方面細微的事情，需要能細心地照料他人，並且具備整理資訊的能力。

Overture

在我眼中的電影美術，以及台灣

華麗映畫的背後

我在二○一六年的三月抵達美國的休士頓。從休士頓遊歷到華盛頓以及紐約，最後抵達佛羅里達。

這趟旅行並非為了觀光，我是獨自搭機前往。觀察力敏銳的讀者，或許從這些地名就能想像出共同的目的。是的，這趟旅行的目的就是調查宇宙以及最先進的航空科學。

為什麼我要參觀 NASA 1 的各項設施以及史密森尼學會旗下的航空科學博物館呢？因為我的工作是電影美術指導，在歐美也被稱為 Production Designer。那時我在某部電影中可能要製作跟宇宙有關的太空船或是相關設備。是的，電影美術就是要按照劇本中的設定，想像、設計並且具體製作出在電影畫面登場的所有場景。如果把這份職業單純歸類於美術或是設計，想必許多讀者會這麼想像──從事這種職業的人，會去美術館欣賞畫作或藝術品。這是當然的，以我的工作來說，調查是必要的作業程序，而且佔有相當大的部分。

然而，美術指導並非只將自己實際體驗過或看過的東西重現，有時也會被要求將從未去過的國家、不存在的世界、不明白的歷史甚至過去發生的事情呈現出來。而且絕對不是以我自己個人的喜好去設計，而是要將導演腦海中所描繪，甚至導演本人想像不到的世界，從無到有創造出具體的景象。因此我們不只需要吸

12

收大量的知識，甚至還必須具備計算出要使用多少預算跟時間才能將其具體化，這也必須經歷大量的實務經驗才能做到。

比起過往的環境，現在憑藉網路以及周邊的配備裝置，隨時隨地都能獲得大量的情報。但是，儘管身處在這樣的時代，有些調查還是需要身體力行。舉例來說，設計飛往宇宙的火箭時，透過網路調查太空船的資料，或許就能順利設計出外觀。但是要做出宛如真實存在的電影場景，有時光看資料無法釋疑，一定要實際接觸才明白該怎麼做，也必須了解構造跟如何裝置。能在宇宙中飛行的太空船外觀塗裝是以什麼形象為主？還有，真正的太空船或火箭都是用非常昂貴的材料製成，以我們電影的預算，要使用什麼素材以及怎麼樣的塗裝方式，才能更接近實物本身的質感呢？儘管已經做出相同比例的場景，還是必須要跟攝影、導演等人開會討論，並且確保燈光擺設的空間，攝影機的位置跟路線，甚至演員的演法，並非只是做出電影場景就好。

那麼，到底該怎麼做才好呢？連我自己都無法明快地找出答案。不過在 Léon Barsacq 2 記述的《映画セットの歴史と技術》(Le Décor de film:1895-1969) 這本書中，有非常多的提點讓我得到很大的啟發。我認為對現在正在大學或專門學校學習美術的人來說，閱讀相關技術的專書，以及許多美術指導們所撰寫的書籍，或許能摸索出某些解決之道。但即便如此，在我心中依然還有永遠都無法解開的答案。

要用數字明快的解決問題。只要學習相關的數學公式，就能很快地計算出答案。但在我所從事的電影美術工作環境中，各式各樣的因素以及條件從開拍一直到殺青會不斷變動，例如預算、行程表、攝影方法、採光照明、導演的計畫等等，這是很普遍的事情。因此不僅要應付這些變化，還必須找到當下最佳的處理方式與表現方法。

先前講到跟宇宙有關的電影準備工作，突然延期到二〇一六年的六月。因為是電影，所以這樣的延遲或

中止是稀鬆平常的事情。雖然我想一般人聽到絕對會很錯愕，然而只能接受電影製作本來就會牽扯到許多複雜的人事關係。

老實說當我面臨到電影延期成真的狀況時打擊非常大，並不是因為到目前為止自己所花的心力白費，而是遺憾之後無法觀賞自己參與製作的電影。不過到下一部電影開拍的準備工作還有時間，我在想該以怎樣的方式度過這段時間。一路走來的工作經驗讓我明瞭所做的事情不會完全白費，終究會以某個形式相互串連，以意想不到的形式回饋到自己身上。雖然我也知道完全放空的休假是必要的事情，但自己生來就是不繼續做事就會不安的個性，不動腦思考的話反而什麼靈感都沒有的類型。

●

最近這幾年真的承蒙台灣的照顧，合作邀約不斷。二〇〇五年首次透過台灣電影《詭絲》，跟台灣電影界合作。當時我的職務不是美術指導，而是以陳設師的身分參與，必須要廣泛調查台灣的生活或是文化等等，後來才知道那時是台灣電影最不景氣的時期。那一年只有七部台灣自製的國片上映，其他全部都是國外的電影。或許因為是這樣低迷的環境，我跟當時參與這部電影的美術工作者聊了很多關於電影拍攝製作的現況，了解到他們是在非常惡劣以及嚴苛的條件下完成美術工作。

剛結束《詭絲》的工作，我就回到日本參與兩部大成本的美國電影《火線交錯》跟《玩命關頭3》。一般來說是絕對不可能同時兼任兩部電影的美術製作的，後來因為各自拍攝的行程表錯開，跟雙方的製作人員開會討論後，這兩部電影都決定要雇用我。從以前就有以陳設指導跟陳設師的身分參與過美國電影的製作，因為電影製作方式日新月異，一定要累積新的經驗才能適應現在的電影拍攝手法。透過這兩部電影我了解了好萊塢主流作品的製作方式，以及獨立電影的製作方式。這兩部都是世界級的一流作品，所以我也從中學到很多東西。實際上學到東西的不只我而已，還有一位來自台灣的女性美術工作者也是如此。她以陳設助理的

身分跟我一起在《詭絲》合作過，後來在製作這部美國電影時，她亦擔任我的助理。

我認為就算想要說明好萊塢電影的風格以及製作方式，或是提到日本電影美術各式各樣的相關知識，還是要親身參與過一部電影才能真正了解。然而只透過一個人的經驗，是否能扭轉台灣電影美術的作法呢？當時的台灣電影的不景氣是——美術工作人員連影印機等硬體設備也沒有，有時把餐廳當成開會的地方，千辛萬苦地完成各式各樣的工作。同時也不像好萊塢跟日本關於電影美術工作有明確的職務分配，設計圖更不用說，從蒐集道具到建造場景都只靠少數人一一完成。當然，電影美術因為預算的關係，不可能每部片子都用相同的方式去做。那時的台灣電影沒有大預算的作品，所以不需要大型的規模體制或分工系統。不過要是將來的時代改變，被要求製作拍攝場面壯觀、氣勢恢弘的電影時，以台灣現有的作法，幾乎不可能按照拍攝行程表跟計畫完成理想的美術場景。

二〇一〇年，我接到了魏德聖導演所挑戰拍攝的《賽德克‧巴萊》。這部電影的美術總監是來自日本的種田陽平先生，美術組成員中還有幾位來自日本的場景設計師（Set Designer）、氛圍圖繪圖師（Image Board Artist）和搭景協調人員（Construction Coordinator）等。當時我的職務是場景陳設師兼任美術製片。一般在日本，並不像美國有所謂的美術製片。只有多年前我在做某部日本電影的時候增加並擔任了這個職務，這是一個在製作電影當中就算不存在也無所謂的職位，用意也多半是因為「製片」這名稱聽起來比較有權威，同部門的人也會明白這個職位是較高一階的。其實只要能為電影盡一份心力，我並不會在意擔任哪一個職位，不過一旦擔任了這項職務，那麼行程管理、工作人員組織安排以及預算交涉都在我的工作範圍之內。

台灣這邊的美術組是由製片黃志明先生重新為我調度召集，由活躍在台灣電影最前線的三名藝術指導所組成。對台灣這邊的美術，我要求成立一個新的部門，名為陳設裝飾部，由過去跟著我到日本、傳承所有電影美術製作知識的人才擔任此部門的主管。關於《賽德克‧巴萊》這部電影的美術場景製作內容，在此

刻意不提。因為已經有很多人都已經知道，我無需再重新提起，這部電影的確改變台灣大型電影巨作中的美術組編制。

•

《賽德克·巴萊》結束之後，我跟台灣的工作同仁一起在台北成立 MUSE 妙圓國際映像公司。目的是為了藉由承接工作案子讓電影美術製作手法以及技巧傳承下去，連帶在技術方法也能有革命性的進步。在後來我參與的中國的電影美術製作，並且在台灣跟阿利安卓·崗札雷·伊納利圖（Alejandro González Iñárritu）導演合作拍攝廣告。這些工作都不是像過去以場景陳設總監的職務參與，而是以美術總監的身分。藉由這個機會，我希望不分電影、永續建築還是活動，我能一直持續提供設計的工作給台灣的相關工作人員。設計就像刀一樣，不用就會生鏽，連視覺設計師跟場景陳設師也是如果不持續畫圖跟設計，技術在很短的時間內就會衰退。

至今五年過去了，我觀察到台灣電影正以出乎我意料的猛烈速度不斷蛻變。雖然這個說法也適用於中國電影界，不過或許是台灣有獨自的本土國片市場，所以給我的感觸更為深刻。附帶一提的是在我自己的國家——日本，就我所感受到的，並沒有出現讓我讚嘆的劇烈變化。然而這並不是以國籍去判斷電影製作的優劣好壞，而是階段性的事態現象，造就這樣的變化。

二〇〇八年的《海角七號》顛覆以往的台灣電影，帶來革命性的發展，從那之後原本台灣只拍攝寥寥可數的國片，變成一年製作超過三十部的電影。而且規模程度跟以往相比截然不同，有些甚至堪稱好萊塢電影等級。除了電影上映的市場本身有很大的變化之外，實際參與製作的工作人員又有怎樣的變化呢？到目前為止跟電影美術相關的工作人員是如何成功跨越不景氣的時代呢？又或者是前輩傳承給後輩的各種技術與方法，是以怎樣的形式傳承到現在呢？我認為像我們這樣的藝能工作是人傳人的技術。在大學或專門學校

會教導理論、文化，或者是必要的部分設計技能等；但在工作上，要繼承技術者的技藝並且發展是理所當然的事情，甚至在某種政治意涵上，連商業技巧的部分都必須承接下去。

在這幾年間，台灣有一段時期的國片內需市場擴大，因此甚至到了大喊製作人才不足的地步。但是拍攝的電影數量急速增加，造成作品品質衰退，進而演變成製作數量有相當大的浮動與震盪。另外，還出現更多與中國或香港合作的片子，這些片子因為行銷範圍廣，甚至達到前所未有的規模。如此一來，包括台灣電影的美術在內，想必正處於大幅度的變換期。活躍於兩岸三地的電影美術工作者越來越多，甚至就將活動據點設立於此，雖然有的人會想要堅持原本台灣電影的作風，但是接下來將竄起的年輕美術，或許也會有人想到盡善盡美時才能夠完成。無論是出自什麼樣的原因，只要彼此互相能信賴及尊重，就不會因為職位產生差別以及不必要的階級制度。

借鏡這幾年在台灣取景拍攝、跨國合作的電影製作方式。

我想透過本書傳達的是，現在台灣的電影美術人員要如何確立方針並且有所發揮？另外想告訴大家的是那些將靈感創見具體製作出來的職人又是以怎麼樣的姿態去執行他的工作呢？一般電影觀眾絕大多數都聽過電影美術這個名詞，但實際上知道美術組內編制和組成的人是少之又少。所謂的電影美術，並不是靠一個人的創意想法，而是需要各領域專業人員的團結合作，而且在有限的預算以及時間下將其技能充分發揮。

本書當中也收錄了各專業人士的採訪，這些平常或許不太有機會被公開，目標成為藝術總監或是美術指導（Production Designer）的人，一定能從這些專家所說的話而有所收穫。同時，對於還不太明確但想從事電影美術工作的人，我也希望他們可以從這裡知道要做哪個職位，實現自己夢想的可能性才會比較大。

電影美術所需要的事情絕對並非只有繪圖。即使你不會繪圖，也絕對有你可以發揮才能，或者被需要的職位。無論設計師畫出多棒的設計圖，光有圖也無法建造電影場景，而是要有優秀的工匠職人發揮一己之

力，才能使場景被完整地呈現；反過來說，其實只要有這些優秀的工匠職人，根據導演的想法去做，場景還是可以被搭建出來，但卻會因為缺少反覆思考的縝密計劃而在製作現場發生許多問題。因此，電影美術製作絕對需要多方相互合作才行。

我知道對於立志成為美術指導的人來說，光靠這本能書學習到的東西是有限的，請各位抱有此一目標的人一定要閱讀《美術設計之路》（漫遊者文化出版）這本書。當中記述了全世界最具代表性的頂尖美術指導的想法以及製作手法。另外，想學習更多有關電影美術歷史以及理論的人，應該要看看 Léon Barsacq 的《映画セットの歴史と技術》。相關技術的書籍多不勝數，在此無法一一介紹。美術總監的傳記也非常多，學習關於世界知名美術總監的事情，在將來當然是有其必要性的。但是熟讀這些對我們來說既遙不可及、也無法想像的世界的人所說的話，的確難以具體的和自己的未來連想在一起。

我並不是要透過本書說明電影美術的技巧或關於這方面的偉大歷史，也並非是我大半生的電影美術指導工作的回憶錄。而是收錄了目前在線上活躍的各位台灣美術總監跟專業人員，以及能夠從整體來觀察一切美術相關人事物的幾位導演們口述的話。

我聽說台灣的美術指導之間幾乎沒有交流。恐怕這是因為初次合作，所以雙方都對自己的作法以及態度有所保留，並非台灣電影界，這對廣泛的美術圈來說，我認為是很有趣的現象。我未來還是會在這條路上奮鬥掙扎，而且依舊要持續精進這方面的技術，美術指導們互不藏私，交流技術跟經驗，如此一來在美術設計的業界就能增加更多人才，就算只有一人也好，我祈求這樣的交會能為更加繁榮的華語電影有所幫助。

1 美國國家航空暨太空總署（NASA）位於休士頓，而美國國家航空及太空博物館位於華盛頓；紐約與佛羅里達分別有無畏號海、空暨太空博物館和甘迺迪太空中心。

2 Léon Barsacq：法國電影陳設師，代表作品包含《天堂的孩子們》、《最長的一日》，1906-1969。

Chapter 1

專 訪 藝 術 總 監 與 美 術 指 導

能夠完成這本書，都要感謝許多台灣的美術總監（Production Designer）、還有協助美術組的各位專業人士，以及能從整體的角度來檢視美術工作的導演們，接受我的訪問。

首先，我想從自己的角度先簡單介紹一下，這些跟我做著同樣職位的美術總監們。

黃文英

黃文英さん

台灣首屈一指的藝術巨匠，與侯孝賢導演攜手合作多年，能將如詩一般的侯孝賢美學具象化，是獨一無二的電影美術家。早年在美國的大學專攻戲劇，因此擅長以戲劇的空間運用手法構築電影畫面。黃文英小姐所描繪出的亮眼細節不僅展現了純粹的美，更充滿了戲劇性。

台湾随一の巨匠、侯孝賢監督と長年タッグを組み、詩的と言われる侯孝賢美学を具現化できる唯一無二の映画美術家。アメリカの大学で演劇を専攻し、そこで学んだ舞台的な構成力により映画の画面を演劇的ダイナミズムで表現できる希有な映画美術監督。彼女が描くまぶしいほどのディテールは、ただ、美しいだけではなく劇的に観客を魅了する。

p.28

黃美清

p.40

黃美清さん

在不同類型的電影作品中呈現出了各式樣貌的美術。有的時候是充滿哀愁的奧妙美感，有的時候是充滿情慾氛圍的時代空間，甚至大膽地挑戰了科幻片，讓我們看到了前所未有的藝術工程。黃美清小姐可以說是台灣電影美術的超級巨星，如同王牌一般的存在。

彼女が多種多様な映画で見せてくれる美術は多彩だ。あるときは、哀愁に満ちた優美で可憐さ。またあるときには、エロティックさに満ちた時代劇の空間。最近ではSFにも果敢に挑んでいる。その姿勢は誰もが到達できない領域にすら感じる。

まさに、台湾映画美術界のスーパースターであり、エース的な存在である。

李天爵

p.48

李天爵さん

彷若蔡明亮導演的左右手，讓世界各地影展爭相一睹的電影美術總監。蔡明亮導演常因其本身的獨特性而賦予了事物視覺上的異物感，卻又能持續吸引觀眾的心。而李天爵先生則是能讓蔡導演眾多的奇思異想被拍攝出來、被深度表現的美術大師。

個性的な美学で世界を魅了してやまない蔡明亮監督の右腕とも言える美術監督。時には奇抜とさえ感じるほどの独特な美術は、見るものの心にスパイスを与えつつも、いつまでも観客の心に残り続ける蔡明亮監督ならではの意匠表現をリアルでかつ重厚に表現する匠の美術監督。

郭志達

郭志達さん

製作過許多的廣告和音樂錄影帶作品，在廣告美術上常以圖形來表現空間。經歷了被要求簡化製作的階段，卻更能以該階段積累的技術為基礎，利用細部的重複堆疊，變化出氛圍十足的場景，擁有優秀能力的郭志達先生是電影美術的新詮釋者。

CMやMTVを長期に渡り多数手がけている。CMの美術は空間セットを誰もがわかりやすくかつ、インパクトあるように色彩艶やかに表現することを求められるものだが、まさにそのテクニックをベースに個性的な細部表現を加え、積みに積み上げることにより、セットを独特の雰囲気のある空間に変貌させる腕は秀逸。映画美術の新たな表現者。

p.56

王誌成

王誌成さん

長期以來受到侯孝賢導演的指導，熟知各個時代、世界各地的室內設計和建築式樣。從國外的導演到年輕導演，能與各種導演合作，王誌成先生是一位擁有強烈活力及熟練技巧的美術總監。

巨匠侯孝賢監督から長きに渡り指導を受け、幅広い時代、世界各地のインテリア、または建築様式を熟知する美術監督。海外の有名監督から台湾の若手監督まで幅広くタッグを組み、その強烈な精神の強靱さは、手練れの域に達しよう美術監督。

p.64

戴德偉

p.72

戴德偉さん

從台灣電影走下坡的時候就入了行，在台灣電影業界累積了多年的經歷，因為吃了不少苦，就算預算再吃緊，即使要自己動手做，也要完成目標。戴德偉先生的態度以及對場景的堅持，對於之後的年輕美術工作人員來說是最需要的，他是一位師傅級的美術總監。

台湾映画のかつて不況なときから長年にわたり台湾映画でのキャリアを積み上げた苦労人であるとともに、どんなローバジェットやタイトなスケジュールにも屈しない手作りの姿勢と、そのセットへの執念は、これからの若手美術家にもっとも必要な師匠的な存在の美術監督。

蔡珮玲

p.76

蔡珮玲さん

在奇幻類型較缺乏的台灣電影市場中，蔡珮伶小姐所編織出的世界即使設定上是寫實的，也總令人感受到些許瑰麗的色彩。她獨特的奇幻空間絲毫不受類型限制，從廣告到王家衛導演的電影，任何領域都能應付自如，是位宛如魔術師般的美術總監。

ファンタジーの系譜が弱いとされる台湾映画の中で、彼女が紡ぎ出す美術空間設定はリアルなのにどこかファンタジックに感じるときがある。その独特な空間表現は、どこかボーダレスで、CMからウォンカーウェイ監督の映画まで幅広く対応する魔法使いのような美術監督。

翁瑞雄

p.86

最新作品是《52Hz, I love you》，一直受到魏德聖導演的薰陶，參與魏導所追求的美術場景製作，只要是魏導想要的東西，無論是否擔任美術總監，他都會付出最大的努力和努力去達成。翁瑞雄先生可以說是貫徹台灣電影特有職人風格的美術總監。

翁瑞雄さん

最新作は魏德聖監督の「52Hz」。魏德聖監督の目指し理想とするアートワークに大きな薫陶を受け、監督がやりたいことであれば、美術監督のポジションにはこだわらず、最大限の労力と努力を惜しまない台湾映画ならではのポジションフリーのスタイルを貫く職人的美術監督。

翁定洋

p.92

身為美術總監，所打造出的世界雖然以現代劇居多，但是長年以來擔任美術指導所培養出的正統內涵，等到了自己成為美術總監後便得以收放自如的發揮。從翁定洋先生所創造出的空間可以享受到盡興的自由與刺激，走在時代之前，表現尖端的同時又有含有純粹的美學，十分獨特新穎。

翁定洋さん

彼がプロダクションデザイナーとして見せる世界は現代劇が主だが、アートディレクターというポジションとしては、長期に渡り培った正統的なものだ。なので自身が美術を指揮するときには、まるで真逆の自由な立場で作る刺激を楽しんでいるかのような空間を見せてくれる。時代の先端のような、尖った表現をしつつも、ピュアな美感はユニークでかつ、斬新だ。

郭怡君

郭怡君さん

p.96

郭怡君小姐的美術場景展現了自然的姿態，流露出詩情畫意也是她的作品特徵。細緻的細節處理，讓觀眾感受到了世界的潮流，是位如同時代表演者般的美術總監。

彼女のセットにまま見受けられる自然なたたずまいや空気感は、まるで漂うかのような、詩情を感じる。注視すると何気なく存在する細密画のようなディテールの描写は、常にこの世の最先端なモードを感じさせてくれる「今」という時間の表現者的な美術監督。

楊宗穎

楊宗穎さん

p.100

長期在美國學習電影美術，是年輕的台灣美術總監旗手。除了忠實地根據劇本打造場景之外，也能同時展現玩心，做些特別的嘗試。楊宗穎先生為台灣帶來美國電影工業的手法，是彷彿傳教士般的美術總監。

アメリカで長期に渡り映画美術を学んだ台湾若手美術監督の旗手。シナリオに忠実に基づきながらも、いわゆる映画的な遊びの部分とユニークな試みをする。まさにアメリカスタジオフィルム手法の伝道師的美術監督。

黃文英

觀眾的眼光會
越來越世故，
你永遠都要去想
新的東西，
突破極限。

如何走上美術之路

赤塚　—赤塚佳仁，本書作者。

黃　—黃文英，畢業於美國匹茲堡大學戲劇製作、卡內基美侖大學藝術碩士，早期從事劇場美術設計，自一九九四年開始與侯孝賢密切合作。代表作品包含《好男好女》、《海上花》、《刺客聶隱娘》、《沉默》。曾獲金馬獎、亞太影展、台北電影影獎最佳美術指導肯定。

赤塚　是什麼時候開始喜歡上電影的呢？

黃　我從小……大約三、四歲就看很多的電影，因為我家附近有很多電影院，我的爺爺是一個喜歡看電影的人，幾乎只要有新電影出來，不管是台灣片、日本片、或是外國片，我都會跟著我的爺爺去看，電影這個藝術形式對我來說一點也不陌生。

赤塚　我們認識的你是從美國回來，電影方面主要是以侯導的作品與劇本居多。你當時沒有想過要待在美國嗎？曾經有過「想在美國出人頭地」這樣的想法嗎？

黃　我自己是認為有這樣的念頭的。留在美國是不一樣的路，在紐約的生活很快樂，也遇到很多很好的人，願意幫助我，可是最後我還是選擇回到台灣，有一部分是因為家庭的因素，父母希望我回來，另一部分則是覺得繼續待在紐約可能也沒辦法進到電影圈，我得要搬到洛杉磯（LA）去。

在那個時間點上，我考慮了很久，決定回台灣的原因還是因為我自己。我並沒有因為在美國就沒有看台灣電影，甚至我每年都會回台灣兩三次，那個時候還是錄影帶（VHS），我會大量的拷貝，然後帶回美國跟朋友分享。因為長期關注台灣的電影，既然決定要回來台灣，我就覺得我應該主動去找我

専訪　黃文英

喜歡的導演一起工作。人生其實是很短的，我想選擇我想要合作的導演，於是就寫信給侯導，大概是一九九三年的時候。

赤塚　您的第一部電影作品《好男好女》就是跟侯孝賢導演合作，當時是以什麼樣的心情或是態度面對此份工作呢？

黃　我關注侯導的電影很久了，從很小的時候就看過侯導的電影，像比較商業的《風兒踢踏踩》、《就是溜溜的她》，一直到我大學畢業那年他拍《戀戀風塵》。侯導每部電影我都看過，也知道他是個編劇。我認識的侯導是一個很隨和的人，或許也是我初生之犢不畏虎，初出茅廬的時候你會有某種勇氣。在我的個性裡面從來沒有去想過有害怕這兩個字，越難的，我就越想做，這是我的人格特質。人生的挑戰就要是不斷的發掘你的潛力、極致在哪裡，我從小就是這樣。

跟侯導一起工作，拍《好男好女》、《南國再見，南國》都特別輕鬆，感到緊張是從《刺客聶隱娘》開始。過去我都覺得拍片好像在玩，像在旅行一樣，整個團隊一起出去，不斷的勘景，討論如何去改這個景，討論早上的、晚上的光線怎麼來。剛開始就是享受一家人的感覺，隨著侯導工作的經歷增長，他漸漸越想越多，當然也可能是我自己年紀漸長的關係，無形中就會給自己一些壓力。

《刺客聶隱娘》用時間創造美術

赤塚　看電影《刺客聶隱娘》真是嚇一跳！因為本身在中國拍古裝片，已經習慣宮殿就是大到看不到底那種寬闊、雄偉。《刺客聶隱娘》並不是我印象中的宮殿，不過裡面每一樣東西都很精緻、很濃縮。非常佩服這樣的做法，而且我很驚訝採用這樣的切入點。

30

黃

侯導開始說他要拍《刺客聶隱娘》的時候，我每一年都去日本京都跟奈良。你讀過一些書，會隱約知道現在要去捕捉唐人的生活風采，有一部分可以在京都或奈良看到。我那時候就是憑藉這樣的印象，也很直覺認為唐人的生活有一部分是保留在京都跟奈良，你到那個地方去可以醞釀，感知到當時的生活情景。

我每年都去奈良看正倉院特展，正倉院過去是天皇的倉庫，每年十一月都在奈良國立博物館展出為期一個月的特展。那些東西真的都是從唐代帶過來的，過去從隋代到中唐時期，約有十七次派遣唐使到日本，他們會帶來很多真正唐代的東西，若真的要看到、認識到唐代的東西，大抵與正倉院脫不了關係，可以看到一些生活上的用品，或是布料等等。

我們看到太多中國拍古裝，尤其是描繪唐代的片子，他們其實是很雄偉、很浩大的。可是我自己在做《刺客聶隱娘》前期的資料蒐集的時候，反倒要考量到他們是節度使，算是地方的王、地方的諸侯，並不是所有唐代的風格都是一樣的。

侯導每部片子他都想要打敗自己。有那麼多人拍過唐代，我們應該要在視覺上有些突破，要建立屬於侯孝賢的唐代風格。侯導的團隊，像賓哥（李屏賓）、廖桑（廖慶松）和我，我們已經工作過很多部片子，所以還滿有默契的，我們跟在他旁邊學習，對侯導來說，我們是跟他一起精進的。

侯導雖然說要拍《刺客聶隱娘》，也許中間大家去忙別的、各自拍片，我也不見得都專注在這部片。中間隔了很多年，那段時間台灣電影並不那麼景氣，《刺客聶隱娘》從一九九八年發想，到二〇〇九年才真正的有個影子，侯導也只是說可以，當時還不見得真的成形。

赤塚

我近期在拍徐克的《西遊：伏妖篇》，西遊記也是描寫唐朝的故事，所以看《刺客聶隱娘》的時候真的

黃　很驚艷，屏風的圖案花樣很華麗。我們在做設計美術的時候，這一塊常常讓美術組很困擾，當看到片子中出現這些美麗屏風時，覺得很羨慕呢！

這部片雖然拖了很多年，可是就美術來講，花了那麼多時間成本，反而是幸運的，有很多時間可以慢慢琢磨。就拿屏風來說，我們可以用手繪的，或是去找一些特殊的布料，有些布料透光就很美，還可以在布料上面做一些彩繪。就是因為時間多，對做美術的人來說就更有餘裕處理細節。如果是一般電影，尤其是以商業模式運作的電影，他們一定講究效率，不會花那麼多的時間成本。

赤塚　什麼是最貴的？我總認為時間才是最貴的。當你做為美術或是服裝，有較多的時間慢慢籌備，對於電影美學方面來講是一件好事。當然，就商業運作來講，耗費那麼多時間不見得是好的商業模式。

目前來說，古裝片的場景一定有部分要到中國去拍，但《刺客聶隱娘》其中最主要的場景是在中影[1]搭的！台灣的上一部古裝劇要回溯到二十幾年前[2]，傢俱、裝飾品等是怎麼想辦法弄到的？

黃　還是因為時間。從一九九八到二○一○年，中間十二年，無論從正倉院來的靈感，或是去很多不同的國家。以布料來說，像是西突厥（現為烏茲別克）正統的布料圖案，還有印度、韓國都有受到大唐的影響，日本更是，像是西陣織[3]就有唐代布料紋路的影子，甚至發展出很多不一樣的圖樣。

因為旅行過很多地方，大概會知道那些資源在哪裡。當開始採買道具的時候，就會很精準地在世界各地採購，不管是道具或是布料，還有一些仿唐代的生活用品或飾品，傢俱則是請台灣師傅製作。明代或清代的古傢俱就比較多，唐代的傢俱比較少見，所以很多是從唐代古畫或是仿唐古畫裡面得來的靈感，然後按照古畫繪製比例圖，找木工師傅訂做。

赤塚　《刺客聶隱娘》在京都、奈良拍外景。身為日本人，我特別好奇的是，在京都拍片非常麻煩，日方一

黃　　定不會讓你拍吧！

黃　　還沒開始勘日本景的時候，我就已經帶我的執行美術一起去正倉院看展，我們也先去過了京都的大覺寺、平安神宮、平等院，奈良的唐招提寺，參觀過真正從唐代來的師傅蓋的寺廟。侯導跟賓哥有時候有空的時候也會加入，其實侯導對日本也不陌生，因為他在日本很有名（笑）。

赤塚　感覺上京都的工作團隊或是公司是比較封閉的，就連東京的團隊去也不見得會受到歡迎。京都的工作團隊比較接近工匠、職人的個性，從頭到尾看都不看合作對象，就是埋頭做自己的事（笑）。總而言之，唐朝的古裝片竟然可以台灣拍成，很了不起！

黃　　二〇一〇年去了一次，之後每年都有再去，到了要拍攝的時候，因為松竹（松竹映畫）也很幫忙，我們是到那裡後才知道限制很多。當時拍了很多畫面，後來也沒有剪進去，可能侯導認為這些限制沒有辦法讓他拍到他想要的。可是我覺得京都地景還是很切合這部電影，如果說這裡面沒有這些外景，整個時空感、氛圍感就會落差很大。也是那些外景強化了整個唐代的時空氛圍，光靠內景是不行的。其實我們也在中國大陸拍了唐代的景，可是那拍起來和京都沒辦法比，簡直天壤之別，因為搭的景跟真正時間累積下來的京都的工藝是不一樣的，工匠的精準度也是不一樣的。

《海上花》美術與道具拍賣會

赤塚　另外一部很經典的《海上花》，當時也是您做的？是搭景嗎？

黃　　那部片本來都在上海，可是劇本沒審核通過，正好在桃園楊梅有一個建商有個地要開發，所以我們

就很快地撤回來台灣搭景。我所有的施工圖都是石庫門4那種里弄式的住宅，還有三、四個長三書寓

5，相當複雜，不過結果還搭得挺好的，裡面所有的雕花門扇都是從北越進口，我們畫比例圖，請北越的師傅雕刻，也請專門在日本做寺廟彩繪的職人來做彩繪。我們想要做到微舊，在做工上的分寸拿捏其實是很重要的。後來建商也有將這些東西保存下來，法國來台灣拍侯導的紀錄片，也有再去那個地方看這些佈景。

赤塚　這麼說來，這些東西不是景，是真正的建築物了？

黃　應該也根據侯導後來做的決定，這支片子是沒有外景的，全部都室內景。當時建商反而是用蓋房子的方式，磚造或是水泥造，只要裡面的雕花門扇保持上海石庫門那樣建築的風采。因此室內的雕花門扇、傢俱、磚造、生活器物，我們更是特別講究。記得電影拍完，開了一個道具拍賣會，很多人來買。

在一九九六年那個時間點上，中國的人工還有物價其實都不是那麼貴，對電影美術來說那是一個美好年代。不過要有熟人帶，當時透過作家鍾阿城先生，從上海、揚州、南京等古都運了兩個大貨櫃的古董傢俱回來，有些真的是古董，有些則是上等的仿製。

《最好的時光》不過度設計的美術

赤塚　《最好的時光》又不一樣，裡面古裝的部分給我的感覺是沒有那麼華麗，比較沈穩一點。

黃　《最好的時光》在講一九一〇年代跟二〇年代之間的藝旦的故事，那時候很多藝旦是在迪化街那一帶。拍攝這部之前我們也是到處勘景，後來很幸運地有人為我們介紹大稻埕，在民樂街那邊有個老

宅，門窗的結構以及玻璃的雕花門扇還滿細緻。我們找了些台式的古董傢俱，也混雜了一些《海上花》保留下來，我覺得不是那麼華麗的東西。

而在風格的呈現上，可能是我自己受的訓練的關係，在美國的成長培訓教育過程，無論你是場景設計，或是服裝設計，都是不要太出風頭的。不管在劇場還是電視電影，過度的設計其實都是失敗的，這給了我一些啟發，也慢慢培養出一種不要太放、不要搶戲的原則，大家來看電影也是要看明星嘛！

談談工作風格

赤塚　談到原則，想要請教您的工作風格，有沒有什麼特定的方針或模式呢？

黃　我認為每個電影都有他自己的世界，每個設計師都有他的工作習慣，可能也會跟著他的整個團隊去調整。我大部分都跟侯導工作，在侯導的電影當中，很重要的基調是——他特別講究生活化、寫實。我們拍不同時空的電影，我會很自然地去了解那個時空或是那個時代的生活背景跟社會文化，透過這樣的過程沈澱自己的想法。

創作需要大量的去閱讀跟收集資料，然後內化，才能夠再去創造一種新的風格出來，所以無論是什麼樣的風格，都是來自於生活的。

赤塚　除了與侯導合作，近期的美術作品是電影《沉默》，藝術總監是金獎美術丹提·費瑞帝（Dante Ferretti），是否可以分享合作的經驗呢？

黃　丹提是義大利人，從小是在仿若古蹟的地方成長，不需要特地去參觀博物館，在生活中就可以看到具

専訪　黃文英

赤塚　歷史感、文化性以及空間感的東西。他受的是建築方面的訓練，而在他活躍的年代，義大利的電影業也是蓬勃發展的，他會笑著跟我說他與帕索里尼（Pier Paolo Pasolini）、費里尼（Federico Fellini）導演一起工作的景況。

我覺得丹提是個隨心所欲工作的人，不過做《沉默》的確是辛苦的，這個片子由美國的導演執導，拍的是日本的故事，用義大利的藝術總監，偏偏又在台灣取景，我自己也很期待電影最後的呈現，並認為那是一個難得的時空團聚。

赤塚　跨國合作的執行過程中，有沒有雙邊習慣不同之處？是如何溝通的呢？

黃　在丹提來台灣之前，馬丁・史柯西斯（Martin Scorsese）導演已經累積了十多年的背景資料，尤其導演特別要求，希望能盡量地去呈現當代歷史的真實性，因此電影得在虛實之間找到最恰當的位置。在工作過程中，的確是有一些挑戰，導演有自己的研究團隊，分別在東京與美國專門做歷史資料收集；我自己的團隊共有三位美術指導，也帶著藝術總監去京都的松竹片廠轉一圈，同時也尋求了日本團隊的幫忙。基本上拍任何一場次之前，我們都必須與導演、攝影師做非常詳細的溝通，當然常常都會有一些意見上的分歧，可是大家也都盡了最大的努力，盡量忠實地呈現那個時代的歷史。

我認為《沉默》能夠來到台灣拍攝是個緣份，以我的角色來說，我就盡可能地推動工作，讓大家能夠往前（move on），畢竟拍一天都是很昂貴的，團隊又來自世界各地，相處上是彼此都在適應中。我覺得各個工作人員也都很盡力了，這是職業道德──盡其所能地去一起把一件事情完成。那個過程很困難，但回味起來是很無窮的。

赤塚　在工作的模式上，有受到什麼啟發嗎？

電影美術的未來

黃　例如補拍。或許是某個道具在手上的特寫，需要取用那個道具，他們來信詢問我們，我們結束打包的時候清單很完善的，可以回答他們是放在哪個倉庫的第幾箱，他們再派人去取，這就是一個很難得的經驗。台灣的團隊往往都不會這麼仔細的去打包，可是他們會樹立殺青之後應該如何收尾、怎麼打包的要求，會很嚴格地執行這塊，對於日後工作也有幫助。

黃　現在不只是侯導，很多台灣的作品在海外都受到很好的評價，得到肯定，這個不只是導演自己的功力，還有很多像是美術、各方面技術的提升。

黃　是啊！當你慢慢的教導，一部、兩部、三部這樣拍下去，其實台灣的美術是可以日漸培養成質感很好的團隊。現在跨國合作的機會越來越多，人才若能夠留在台灣，我當然很希望有很多片子可以來台灣拍。

赤塚　台灣電影業的景氣變好，合拍片也變多了，電影美術的眼界或是技術或許都有些改變，你是怎麼看這些改變的？

黃　合拍片越來越多，我認為有好有壞。可以跟世界各地的團隊合作，對美術來講是往前跨了很大一步；跨國合作的模式，反而會刺激美術很快的往前進。可是我覺得有一個趨勢是 CGI [6] 模式越來越強了，拍一部電影可能不再需要搭景，演員多半是對著藍幕（blue screen）演戲，會演變成美術人員沒有製景的能力，只有造型的能力，我認為這是有待觀察的態勢。未來搭景要搭到一個什麼樣的程度，是很難說的，因為很多後期的技術不斷精進，產生很多新的視覺概念，我們偏偏是靠視覺眼光在工作的

人，這就是所謂的未來趨勢。這個行業越來越多優秀人才都會往電腦合成特效那塊走去，美術的團隊也會慢慢的不大一樣，未來的美術可能要更懂得跟特效團隊或是視覺效果（VFX）團隊溝通，這點是一定免不了的。

我是比較樂觀的，觀眾的眼光會越來越世故，你永遠都要去想新的東西，突破極限，我相信不同的導演也一定都不斷在嘗試視覺上的想像。

對後輩的建議

赤塚　工作到現在，成為備受景仰的美術職人，您認為自己是什麼樣的美術呢？

黃　我是工作起來會很認真，可是個性上其實是還滿不主動的人。小時候有個習慣──我會憑我自己的眼光去挑選我自己的東西，或是想要一起工作的人。主見比較強，可是也不是喜歡工作的人，我拍的片子不多，或許是因為我比較疏懶點，所以我更想要每部片子都是真的自己喜歡的，或是說那個團隊是自己很喜歡的，可能是個性上有些挑剔吧！

現在我的心境反而是相反的，現在只要有趣的地方我都會好奇、想要去看一看。可能年紀也比較長了，所以有時候就會相對隨緣，不見得會那麼挑剔，沒有像年輕的時候，好像非怎麼樣的劇本不接。

赤塚　對於將來想做電影美術的年輕人，有什麼樣的建議嗎？

黃　要有興趣，有興趣的工作再怎麼辛苦，你比較不會自以為苦。在這個行業裡面，個性也是很重要的，每個人都希望可以跟到好的夥伴一起工作，因此你會去慎選你工作的團隊，可是當你還沒有到達某一

個階段時，我的建議是——當機會來了，寧可什麼都去嘗試。人生的前半段應該越多元越好，至少你不喜歡的人也都在人生的前半段接觸到了，當好的夥伴出現的時候，你就會懂得珍惜。

這個行業通告的時間不是那麼固定，時間運用上都要很有效率，可是當你敞開心胸仔細觀察，在這個行業可以過得很充實。每部電影都有不一樣的氛圍，那些不一樣的氛圍就是不同的世界，你很難在你一輩子當中接觸到這麼多不同的世界，他有可能是過去、現在，或未來。當你對此充滿興趣，你就會不斷地、一層一層地往裡面走，自然就會走得很好。

1 中影：中影文化城，以傳統中國建築為主的影視城，過往是台灣電影拍片取景之地。

2 此指王童在中影拍攝的《策馬入林》。

3 西陣織：日本京都傳統的織布技術。

4 石庫門：上海獨特的建築風格，融合江南傳統建築與英國的排屋式樣。

5 長三書寓：為當時高級社交場所。

6 CGI（computer-generated imagery）：電腦產生圖像，廣泛應用於應用於廣告影片、電視節目以及電影當中。

專訪 黃文英

黃 美 清

面對每一個題材，
我必須先找到
情感上的
著力點，
才有辦法繼續
大量理性的工作。

電影作品
2008 《一席之地》藝術指導
2009 《一頁台北》藝術指導
2009 《艋舺》藝術指導
2010 《痞子英雄首部曲》藝術指導
2011 《愛 LOVE》藝術指導
2012 《明天記得愛上我》藝術指導
2013 《總鋪師》藝術指導
2014 《軍中樂園》藝術指導
2015 《德布西森林》藝術指導
2017 《健忘村》藝術指導

專訪　黃美清

赤塚－赤塚佳仁，本書作者。

黃－黃美清，於法國攻讀劇場設計，九〇年代中起投身於電影美術、敘事空間與劇場設計工作。代表作品《艋舺》、《軍中樂園》曾入圍金馬獎最佳美術設計，並多次獲得台北電影獎最佳美術設計，以及亞太影展最佳藝術指導肯定。

如何走上美術之路

赤塚　一開始從事這項工作的契機是什麼呢？

黃　大約是從十四、十五歲開始，我發現自己非常喜歡看電影。大學時學的是美術，同時參加戲劇社，接觸表演與舞台，參與當時台灣的小劇場，也旁聽大傳系的電影課程。對我而言，美術跟戲劇的結合是很自然的事。不過，在求學階段其實我一直想要成為建築師。直到大學畢業前，畢製指導老師季鐵生給了很關鍵的建議，他認為我應該思考一種融合空間、視覺與戲劇的美術表現方法，可能是舞台設計、影像裝置或其他媒材。當時的我並不很明確這種結合究竟將演變成什麼樣的工作，於是在一邊思考摸索的同時，先於時裝攝影工作一年，接著進入廣告影片拍攝，也接觸九〇年代的台灣電影，直到現在，經歷了二十餘年，心裡一直感謝他當年的這段話。

赤塚　當時是誰帶著妳入行呢？有沒有師承的對象？

黃　當時並沒有一位直接帶我的美術指導，我認為很多人都是我的師父；而間接把我推向這個領域的推手，則是侯孝賢導演與楊德昌導演。少年的時候接觸到他們的作品，看到他們說故事的方式、在影片中建立起的世界，給我很大的衝擊與震撼，也使我萌生了想從事電影製作的開端。之後再從許多古今中外的作品裡面，尋找並且學習想要表達的語言，從很小的案子開始做起。

劇場訓練的背景，讓我對讀本、演員的走位、表演，到如何設計一個舞台，這個過程並不陌生；喜歡攝影，於是再把鏡框的概念加進來，自己似乎是在一種探索的狀態裡找方法，到現在也都還在實踐、修正、實踐、修正……。

赤塚　的確是這樣。黑澤明（Kurosawa Akira）導演也說過，電影這個東西，沒有一定的方法，就是一直去做。因此這種作法是對的，那種作法也是對的。

黃　早年還有一位影響我很深的劇場導演：田啟元。在他去世前的那幾年，我剛好有機會參與他和臨界點劇象錄劇團的排練和幕後工作。不管是在舞台，還是演員表演，打開了我對於聽覺、視覺、情感和身體的界線、風格前衛，只見韻白京白交雜，又見揉合日本舞踏，具有政治性、批判性，非常獨特，給我很多美學上的想法。對於當時的台灣小劇場而言，他是一個傳奇。

赤塚　我認為妳改變了一個東西，因為一直以來，台灣美術是比較偏寫實的，特別是電影新浪潮時代的過來人。而從《痞子英雄首部曲：全面開戰》之後，也讓大家意識到電影不一定都要寫實。

黃　的確，對我來說，寫實是必須被定義的，我不是選擇複製寫實，而是創造它。每一部電影都會有適合的詮釋手法，又可能在真實世界裡發生的事情要比起電影情節來說更為戲劇性，我認為找到屬於一部影片的調子是身為美術非常重要的工作。其實從最初開始從事電影美術這一行，便是這樣的想法，比如：我和陳芯宜導演合作的第一部片《我叫阿銘啦》，那時候還是用十六釐米，一部預算非常少的製作。我們從大學時期就認識，有一種革命般的情感，同時她對我而言更像一位創作夥伴。我從很早期和她聊劇本聊角色，同時她也參與美術設定，我們花很長的時間進行前製、不斷討論、辯證視覺呈現的意涵，過程中我慢慢意識到：電影就像一個夢，建構整體影像美學便是形塑這個夢的存在方式，也呈現出夢與真實人生的關係。

談談工作風格

專訪　黃美清

赤塚　對於自己做美術的態度，妳有什麼樣堅持或想法？

黃　我覺得每一部電影都有它的根，劇本或隱或顯地埋著這個訊息。面對不同的文本我會用不同的方式閱讀與拆解它，同時聽導演說任何有關它的想法。這幫助我找到創作的著力點，越是充分的溝通，越能夠為影片架構出貼合故事和角色的世界。比如說與豆導（鈕承澤）在電影《艋舺》工作的一開始，他便清楚地傳達出對於影片調子的想像——生猛而華麗、復古而摩登。這對我和所有美術組員往後的工作進行非常重要，設計與執行的過程中，有許多不同可能性的討論與拉扯，但最終有一個方向上的明確依歸。他是在我電影美術工作上影響很大的一位導演。

接著是面對題材的理解。電影美術的工作環節裡，有一個非常重要的部分，是對於時空背景與角色的設定。前製期間我會和團隊進行大量知識性、資料性的影像文字蒐集，如果有必要，也同步進行田調訪談。我總是參考攝影照片多過於電影資料，照片中傳達第一手的訊息，許多概念發想便是在這個過程中產生，而尤其對於陳設工作有很大幫助。與陳玉勳導演合作《總舖師》、《健忘村》便是在這樣的基礎之上，建立美術概念與影像美學。

赤塚　若從另外一個角度來說，我從來沒有受過任何正規的電影美術教育，工作後到法國念的也是劇場設計。在法國的那幾年，很幸運地經歷數次和不同國家的導演與團隊合作，那些導演來自阿爾巴尼亞、挪威、越南，還有法國。這些工作經驗讓我更深刻地去思考：從我生長的土地走出來，到底可以提供他們什麼？那讓我有機會站在稍微高一點的位置上看我自己。

看妳的作品，我認為妳很喜歡使用二次色與原色中間的這種顏色，妳是不是有比較刻意地選用這樣的

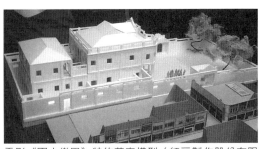

電影《軍中樂園》特約茶室模型（紅豆製作股份有限公司 提供）

電影《軍中樂園》特約茶室空間陳設（紅豆製作股份有限公司 提供）

黃

顏色？有沒有屬於你自己的一種感覺、味道的風格？

其實我並沒有刻意在這些電影裡放進特定的風格，但我希望找到一種獨特的詮釋來表現電影裡戲劇化的部分。往往我會思考如何順著角色的質地去做；或者因為故事結構設定空間性格，做出對比與互補的反差。與其說是風格，應該是更前期──我如何切入這部電影，拿捏它實與虛的程度。造型、顏色、質感這三個要件對我來說都是重要的。

而你提到顏色，這讓我想到《軍中樂園》裡面二次色與原色的使用。這是一部帶著歷史感的荒謬性、情感壓抑卻濃烈的電影。我選擇忠實於當年軍人身上與環境的顏色符號：鋪墊多種不同色階與彩度的綠色制服、掩體塗裝，讓海龍特種部隊的紅短褲與女主角妮妮身上的藍洋裝、房間的藍被單，成為這個禁錮世界裡情感流動的指引。尤其在特約茶室的妮妮房，這麼一個小空間裡，光線透過桃紅彩色玻璃洗在冷杉綠牆面上的肌理，更純粹而直接地表達這份企圖。

赤塚

以《軍中樂園》來講，我認為裡面有很甜的感覺，是講一個心裡面的東西，並用顏色去表達。它是沒有很寫

電影《軍中樂園》陽翟大街看板（紅豆製作股份有限公司 提供）

電影《軍中樂園》陽翟大街概念圖（黃美清 提供）

專訪 黃美清

黃　實，以男性的角度來講，它是很激動、一種戀愛的感覺。

如果《軍中樂園》能帶給人這樣的感覺，美術組員們應該會非常開心。在我的性格裡，有一半的腦袋是非常幻想的，另外一半的腦袋又是非常邏輯的，在電影製作的過程中我讓這兩個特質盡可能釋放，最後再將它們揉在一起，不著痕跡。面對每一個題材，我必須要先找到情感上的著力點，才有辦法繼續大量理性的工作。當時製作《軍中樂園》很大的情感動力來自於我們與時代中小人物的連結，在遙遠的時空背景下，他們真實的生命故事依舊震撼動人，推促著我去尋找一種方法，將這樣的感受呈現出來。我相信這個甜的感覺背後帶著苦澀的核，和那個時代一樣。

從前期到後製，豆導（鈕承澤）成為我最好的副美術。當我在拿捏幻想與寫實之間的細微設定，他往往可以用另一個觀點，不完全是導演的角度，站在我旁邊，和我一起審視影片的初衷，討論怎麼樣去詮釋才會更好？而他同時擁有多重身份（監製、導演、演員）與多重性格（雙子座），隨著製作的推進能產生非常多想法，我必須

要盡量跟著他的節奏，信任他的改動。當我隨著他的脈絡往下進行的時候，我似乎能更準確地形塑電影的樣貌，甚至在後期製作上，也更能夠去實踐他對於影像的需求。

如何往前

赤塚　妳有欣賞的電影嗎？或是哪些電影對妳來說是有所啟發的？

黃　以華語電影來說，我非常欣賞胡金銓導演的作品，尤其是他的《龍門客棧》和《俠女》，那是七〇、八〇年代的影片。看胡金銓導演的電影所學習到的不只是一位大師如何掌握影片製作的環節，他對於文、史、書、畫的極高造詣，完全反映出電影的宏觀與意境。而我們如果微觀胡金銓導演對於整體視覺、場景與造型的要求，也能看到一絲不苟地考據、執著與他的再創造。當時台灣有些電影會到韓國取景拍攝，胡金銓導演在《空山靈雨》勘景過程中，看著環境所提供的基底，直接在現場把他腦中所建構的武俠世界與他獨特的影像美學所吸引。這是一種非常全面性的創作，帶有強烈而直覺的感受力，我自己深深地被胡導演所建構的氛圍圖畫出來。

對後輩的建議

如果是國外電影，我特別想提到兩位導演的作品，一位是安德烈‧阿爾謝尼耶維奇‧塔可夫斯基（Andrei Arsenyevich Tarkovsky），俄國導演；還有美國導演史丹利‧庫柏力克（Stanley Kubrick）。這兩位導演的美學及他們的影片，分別展現了創作者對於心靈形而上的探索，以及人類對於環境的高度感知與想像，影響了許多後輩的電影人。

赤塚　一定有很多年輕人是看妳的作品，覺得「哇！美清姊好厲害」，然後想進電影圈的。

黃　非常歡迎更多人理解並投入這份工作，以電影書寫生命的形式。同時，我也希望未來自己可以做得更好。

赤塚　對跟妳一起工作的年輕人，或是即將要進來這個圈子的年輕人，有什麼期待或建議嗎？

黃　電影的世界是如此浩瀚美好，當你帶著好奇心與冒險的精神，打開對現實認知的疆界，接觸嘗試各種藝術領域的可能性，都將會轉換成電影美術工作的養分。而透過持續地看電影、做電影，也能從中學習與發現更多迷人之處。

我很期待更多年輕的電影人在創作中呈現對人性的觀察、對自我的開發以及對世界的看法，讓不同世代的眼光在電影裡留下繽紛的光譜。

李天爵

當蔡明亮需要
我提供想法，
我就真的
一股腦兒地發揮，
將有感覺的東西
全部提出來。

如何走上美術之路

赤塚—赤塚佳仁，本書作者。

李　—李天爵，阿天，電影美術創作者。以戲劇感知作為視覺建構的主軸，經營其獨特的電影美學。曾以蔡明亮電影《臉》獲得金馬獎最佳美術設計、亞洲電影大獎最佳美術設計。

赤塚　阿天是如何入行的呢？

李　我是學美術專業出身的，對戲劇跟電影一直都有興趣。入行的時候是一九九九年，在台北的一個廣告製作公司，從學徒開始做起。什麼都做，製片的工作、美術的工作都有，很雜。到第三年的時候我才開始轉拍戲劇，是以電視為主的單元劇集跟連續劇集。大概是二〇〇〇年左右，前後五年間台灣幾乎是沒有電影的，年產量最低，聽說最低只有七、八部，因此當時我們一年可以接到一支長片就已經算很了不起了，業界的美術大概就那幾個人，而且大部分也都在做廣告美術，以電影為專職的非常少。

我在那樣的情況下由一個比較技術性的廣告美術，轉到戲劇的美術，完全沒有師傅，全部都是實際去做，在錯誤中學習。後來才接觸到一些當時的新導演，像是《九降風》的導演林書宇。透過他們的引薦開始真正進入電影美術的圈子，這樣的契機是我的出發點。

赤塚　《天邊一朵雲》應該是我第一次做長片的美術作品。

李　哇！《天邊一朵雲》是你做的第一部長片。你剛說你之前沒有做電影的經驗，第一次就做到了藝術性這麼強的作品？

李　在這之前我有做過戲劇，也做過一些新導演的短片。那時候幾乎沒有專門做電影的美術，蔡明亮導演

本身的工作其實就是兼任著藝術總監的工作，但是他不會刻意去劃分出職位，因為他的工作方式比較獨特。如果要用工作職掌來區分，我的職位（美術指導）其實是一個負責執行的職位，但我同時也會參與創意上的發想，因為在創意過渡到執行的這個階段，是我跟導演一起溝通、完成發想，然後由我這邊去落實，而不是我單獨構思的。

赤塚　這麼說來，你的學習對象其實就是蔡明亮導演囉？

李　可以這麼說，我有很多對電影美術的概念是從他身上得到啟發。他是一個與別人完全不同的導演，在他的電影、他的創作領域當中，根本就沒有分工這件事情，他的工作方式真的就很像藝術創作，大家互相丟意見，這個創意發想其實就包含了所有的元素，包含他的核心概念、他的戲劇表現、他想要的視覺、他想要表達的氛圍和情感，甚至是所有象徵隱喻的東西。大家共同創作，現在也是這樣。

我覺得幸運的是──可能是這樣的工作模式符合我的性格吧！我不會覺得他是大導演，而是把他當成創作的領導者，所以當他需要我提供想法的時候，我就真的一股腦兒地發揮，將有感覺的東西全部提出來。至於到了執行面、技術層面的東西，我們都是一邊做一邊試，所以在技術層面的學習倒不是從他身上得到的，是以前的經驗再加上正在製作的過程，或是從錯誤的經驗再改進而來的。

當技術碰上原創性

赤塚　當台灣有了一些中型、大型製作的片子後，你如何看待台灣美術工作的變化？

李　《詭絲》、《雙瞳》、《賽德克‧巴萊》，都是當時少見的大型製作，不過從那之後我其實看到一個很大的

矛盾點，所謂電影工業成長這件事情，我個人會提供一個比較不太一樣的看法。畢竟我的經歷可能是比較極端的，一開始做電影就接觸到像蔡明亮這樣的導演，他的做法如果放到所謂的工業來看，是完全不合邏輯的，但是他卻有自己的出路，可以繼續拍、繼續創作，他會有一個他自己的市場、跟隨著他創作的固定班底。他的原創性、他提出的新概念，也是帶動一些電影美術創作者原始概念的養成，是相對抽象、無形的影響。

就我所見，在很多商業片當中做得非常好的美術都有這種無窮盡的原創性，即使是商業片，或是大製作、大片等等大師級的美術，他們心裡面隨時都有創新、突破的精神。這些人是熟練技術的，可是還要有源源不絕的創意，這才是比較難得的事情。因此我認為像蔡明亮這樣的導演，他影響到一些人，尤其是跟他工作過的人。即便我接的是商業作品，我還是期望能提供比較獨特的觀點去主導、去創作一個新的場景。如果不同的電影，卻有相同的視覺風格，相似度很高，就算他是大製作、有雄厚的資金去揮灑，這其實也不是好事。

當然外國團隊帶進來很多技術層面跟工業企劃的完整性，這對於電影工作人員的養成當然是有很大的幫助，尤其是在規劃跟落實執行面上，我覺得幫助很大，而且不可或缺。可是我會認為這並非全部，也不等於是電影美術創作；創造出一個什麼樣的視覺，跟規模沒有絕對的關係。

然而台灣現在電影環境，工作人員其實蠻容易被誤導，認為技術的提昇就是全部，創意上可能是被嚴重忽略的。當創意被漠視的情況即是——假設今天所有人的技術都同樣純熟，大家做的東西都一樣，如果不是外國人進來帶，而是自己開始做大片的時候，你其實看不到新的東西在裡面。

這已經是整個結構層面的問題了。

專訪 李天爵

赤塚

51

李　的確，台灣的電影工業與好萊塢、日本都有所差距，跟外國團隊合作的確可以在短時間內培養出技術人才，但當這些資金、團隊不再進來，台灣電影工業裡的技術人員馬上就會回到原點，因為沒有這樣大製作的片子可以接，相對來講，還是跟環境有絕對關係。台灣的內需市場相當小，當電影變成商品時，他沒有辦法脫離市場、甚至是政治的範疇，這是很大的影響。我不會認為台灣沒有人才，不過因為種種因素，只有某些地方才有可能有大片可以接，人才正是這樣慢慢被掏空的。一個地方如果沒有同時發展具有本土特色或是人文特色的一個工作方式，以及有原創性的視覺創作，會是我比較擔憂的事情。

實際上健全的工業要看我們的環境跟需求，不可能每個國家都可以跟美國或日本相比，但是也有很多小國的電影工業很完整，政府給予重視，而且是商業跟藝術並重。在市場的營運上是全面的，還有政府的配套，我覺得這些東西完整才有辦法真正的培養人才。光是從技術層面切入，我覺得是有點偏頗的；一直忽略技術之外的東西，那些盲點就會一直存在，在這個工業裡的工作者就會有斷層。不管做過多大的片跟培養出多少技術團隊，當沒有片的時候，他們都無用武之地，然後就轉行了，一切又從零開始。因此我覺得從事電影行業的人，無論是任何一個部門的技術人員，都必要找回原創精神，不管是大製作還是小製作，還是當前的質量提升最重要。擁有這樣子的理念，然後去學習新技術，一定是會更好，只注重片面就不好了。

談談工作風格

赤塚　想請教你的工作風格。在美術工作上，你會有什麼樣的堅持或原則嗎？

李　我覺得重點是在於創意跟技術的協調性。跟過近年在台灣拍攝之大型製作的美術組人員，回來做小型製作，不一定能做得好。在想法上或許太過於注重規模、太技術取向，針對概念的發想很有可能是經驗不足的。

電影是給觀眾看的，讓觀眾產生某種感覺，我也會用這項原理來倒推。電影美術創意的出發點，不會是以空間、場景為單位。我們看劇本很容易直接拆解出場景空間，可是在拆解成場景空間之前，還有一個應該要貫徹的作業，就是分析劇本、找出劇本的核心概念，讓場景空間的呈現立基在導演或是原創作者想要表達的理念或價值觀上。

導演會有自己的看法和觀點，美術也會有自己的理解。我覺得電影美術的工作在於你怎麼把文字轉換成自己心理的感受、投射，然後再從自己的內在出發，把它變成可以去呼應的視覺意象、形體、具體的東西，用來詮釋這段文字。這段過程是每一個電影美術工作者必要的功課，沒辦法跳過，惟有理解片子的整體概念、調性，才能以空間為單位，賦予每一個空間該有的樣貌。

文字轉換成視覺的過程當然是因人而異，可是我覺得必須要有所感受是錯不了的，因為每個人都有自己的生命經驗，每一個創作者都應該把自己的生命經驗融入裡面，即使是科幻片也一樣。若是沒有辦法獨立把一個五、六千萬台幣的中小型製作做好，就想要做大片，對我來說那是有點投機的行為。

如何往前

赤塚　在這七、八年以來，台灣的電影有很大的變化，整體來說可算是快速的成長。有沒有在這個變化期間推出的台灣電影美術、或是國外的電影美術是你欣賞的？

李 我欣賞的也是我的前輩，是鍾孟宏的美術，做了《停車》、《第四張畫》、《失魂》、《一路順風》等片子。他是一位廣告美術，叫做超人（趙思豪）。即便他似乎沒做過別人的電影，但他落實鍾孟宏的電影，落實得很好。

這幾年我最喜歡種田（種田陽平）先生的作品是《維榮之妻：櫻桃與蒲公英》，那是描繪過往年代的片子，一個居酒屋場景，還有大一點的街景，就這麼點規模。他們放在吧台前面的物品，還有花道的東西，就是在這些小物件上的發揮，讓我感到美術跟那部戲劇本身是結合得很好的。角色與情境如果沒有扣連得很緊密，就沒辦法突顯一種淡淡的哀傷氛圍，因為他是整體的東西。我覺得這樣子細膩的東西在大片當中反而不容易看到，在小片裡面反而更容易看出美術的特色。

赤塚 有沒有想要做到怎樣的類型的片？或者是像某一部作品的片子？

李 《童年幻舞》吧！導演是亞歷山卓·尤杜洛斯基（Alejandro Jodorowsky），他的片子在技術、創意和色彩運用上大膽奇特，常被歸類成所謂的藝術電影，但我覺得電影分類不一定要這麼絕對，反正就是好看的電影。

還有柯恩兄弟（Joel Coen & Ethan Coen）的片子，他們緊密結合電影世界觀與視覺建構的創作方式會是我嚮往的，其實就是黑色幽默，小品一點的電影。侯孝賢有拍過一部《南國再見，南國》，也是黑色幽默電影，把一些黑道人物的悲劇性格，用很戲謔的方式呈現出來，但不太有人可以瞭解他的趣味在哪裡，當時在主流市場、藝術市場都被忽略。

中國導演畢贛的《路邊野餐》運用實景與運鏡製造出如夢境的氛圍；李歐·卡霍（Leos Carax）的《花都魅影》，玩味虛實迷離的視覺幻境以映照生命，也都是我希望能做到的。

對後輩的建議

專訪 李天爵

赤塚　對於新進的美術人員，有什麼建議嗎？

李　台灣現在是多追求技術，我當然覺得很好；只是相對的在創意上也應該要跟進。每一個美術都必須找出自己的風格，除了能運用學到的技術之外，也能真正去落實劇本想要講的東西，而不是一味地做大規模的景。今天內需市場小的時候，我們從中型、甚至小型規模的片子做起，把技術帶進來。提升視覺上的完整性、成熟度，精準對應劇本核心更是重要的精髓所在。

郭志達

這個美術
不好控制，
要求又很多。

如何走上美術之路

赤塚——赤塚佳仁，本書作者。

郭——郭志達，音樂錄影帶、廣告及電影美術指導。其參與作品曾獲金曲獎最佳音樂錄影帶、時報廣告金像獎、亞太獎等肯定。

赤塚　您入行之前在做什麼呢？是學生嗎？還是在做其他的工作？

郭　我是讀台北復興商工夜校，算是高職的學歷。二十幾年前的台北藝術學校沒那麼多，不管是拍片、做影像，還是進電視台，百分之八十以上的人都是出自於這個學校。

我不是一個很會唸書的小孩，高中聯考沒考好，我的母親知道我從小喜歡躲在房間裡畫漫畫，就建議我去念復興商工。復興商工的日間部是很嚴格的，要考試，錄取分數也很高。於是我就選擇社會人士也可以就讀的夜間部，半工半讀貼補家用，只要通過考試就可以拿到文憑。在學校最快樂的事情就是畫圖，以及當時工作上認識了一個外國的女朋友，學英文之後的美術風格比較洋化，或許也是後來多半和外國導演合作的原因。

我一唸完書就去當兵，退伍之後便開始與朋友一起裝潢商業空間的美術工作。當時我的同學在導演林炳存工作室拍攝MV，負責攝影，有一次幫他們搭景的美術不見了，景只弄了一半，他就跟MV導演建議我去接替美術，算是因緣際會吧！可以看到偶像歌手在現場唱歌給你聽，甚至有時候會拍到國際演員或是藝術家，營造出來的場景大多很fancy，拍攝現場的光影氣氛也很有魅力，對我來說是相當新鮮有趣的事情。林炳存導演問我對這個工作有興趣嗎？我連忙回「有有有！」重點是我們的工作

專訪　郭志達

57

赤塚　之後發生了什麼事情呢？

郭　開始獨立發展之後便經歷一陣子低潮，在我獨立接片的時期有整整一年的時間，案子接的不是很順利，四處碰壁，甚至還曾有過轉行的念頭，當時索性待在家裡自修，學電腦繪圖。很多人會叫我去別的劇組幫忙，當製片、搬東西出場工，不要待在家裡，但我都拒絕了。因為我想要更專注在美術設計的領域。

赤塚　剛入行的時候是誰教你做美術呢？

郭　沒有人教我，我都是自己摸索，例如我會很早把我畫的圖和參考資料帶去片廠木工室，然後看他們最近做過的東西以及設計圖，去研究怎麼畫木工才看得懂。木工師傅大概都很討厭我吧！因為這個美術不好控制，要求又很多。他們會說「連平面圖尺寸都標不清楚！」等我就回去重畫，他們才說「對啦！這樣子才可以。」

赤塚　所以算是這些師傅教你的？而不是說有個美術前輩帶著你做？

郭　沒有人帶我，但我會去請教這些師傅。讓我印象很深刻的是，有一次接到要我搭一個日本式的房子，我找了一些圖片，但不太會猜尺寸。後來知道片廠裡有個老師傅懂這些，就打算去請教他。我大概早上七點就到了，等師傅上班，然後約他去喝咖啡。他看到圖片就說「你這日本的窗戶要兩呎乘四呎，這線應該要多高，秀麗門多大。它有一個標準的尺寸。」我只能猛點頭回答「是、是、是。」因此嚴格來說，片廠的製景老師傅都像是我的老師。

赤塚　拍音樂錄影帶的時期有受到哪些前輩的影響嗎？

58

郭　開始拍攝大量的 MV 是因為跟了酈盛導演，酈盛導演當時是台灣音樂錄影帶的影像教父，所有當紅的藝人都找他拍攝，一個月至少要拍七、八支音樂錄影帶。當時他其中一個配合的美術剛好要離開，有人就介紹我去，我很幸運，酈盛導演他給我很大的發揮空間，我們到現在仍然亦師益友，非常感謝他給我機會。

這份工作讓我接觸到越來約多高端的藝人，像是當時李玟、周杰倫等等港台一線紅星。不過做這些藝人的 MV 真的壓力很大，因為那時候所有 MV 都會上國際性的電視音樂頻道，像是 Channe V、MTV，你做出什麼東西，大家都會知道。當時在這圈子裡的人都在競爭，拍攝預算甚至不是主要考量，總之就是看別人的作品如何，然後做出更好的。

而另一個有趣的 MV 導演是周杰倫，入行時是我們常常拍攝的歌手，轉變成自己拍攝自己的 MV 的導演。他的自尊心很強，凡事都想要做得很好。從歌手、演員、MV 導演，再到電影導演。是個很認真好學的人，他凡事求好的態度也影響了很多幫他工作的人。

赤塚　所以那時候電影是完全行不通的行業嗎？

郭　那時候電影非常少，製作費也大概只有幾百萬左右，可以說是非常暗黑的時代。

從流行產業跨足電影

赤塚　你做的第一部電影是什麼？

郭　我在二〇〇七年的時候得到一個偶然的機會，做的第一部作品就是周杰倫導演的《不能說的・祕

赤塚　密》，工作很辛苦，但我個人覺得非常開心，導演也給我很大的空間跟信任。也算是當時少數高預算的片子。

赤塚　拍第一部電影的時候，不管是搭景、讀劇本，甚至是管理團隊，已經很有經驗了嗎？

郭　不算是非常有經驗吧！過程中也是不斷地學習。一開始做MV的時候我沒有助理，直到接廣告案的時候才知道業界有一些美術都帶自己的助理，我才慢慢變成自己帶團隊，邊學習如何管理團隊。

赤塚　《不能說的‧祕密》的攝影是李屏賓，錄音師是湯哥（湯湘竹），還有場務的六哥（王偉六），他們都跟著很多大師拍過電影，是很有經驗的前輩。有沒有從他們身上學到什麼？

郭　你說到六哥，雖然他做的是電影團隊一個基層的工作，但是他始終如一，不遺餘力，很多人都跟他是好朋友，他對電影付出的精神層面是讓我感到佩服的。而印象最深刻則是李屏賓，在他身邊隨時都可以汲取很多養分。基本上厲害的電影工作者都不太擺架子，他們是用個人的魅力去吸引大家，不用多說自己曾經做過什麼，大家都能感受他們的實力。

赤塚　賓哥（李屏賓）對於光影是很相當重視的。在美術方面，光影也是很重要的一環，因此在搭設場景的時候，如何和燈光、攝影配合呢？

郭　我會準備資料，先跟攝影師解釋我對這個場景的設計概念，將我設計的風格、腳本裡的章節，還有這場要表達的訊息等資訊提出來跟攝影師溝通討論。通常導演和攝影都會提出他們對光與顏色的想法，這對美術場景的色彩計畫來說是環環相扣的。

另外在技術面的部分，我們會做模型，導演跟攝影師會針對場景的落位、光線配置的距離、攝影機的鏡位等等做進一步的討論。

簡單地來說，攝影就是導演的眼，美術則是導演的手。兩者之間要好好配合才能做出好的作品。

談談工作風格

赤塚 做音樂錄影帶、廣告，跟做電影，在作風上有那些不同呢？

郭 以 MV 來說，因為經營的是藝人及歌曲，必須建立適合藝人的音樂影像風格，塑造出鮮明的特色。這份工作常常要接收不同屬性的音樂，流行感對於拍攝 MV 來說是很重要的元素，在美術上很考驗自己對流行的敏銳度，是以音樂為先決的影像思考方式。例如舞曲在美術設定上很適合用強烈的視覺衝擊，往往可以加入很多舞台跟裝置藝術的元素：慢的情歌則常以無敵的浪漫氛圍或讓人難過不捨的電影視覺當襯底。

廣告包裝的是商品，也會請知名的藝人來代言，動輒上千萬的代言費用與媒體行銷費用。美術、服裝等提案都必須以客戶品牌需求為主，並針對代言人的屬性去設計。雖然預算跟費用比較高，但是客戶也會更嚴格地審視每個設計的細節。我操作過最大的商品是維珍澳洲航空（Virgin Australia）的廣告，與澳洲團隊在上海取景，從無到有搭設維珍航空的飛航訓練基地，拍攝四十五天。也曾經運十個貨櫃的道具跟建材，把馬祖的芹壁村改造成法國的普羅旺斯。

至於電影，對我而言是找一群夥伴來把一個長篇故事說好。我的想法必須隨時配合導演更新、進行溝通和磨合。美術的設定上會針對劇本與導演闡述的故事，理性分析故事中的場景關連性與在故事中的時間序，感性地創造出劇本裡的世界觀，一個場景甚至常會出現數年到數十年後的變化。

專訪 郭志達

赤塚　美術組內部通常會再細分出不同的工作組別，像是設計組、平面組、陳設組、道具組、現場組、場務組、置景組等，規模相當龐大，協調跟調度比起廣告及 MV 也複雜許多。

電影的操作上像是一個小型公司，美術組內預算、放款、質押、賠償、場地申請、通告進度，都必須和製片配合。在電影組內我會嚴格要求各組間情緒與協調溝通。

赤塚　訪問至此，我認為你總是自己主動學習、吸收不同的經驗，以工作態度來說，是相當積極的呢！你認為你自己在工作上有沒有什麼堅持或是作風？

郭　我其實有閱讀障礙，每個電影公司寄劇本來給我看，我都很痛苦，要花上一天的時間，有些題材必須要請助理協助。

如果確定要接這個案子，我會找美術組前期製作，設定好這個片子的整體結構。像是人物角色，他們的時空背景是什麼？我們可以做哪些改變？我會做出人物關係圖，以及這些人物的生活條件、喜好、性格等。假如片中要呈現的地理區域不大，例如一個小鎮，那麼我也會做出地圖或區域圖，標記出每個地點、建物的位置，是在哪個方位。更了解這些細節我才有辦法找到設計的基礎點，或是在陳設上面加分。籌備《不能說的・祕密》時就是這麼做。

如何往前

郭　你有欣賞哪些電影的美術嗎？我發現你收集了很多經典電影角色的模型。

赤塚　《黑店狂想曲》、《鬥陣俱樂部》、《2001 太空漫遊》、《發條橘子》、《猜火車》等電影都影響我很多。

如果要講美術設定，我一直相當喜歡提姆・波頓（Tim Burton）的電影美術設定，當時知道電影《斷頭谷》是全棚拍讓我很震撼。一直想著有機會一定要操作類似這樣的片子，或做得更不一樣。

郭　恐怖片或是英雄超人片。

赤塚　正想要問你接下來想要做怎麼樣類型的片子呢！

對後輩的建議

赤塚　對於想要進來做電影美術的年輕人，有什麼建議或提點嗎？一直以來能告訴他們的就是找到目標，保持熱情。

郭　每年工作室都有實習生進來這個辛苦的拍片產業。

Stick your drams, never give up.

我想起剛入行的時候，要畫圖、搭景、陳設、做道具、做質感，還要結帳，薪水很少。後來轉換想法——如果別人給你一筆預算，讓你做出你自己的作品，完成後還給你一筆獎金，這樣想不是很令人高興嗎？這就是我面臨瓶頸、萌生退意的時候告訴自己的話。

另外，我覺得台灣學生最大致命傷就是不知道自己具體的目標，沒有什麼野心，態度上不是很大方。以我在中國的拍攝經驗而言，觀察到的的確是他們的助理、學生都比較有自信，也比較會表達自己的理念，因此期待台灣的學生增加本職專長。之後的電影市場不會只在台灣，規模更大的電影在中國，要培養在華語市場、甚至是全球市場的競爭力。

王誌成

就很有吸引力。
對我來講
日常

電影作品

1995《南國再見‧南國》美術設計

2000《千禧曼波》美術設計

2005《最好的時光》美術指導、執行

2010《一代宗師》副美術指導

2012《阿嬤的夢中情人》美術指導

2013《想飛》美術指導

2013《露西》台灣區美術指導

2013《台北工廠》〈老張的新地址〉美術指導

2014《極光之愛》美術指導

2014《青田街一號》美術指導

2017《沉默》美術指導

赤塚—赤塚佳仁，本書作者。

王—日本武藏野美術大學映像學系畢業。參與過多項跨國製作，代表作品包含《南國再見，南國》、《最好的時光》、《一代宗師》、《LUCY》、《沉默》，曾入圍金馬獎最佳美術設計，另以短片《華麗緣》獲得金穗獎最佳美術設計。

如何走上美術之路

赤塚 您的經歷非常豐富，做過的作品也都是大作。當時是如何入行的呢？

王 我第一部跟侯導合作的電影是《南國再見，南國》，這大概就是我進入電影業界的原點。我入行的時候台灣電影是死掉的狀態，當時大概只有侯孝賢導演持續在拍，且是兩、三年才會有一部片，我是在那樣的狀態下進入這個行業，跟著侯導做。我不知道是不是因為這個原因，一直很尊重侯導，當然也因為侯導是一個很大的招牌，慢慢的在工作領域上就吸引到其他仰慕他的人，也有越來越多的合作機會。我想，多多少少也是因為跟侯導工作過的關係，所以才有這些機會，我覺得我自己是幸運的。

我入行是做電視廣告的美術。高中的時候看了《戀戀風塵》跟《風櫃來的人》就很喜歡，畢業後就做了一陣子電視廣告，然後便去當兵。當兵那段時間有很多時間可以研究電影，也看些書，退伍之後也繼續做電視廣告。有一次在街上騎著摩托車，看到一台得利卡的車子，上面寫著「侯孝賢電影公司所有」，大約是《悲情城市》那時候。哇，很震撼。我就騎著摩托車一直追，想看侯導有沒有在裡面，那是個很重要的契機。

我雖然做的是廣告工作，但是很想拍電影，還真的遇到一個以前幫侯導拍《戲夢人生》的美術，才有機會認識侯導他們公司的人。當他們有新電影要開拍的時候，就很順利的進去了。我只有高職的學歷

專訪 王誌成

65

赤塚　歷，不過當時業界對學歷也沒什麼太大要求，進入侯導的劇組對我來講，就是整個眼界都開了。

赤塚　你算是在台灣電影最低潮的時候入行呢！你有體驗到那個時代的東西，跟現在有沒有什麼不同？

王　侯導那時候電影也比較是社會寫實片，導演很不喜歡搭景，也很不喜歡臨時做什麼桌子或椅子道具，他都喜歡真的東西。那個時候我才慢慢了解到廣告很多都是假的，電影要求的東西是不一樣的，越真實越好，甚至是不要去動它更好。他那時候會要求我們說要看那個畫面，那個畫面不是攝影機裡面的畫面，而是自己假想的畫面──這些人、事、物在某個空間裡，他會需要些什麼東西？或是不需要些什麼東西？應該要是很自然的。有時候我聽不太懂，但現在回想起來，那樣的練習對我來講影響很大。

赤塚　曾經到日本留學，是為什麼呢？

王　感受到不足吧，想再精進一點，真的純粹是這樣子。先讀了兩年日本語學校，在日本前前後後有六、七年，二〇〇〇年畢業。中間有回台灣參與《南國再見，南國》，後來回日本考學校，考中就繼續留在日本。那段期間在日本也幫侯導處理一些事情，比如影展需要聯絡、需要跑腿就幫忙。剛好是他們在拍《海上花》的時候，那部電影我沒有實際參與，反正就是能幫一些就幫一些。

赤塚　想要問你受到誰的影響最大，應該也是侯孝賢？

王　我沒有師傅，所以我多半都自學，但如果說是進入這個行業的起點，一定是侯孝賢。但老實講他很兇，也不會講太多，都是講反話來鼓勵你。而且他的電影又沒有劇本，《海上花》是例外，因為要講以前的上海話，所以大家都要背台詞，所以才有劇本。但其他我有跟到的片子幾乎都沒有劇本，他都是自己敘述給我們聽，也不是在會議上講，通常都是跟著他走路的時候，有時候在路邊抽煙，看到什

麼他就講；或是在路邊他吃飯的時候，又講一些東西，我們要盡量趕快把它記下來，構築成電影的框架。我的記憶中是這樣子，就是你得趕緊補捉他講過的話，再去消化、反芻，並畫一些圖給他看。

赤塚　台灣電影新浪潮時期，應該是從四個導演拍攝《光陰的故事》那時開始，當時是什麼樣子的呢？台灣的電影產業好像也是從此後便走下坡了？

王　對他們來講應該是個美好的時代，就是都到楊德昌他家去討論，聽說他那時候房間會有個黑板，大家在上面寫東西、討論、聊創作的事情，個人風格就是這樣出來的。

　　大概八〇、九〇年代的時候，台灣的電影在國外一直得獎，但是國內的票房就越來越差。這要講到個人風格，有時堅持個人風格一定就是會跟主流市場有些違背，這是沒辦法的事情。既要有票房號召力，又要有藝術成就，像李安這種類型的導演畢竟不多，很難，我想這應該是全世界都一樣。

談談美術的揮灑空間

赤塚　你後來也接觸到很多國外製作的片子，像《露西》這一部，你在這部裡面的風格是什麼？

王　我反而會覺得說應該要先了解導演他想要什麼樣的風格，我再去設定說我在這支片子裡面的角色，設定美術應該要朝什麼樣的方向走。《露西》是一支非常精準的好萊塢商業片，我們會給他們的美術團隊一些建議，但最大的考量還是在商業利益上面。那隻片子對我來講算是滿簡單的任務，只要滿足畫面上的精彩度、轉鏡位的方便度，其實就是一個好萊塢式的執行片子，自己在美術上面沒有太大的設定或是太大的期待，能讓演員揮灑就夠了，反而另一支《沈默》的美術，從創作角度來看，有一些比

赤塚　較大的挑戰。

　　　　有沒有哪一支片子也是很特別的經驗呢？

王　　　像《青田街一號》，因為他有太多的元素，影響到這支片整個走向和劇情發展。若是以年輕的美術會覺得做得很高興、做得很爽、很滿。但是自我反省，會覺得整隻片子就是美術相當搶眼，應該是導演的技巧、演員的走位、美術的設計等等東西加總起來才叫電影，只要有一個面向太過頭了，就會覺得怪怪的，我對《青田街一號》就有這種感覺。這個故事劇本比較複雜，又濃縮成比較短的片子。剪接上面弱化掉，觀眾有時候會看不懂，就只好看畫面。但對我來講那畫面的比重就太滿、太多了。

　　　　其實這樣的狀況也會反映在其他片子上，在一開始開會的時候，這種算是類型片的片子容易被講得有點誇張，這個誇張是演技的誇張，或是台詞上面的誇張，這些形形色色誇張的東西，我覺得都不算是一個健康的走向。或許對票房上會有鼓勵，但對台灣觀眾、對整個電影的走向都不見得是一件好事。

赤塚　後來你也接觸到國外的一些厲害的技術人員，而且不只是製作，而是參與了美術設計的合作。像是《沈默》這部片又是什麼樣的狀況呢？

王　　　我覺得《沈默》這隻片子會來台灣拍，不單只是因為台灣拍片的成本比較便宜，還有一些年輕人投入的心力，跟整個結構上的工作是不一樣的。雖然那支片子大家拿的薪水不高，但以我來講，跟藝術總監丹提工作基本上是不設限，我們能揮灑的空間很大，跟他合作起來就變得比較愉快一點，他有時候會站在我們的立場去反駁美國製片那邊給的預算壓力，因為美術是他說了算，導演也會接受，我覺得這樣工作起來就很好。

如何汲取養分

赤塚　哪些電影的美術是你個人很喜歡的？可以推薦給電影美術新人的？

王　我國中的時候很喜歡看恐怖片，但之後比較偏愛歷史題材的片。如果是以美術來說，西方的片子就當作做功課或養分來看，真正對我影響比較大的還是亞洲電影。小津（小津安二郎）的作品幾乎沒有什麼美術可言，但是日常對我來講就很有吸引力；黑澤明導演就不一樣，因為他自己好像也學過西畫，所以他對畫面的構成上就有自己的想法，對我也有一些影響。

赤塚　片場的風格也不一樣。

王　對啊，松竹（松竹映畫）有松竹的風格。電影畫面太普通了，反而會去注意它的細節，就像人物手上拿了道具之外，就連屋子邊角放了什麼東西都很有意思，我反而會仔細去看那些東西，其實那個觀察就是養分。

我現在想起來，這樣的養分就直接反映到《南國再見，南國》，賭場裡面有一場打架的戲，那天導演只是說扁頭這個角色（林強飾演）——因為他就是個瘤三、小流氓——跟賭場裡面一個也是流氓的人意見不合而打架。侯導那天只跟我描述：他們兩個講話，講不對頭就打起來。我得要安排用什麼道具來打，那時候很苦惱，打架頂多就是翻桌子，比較沒有變化，難道要用椅子打嗎？可是椅子打人真的會受傷，想老半天才冒出好點子——台灣人很喜歡泡茶，我們就在桌上放一壺熱水，導演也覺得可行，就做了。最後那個畫面是他們是真的打起來了，拿熱水壺打，整個桌子翻掉。但那一場戲就一個Take 就 OK 了，因為安排的茶具、道具可以讓他去翻、去摔，而且熱水的效果看起來也還不錯。日常的東西怎麼去反映到那片子不會讓人覺得怪，又可以加以發揮，那場戲對我來講是很大的成長。

電影美術工作者的現在與未來

赤塚 現在台灣美術人員的工作現狀如何？待遇是越來越好呢？還是越來越不好？

王 往好的方向走。但一些讓我摸不著頭緒的片也多，不巧遇上十支有九支沒有真正要拍，大家就都在做白工；大家好像都有工作做，但其實都在瞎忙。

另外一個不好的現象是一些年輕人會覺得有中國投資的片預算比較好，他們又會亂開價錢，就會造成現在一些混亂，但我覺得都還不至於影響到整個結構，你有料的話當然可以存活下來，沒料的話，一隻片子開那麼高的價錢，大概就沒有下次了。這是是年輕人對自己的工作認定的方式，還有職位階層的問題，如果你真的要用金錢去衡量你的職位的話，就有可能玩不久。

赤塚 當你跟新導演工作的時候，又是什麼樣的情況呢？

王 若真的有緣大家一起拍電影的話，大家就是夥伴，我不會刻意的拉高自己的聲望，因為基本上美術還是在幫助導演完成他的作品，仍然以導演的創作意念為依歸，所以我比較不會去設定自己的位階與工作執掌這些東西。

赤塚 台灣電影的環境在過去可能很低迷，但現在越來越好了，你身在其中有沒有感受到這樣的變化？

王 《海角七號》之後就有一些年輕人願意進入這個行業，而到這一批美術人員被訓練得差不多的時候，剛剛好又有《少年 Pi 的奇幻漂流》、《露西》、《沉默》這樣的大片進來台灣，業界就有人力可以去支撐這些片子比較專業的要求。

對後輩的建議

赤塚　對於即將要進入這個行業圈子的這些年輕人，有什麼建議嗎？

王　　這個暑假（2016）之前我還去北藝大，Michael（楊宗穎）找我去開一個電影課程，上個學期是黃美清，下個學期就換我接手。跟這些年輕人相處，我覺得大家都動力滿滿的，很想要進入這個行業。我不想把他們當學生，就是個夥伴，會故意用年輕人的話語去跟他們說「我期待你們把我幹掉，這樣我就可以趕快退休！」我的意思是時代是在進步的，年輕人不該怕沒有機會可以發揮心中所想，只怕他們不敢開口，哪怕是一個小小的景，你有自己的想法的話就趕快把他講出來。電影不像公家單位，我們這個行業基本上是一個很開放的行業，就只怕你不說而已，搞不好年輕人一說就真的是個好點子。我很想這樣跟年輕人說，並且鼓勵他們。

我剛進去侯導劇組的時候，美術組就兩個人；等到我差不多可以指揮美術組的時候，組員只多一個，三個人。一直到十年後做《最好的時光》也還是三個人，薪水也都沒有變（笑），那樣子的條件持續了很長一段時間。那段時光寶貴在於每個組不會分那麼多、那麼細，不會說「這個東西該你做，我不要管」，是大家一起做出來的。有時候美術人員要搬東西，可能連攝影組都會來幫忙搬東西，現在就會比較難去想像這些事情。每個時代有每個時代的價值，像現在分工都分到這麼細了，當然就一定要呈現出更多、更專業的面向，這是不一樣的。

戴德偉

因為我
比較喜歡
做美術啊！

電影作品

1997 《愛情來了》 美術助理

2005 《深海》 藝術指導

2006 《詭絲》 道具美術

2007 《夏天的尾巴》 藝術指導

2009 《痞子英雄》 電視劇

2011 《賽德克・巴萊》 美術搭景執行

2014 《KANO》 美術指導

2014 《痞子英雄二部曲：黎明再起》 美術協調

赤塚—赤塚佳仁，本書作者。

戴—戴德偉，電視劇、電影美術設計。曾以《痞子英雄》電視劇獲金鐘獎最佳美術設計。

如何走上美術之路

赤塚　你是何時進入電影美術這項行業呢？

戴　入行其實是做廣告，大概做了三年廣告後，就轉去做電影。大約是一九九五年，開始做製片助理，直到做陳玉勳導演的《愛情來了》才是美術助理，而鄭文堂導演的《深海》這部片則是第一次當美術指導，《詭絲》是做道具。那一個時期的台灣電影沒有麼多，也同時在做電視的美術。

赤塚　為什麼會有從製片到美術這樣的轉變呢？

戴　因為我比較喜歡做美術啊！可是台灣的廣告公司不會找美術助理，大多是找製片助理。

赤塚　當美術助理的時候，是誰教你怎麼做美術的呢？有沒有學習的對象？

戴　阿中（王祺中），是一位廣告導演。

赤塚　除了帶你入行、教你技術的美術師傅之外，還有受到什麼樣的啟發嗎？

戴　從《詭絲》後才開始跟國外團隊，跟種田（種田陽平）、赤塚先生合作，那是開啟了不一樣的門，看見不一樣的東西。其實我覺得跟不同的人合作我都會有新的衝擊與觸動，《賽德克·巴萊》的確也是，因為在當時算是台灣電影前所未有的規模與編制。

至於《少年 Pi 的奇幻漂流》或是《沉默》也是一個轉變，我倒是看到不一樣角度的東西，雖然他們是

專訪　戴德偉

很大的團隊，可是工作的方式有很多是我沒辦法接受的，而台灣資金也沒有到達那麼龐大的規模。

從分歧點走向平衡點

赤塚 你從最艱困的時代入行，後來也參與到許多國際合作，但台灣現在還是有像以前那樣以克難的方式拍攝的片，你是如何看台灣電影美術的變化？

戴 像我做《愛情來了》的美術，包含美術指導、美術助理，總共只有四個人，就拍完一部。印象深刻是要扛冰箱到五、六樓，那個年代還沒有什麼電梯，就三個人扛冰箱，一個人盯場。

現在一個美術組裡人員或許相當多，任務分工也相對細緻，但每個人不一定能夠學到全面性的東西。編制小的片子就是讓你比較全面，什麼都要懂。

當你不得不下去做，其實可以學得比較完整。

或許有些新進的美術入行剛好只跟過大片、只看過大片的作法，那就是時代的變化。變化是一定會有的，也會有所掙扎，像資金不夠或許是個很大的原因，但就是要在中間找最適當的平衡點。

另外我也覺得題材是很重要的，如果題材可以吸引到國際投資，在資金上或許會比較充裕。

赤塚 那你有沒有特別喜歡哪幾部電影作品的美術？

戴 王家衛導演，張叔平的美術，像是《花樣年華》、《重慶森林》。岩井俊二導演的《燕尾蝶》也很經典。

談談工作風格

赤塚　將來如果有可能的話，你自己想要做到哪種類型的電影？

戴　有兩種，一種是科幻片，一種是有年代的片。那才是過癮的，但相對的要有足夠的時間跟資金。

赤塚　你做過這麼多片，跟那麼多不同的人合作，身為一個電影美術，你有自己的堅持或原則嗎？或者你覺得自己是怎麼樣的美術？

戴　我是比較有彈性的美術吧（笑），預算充足當然比較好，但沒資金的狀況下也可以調整自己的作品。

赤塚　這很重要，因為沒有一定非得這樣不可的事情。

對後輩的建議

赤塚　那對想要進來做電影美術的人，或者是後輩，有什麼樣的建議嗎？

戴　吃得苦中苦，要一直保持學習的心態。

蔡珮玲

我喜歡的
不是主張自己，
而是
我好喜歡說故事。

赤塚—赤塚佳仁，本書作者。

蔡 —蔡珮玲，廣告與電影美術設計，亦曾擔任林奕華舞台劇《紅樓夢》舞台設計工作。代表作品包含《如夢》、《星空》、《南方小羊牧場》等，入圍多次金馬獎最佳美術設計，以《迴光奏鳴曲》獲華語青年影像論壇年度新銳美術師。

如何走上美術之路

赤塚 一開始是如何進入電影美術這一行呢？

蔡 我是二十歲那年進入這一行，但不是做電影，而是從廣告開始。一進來是做後期製片，就是拍完片以後的特效，同時幫關錦鵬導演畫腳本。畫了一整本的分鏡圖，再到下一家公司去面試，就變成了美術，沒有經過當助理的過程。

赤塚 從廣告開始做不大意外呢！因為聽到很多人也都是這樣。

蔡 早期的電影都是以寫實的為主。一部電影耗時很久，做廣告的時候，每個月要去好多個景，其實是一直在練習的。我人生中第一支廣告是後期製片，可是正好導演是關錦鵬，美術是張叔平。拍完那天，我們在過「TC」的時候，張叔平正好參加金馬獎，我昨天還看到的人今天就出現在頒獎典禮的台上，於是我就一直很想拍電影，但是我從來沒有想過我有一天真的會成為電影美術。

蔡 開始做廣告以後，我就一直想要走到電影，可是那時候廣告跟電影是分得很開，怎麼樣也走不過去的。印象很深刻的是替侯孝賢導演拍了一系列麒麟啤酒的廣告，好不容易有機會，我以為我可以跨過去了，當時我跟侯導說如果可以的話，希望能在他下一部電影裡面做小助理，甚至不要錢都沒有關係，但他就說「你們廣告人懂什麼？」，那個時候的電影人普遍是非常瞧不起廣告人的。

專訪 蔡珮玲

我做的第一部電影是《花吃了那女孩》，陳宏一導演。他是個廣告導演，跟我一起拍了十年的廣告，但是我已經在這個圈子裡面十二年了，才等到第一部電影。那因為那個導演他也是廣告導演，我們一起拍第一部電影，才有所謂的「第一部」。

我做的第二部電影是羅卓瑤導演的《如夢》，是一個香港的電影，在台灣拍。台灣的所有工作人員都瞧不起我，還是當我是廣告人。他們會瞧不起廣告人的原因，是因為那個時期台灣電影是非常苦的，可是廣告是最興盛的時候，就好像是我們看公子哥──有錢人懂什麼──那樣的感受。後來那部讓我入圍了金馬獎（2009），在那之後我才被承認，從一部、兩部電影，一直到現在是第十二部。

赤塚　從廣告開始彷彿是一段修煉時期，累積了很多功力。當時是怎麼學習的呢？

蔡　　其實我一直很希望有可以討教的師傅，但完全沒有那樣的機會。入行是做電影 CF（Commercial Film）的美術，但是當時也不知道該怎麼搭景、怎麼做「美術」要做的那些東西，也沒有人要教你。我是每天在片場偷看別的美術怎麼搭景，一點一點學。像是木工，就是發景的時候偷翻別人怎麼做。不過也因為我二十歲之前是做室內設計助理，會畫施工圖，算有一點底子。也慶幸早期廣告人的技術很好，簡直是用生命去拍廣告，但現在沒有人那樣做了。

這是我的美術風格嗎

赤塚　你的美術作品《星空》和《南方小羊牧場》，都有參雜一些動畫或插畫的元素，你認為這是你的風格嗎？

蔡　不是，但絕大部分想要找我的導演都是希望呈現這種風格。這兩部都有偏向想像的畫面，是因為我有廣告的背景。但是我喜歡、而且拼命想要追求的美術是什麼都看不見的，後來做的幾部，反而越來越看不見美術在哪裡。

赤塚　比較不那麼張揚嗎？不過風格強烈，或是比較主張性比較強的也很好啊！

蔡　在拍片的過程當中，我發現我喜歡的不是想要主張自己，而是我好喜歡說故事。像是《迴光奏鳴曲》就是完全沒有被看見，可是竟然得獎了，一般看過的人都會說「你這次什麼都沒做啊？」但是事實上所有的空間都是從荒蕪中做出來的。

赤塚　你這麼講，我就想到我也害怕不管是電影評論或是觀眾，看完作品之後說「哇！美術做得好好喔！」這表示美術部分強烈到蓋過故事本身了。《神鬼獵人》（The Revenant）入圍奧斯卡最佳美術，可是並沒有人特別去讚美他的美術部分，這部片的美術就跟空氣一樣自然存在於這部片當中。但我也想要提的，《歡迎來到布達佩斯大飯店》（The Grand Budapest Hotel），這部美術超讚的！

蔡　對，那種風格我也很喜歡，但是在台灣，我的經驗中碰到需要非常強烈的美術設計，通常是劇本很弱的，希望美術要蓋過故事本身。跟《歡迎來到布達佩斯大飯店》這種類型——美術跟編劇是非常一致的，兩者之間還是略有差異。

赤塚　你講《歡迎來到布達佩斯大飯店》的美術，和他的故事性是結合的很好的，對我來說，亞洲可以做到這點的，似乎只有張叔平——《花樣年華》。

蔡　我超崇拜張叔平！甚至他拍《華麗上班族》的時候，我還偷跑去廣州去偷看他怎麼搭景。他們劇組的門禁非常嚴格，但因為我跟張艾嘉導演一起製作過《念念》，所以我就假裝是她的助理，幫她提了一

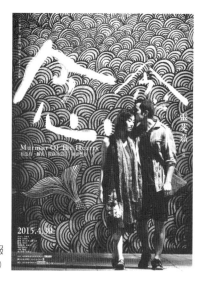

《念念》海報
（松澤國際影業出品、甲上娛樂發行、蔡珮玲 提供）

赤塚　個星期的包包，因為真的好想要知道。如果有機會我也想要偷看你怎麼搭景，幫忙提包包。如果有機會我也想要偷看你怎麼搭景，幫忙提包包（笑）。

赤塚　不用不用，直接邀請你來看。

《念念》美術概念的擴散

赤塚　我注意到《念念》的海報的平面設計，做得很漂亮呢！

蔡　海報設計者沿用了我們的美術概念——一圈一圈的海浪。有一類型的藝術家，他們很喜歡反覆的畫同一種符號，那能讓他們平靜下來。我們設定電影裡的育美（梁若施飾）就是這樣的：她極度不安、憂鬱、焦慮，她必須不斷的畫那樣的漩渦去救贖自己。

漩渦還有另一個意思：在女主角育美很小的時候，母親為了另一個男人，帶她越洋來到台灣，遠離她從小生長的家、她最愛的哥哥。她始終沒辦法離開那一段記憶，於是她一直畫海浪。她想要回去，但她再也回不去了。

《迴光奏鳴曲》美術在空間裡說話

80

《迴光奏鳴曲》場景（蔡珮玲 提供）

<div style="text-align: right">

專訪 蔡珮玲

</div>

赤塚　還有，《迴光奏鳴曲》美術也是你的作品。

蔡　若用空間來說明的話，《迴光奏鳴曲》是一個拚命尋找出口的過程。主場景是玲子（陳湘琪飾）的家，一個四十幾歲的女人，公婆走了，老公長年在大陸，連手機都換了，唯一偶爾還會回家的女兒在外地就學，寧可跟男朋友約會也不回來。

設計這個空間的時候，我將時間軸拉至過去，仍然有老人還在時候的助行用具、藥品，能看得出這個家曾經有過這麼多人的豐富生活痕跡。美術在這個空間說的話越多，這女人就會顯得越孤獨。什麼都存在，但什麼都不屬於她，並且幾乎全壞光了——電視、壁紙、燈泡、冷氣、鞋櫃家具，只有她一個人活在「現在」的時空裡。而當鏡頭轉到屋外，橫直的屋樑鐵支，也意味她被囚在籠中。

這部在北京拿到華語青年影像論壇年度新銳美術的獎項，這種獎項是比較學院派的，通常是不太會是像這樣獨立製片的片子拿獎。從裡到外的空間，都是為了故事服務。

與王家衛合作的經驗

赤塚 那拍王家衛監製的《擺渡人》是從頭跟到尾嗎？工作的過程怎麼樣？

蔡 這部電影想要用新的團隊，找了三組各國來的美術，後來全部被王家衛開除了。所以他們請我跟邱偉明趕快進來，與我們合作。本來只是叫我去搭一間麵館而已，麵館完成後，導演覺得好，就叫我再去搭一條街，也交景成功了。雖然最後的確用在片子當中，但工作型態比較像是救火。王家衛導演曾經走過來說：「小玲啊，我想要這條街，你幫我搭起來。街的另一端也會看到，那一邊應該要如何如何，就這三條街喔，我三天以後要。」我說：「什麼！不可能！」他就說：「沒有不可能，我演員都喬好了，反正三天以後弄出來。」還好他的木工師傅是跟著張叔平和王家衛的人，真的幫助我們三天就搞定，而且是連質感、平面輸出、陳設，全部都做出來。我在那個劇組幾個月，幾乎沒有一天睡超過四小時的。

赤塚 等等，你一個台灣人單槍匹馬過去嗎？你有帶你的助理嗎？

蔡 我本來是一個人就跑去，很傻耶！後來有帶了兩個助理，還有發哥（陳新發）一起去，發哥帶著他的團隊來救我；所以我們搭的景的質感可以做得比較細。我在大陸碰到的一些質感師，跟他說我這邊要做舊、要有破破的感覺，他們會做出很大片、整體性的陳舊感，但是我可以告訴他故事脈絡，我覺得我很享受可以跟發哥一起說故事。

赤塚 我們也有訪問發哥，很少質感師會看劇本！如果質感師不了解故事脈絡，你就要說明很完整，要講得很仔細。但是如果他今天看過劇本的話，你就可以馬上讓他了解你要的是什麼東西。

蔡：我也會用採用另一個角度，不一定只讓質感師看劇本，或許是告訴質感師我想要表達的情緒、描繪出在這故事框架裡的人，他們的背景跟習性，反而會告訴質感師比較多在劇本之外的事情。

赤塚：可以跟王家衛導演一起工作，我們旁人看來實在是不容易，因為在我們既定的印象裡都覺得這個導演應該很難搞（笑）。但是你卻可以了解他想要的東西，這是你的氣度。

談談工作風格

赤塚：想了解你如何看待工作，有沒有什麼原則或是堅持？

蔡：絕對是故事、演員為第一。我認為美術是在空間裡襯托故事，並不是要在那張牙舞爪地說話，這是我在工作中覺得最有趣，也是最重要的。而最喜歡的其實是在劇本之外、在主要故事的時間軸之前發生的事情，更多的想法。跟協力人員與助理的討論，大多是在這個故事之前的事。就像我們看一個角色在劇中呈現的樣子，會很想要知道他過去發生了什麼事情，從小到大是什麼樣的一個人；或是說在某個空間裡面，角色來到這裡之前發生過什麼事情。

赤塚：所以去想像故事之前發生的事情，會刺激你的創造或是想像力？

蔡：比如說我們今天做一個壁紙翻起來的設計，壁紙的底下會是什麼樣子？或是為什麼翻起來？或許是因為潮濕的氣候，或者是之前在翻修這個房子的時候發生了什麼事情。我們會以這樣的依據去決定現在它呈現的樣貌，但這些依據並不是在這個劇本裡面發生的。所以當我請師傅做舊，師傅就去做一個舊的；與我告訴師傅一個故事，然後師傅才去做，這兩者是不一樣的。

專訪　蔡珮玲

赤塚 從這類的小地方延伸到整體的氛圍感，我們再去決定這一段戲裡面，我們的空間應該要呈現出什麼樣的感覺，好比說一個女人在哭泣的時候，我們在背後應該要很熱鬧、很多東西？或者是什麼都沒有？我們是要諷刺？或者是迎合？這就是空間跟人的距離。

這讓我想到在日本拍的電視劇，是一個家的場景，陳設組的助理會先去做廚房的部分，因為廚房對於陳設組的工作人員來說，就像是訓練思考。你的洗碗精要放哪裡？廚具要放哪裡？甚至有時候還要讓工作人員自己試著做菜看看，就會知道哪裡要做什麼樣的陳設。如果陳設組的工作人員理解這個「家」的場景邏輯，我們也就不用特別明講，他們自然而就知道廚房應該怎麼做，所謂的真實感和生活感也就是這樣做出來的。

如何往前

赤塚 除了你自己作品之外，有哪些台灣電影的美術讓你印象深刻？

蔡 《艋舺》，還有超人（趙思豪）做的、鍾孟宏導演的電影。我覺得超人的東西是很穩的，他並不像一般的美術會拼命想要證明自己的存在，而是跟劇本協調得非常好。

赤塚 台灣近幾年因為拍電影環境變得稍好一些，電影技術在短時間內也一下提高很多，當然呈現出來的電影美術也會有變化，在整體上甚至也有能力可以完成國際型的片子。對於這樣的轉變你有什麼看法？

蔡 我在拍《擺渡人》的時候，就覺得很奇怪，為什麼要找台灣的美術？因為對他們來說，除了這幾年台灣的技術提升很多之外，台灣的工資還比較便宜，這個便宜並不是廉價的意思，而是台灣的職人會真

84

赤塚　的苦幹實幹，甚至只有台灣人願意為拍片拼命。

　　也很好奇另一件事，你當時因為做廣告而被侯孝賢導演說「廣告人懂什麼啊」。現在的你敢不敢再去跟侯導毛遂自薦？

蔡　那當然！還是很想、很尊敬他。我第二次入圍金馬獎的時候，正好跟侯導同一個電梯，他問我入圍什麼，我說美術，但他不記得我了，就說「幹得好！」我就覺得這樣就足夠了。

對後輩的建議

赤塚　對於想要進來美術這個行業的年輕新血，有沒有什麼建議？

蔡　比較擔心美術工作人員只使用現有的、現成的東西，應該是不管本身是什麼樣的程度，都要拼命努力，而不是還沒有努力過就妥協。

　　我為什麼那麼想要去做王家衛監製的片子？也是我想要知道他的想法。他在電影界已經佔有一席之地，但合作的過程中，我就發現他對於所有的電影和各種的資訊的蒐集非常可觀，每天都還盡力閱讀各式各樣資料，他是真的很用功的人。已經到那樣子地位的人，都還是這麼努力，而且不會驕傲，這才是正確的。我希望後輩們努力讓自己變成一個博學多聞的美術，而不是拼命想要坐商務艙的美術。

1　過 TC：將底片轉換為電視可用的訊息，同時進行色彩的處理。

翁瑞雄

自己會做
是一回事，
但是別人來問時，
你不能被問倒。

電影作品

2007 《松鼠自殺事件》 道具

2008 《漂浪青春》 執行美術

2008 《海角七號》 執行美術

2011 《賽德克‧巴萊》 道具組長

2014 《KANO》 陳列道具統籌

2017 《52Hz, I love you》 美術指導

赤塚—赤塚佳仁，本書作者。

翁——翁瑞雄，電影道具、美術指導，特有種商行創意總監。近年來多與魏德聖導演合作電影作品。

如何走上美術之路

專訪 翁瑞雄

赤塚　是什麼樣的契機讓你開始做電影美術？

翁　我大學是學純美術的，畢業後先接觸廣告，做特效道具的工讀生。二〇〇六年與朋友一起拍了一支電影，吳米森導演的《松鼠自殺事件》，也是從道具做起，後來因為導演互相認識的關係接了《海角七號》。那時候還沒有很多國片，廣告業的景氣是最蓬勃的。

赤塚　你是學純美術，畢業之後就馬上得要做道具，是如何學到這些技巧的呢？當時是否有學習的對象，或是受到誰的影響？

翁　剛開始是製作機關。譬如說控制片廠裡下雨、灑水的電動機關，跟著工作室的師傅學，因此很多奇怪的技術是那時候學來的，而且當時幾乎是住在片廠裡面。我在廣告片廠待很久，也遇過一些有名的美術，合作的時候我會跟在旁邊，偷偷地看他們的圖，觀察他們做事情的樣子。有個美術叫郭志達，當時很常做他的道具，我就在旁邊一直默默學習他的東西，就連掉在地上的搭景圖都會撿起來看。

赤塚　我也是！年輕的時候剛來台灣也常常撿美術們畫的圖，也撿過阿榮片廠的估價單，想要知道我自己估的價跟真正的價錢差在哪裡。

翁　片廠是最好學習的地方。

從美術執行到美術指導

赤塚　那個時候的電影劇組要找人，似乎就是就是從廣告界來的呢！而且當時的廣告也需要搭景，所以大部分的廣告人都有經驗。你做《海角七號》當時的工作內容是什麼呢？

翁　《海角七號》當中，我是做美術執行，美術指導是唐嘉宏，他之前也是一位廣告美術。工作時的現場道具、陳設都自己來，那個時候美術的常態幾乎都是全包。

赤塚　《海角七號》之後，你就開始進入《賽德克·巴萊》的準備工作，美術方面請了日本團隊。比起《海角七號》的規模大了很多，又是國外的團隊，跟以往你所認知的電影做法完全不一樣。那個時候會不會不習慣？或是有其他的想法？

翁　那時候知道有日本的美術團隊就很開心，心想著會有不一樣的火花，可以看到不同的東西，心裡面是期待的。

赤塚　一開始是自己動手做，後來當美術指導，變成要帶領同組的人，要負責指揮、管理。如何面對這樣的變化？以及怎麼調適自己心境呢？

翁　很不習慣，到現在還調適不過來。自己會做是一回事，但是別人來問時，你不能被問倒。而且你帶的人很多時候也是在等你的指令，要很快速地下決定。

赤塚　我想，當指揮最不容易的，如果你的指令清不清楚，組員會不知道要做什麼，還可能會偷懶。我自己常常是因為喜歡動手做，很專心在畫圖，抬起頭才看到助理都在玩；有時候要做舊，就忍不住拿砂紙在那邊磨，會感覺到自己正在工作，出了很多出力，流了很多汗，一不小心就過了三、四個小時，才

翁　對，魏導也常常這麼說（笑）。

談談工作風格

赤塚　那麼身為美術總監，你的堅持、原則、做事方式是什麼？

翁　主要是依照劇本發想美術概念，並且跟導演討論、拿捏風格，盡量以導演的想法去做，不會帶進太多我個人主觀的喜好進去。也因為魏導的想法太確實了，他很清楚自己要什麼東西，我也只能從旁建議。

赤塚　漸漸比較能夠讓業界看到，或是被肯定，其他人想要來找你做美術。你會如何選擇接案與否呢？

翁　我很感謝魏導給我很多機會，幫他一起做些東西。我認為無論是美術還是設計，我們就是在協助導演完成他自己的東西，再偷偷的塞些我們的夢想進去。

再如果是面對自己不熟悉的題材或團隊，沒有準備的話，我可能還是不會接。做台灣的片子對我來說是熟稔的，比較踏實。不過有的時候還是會想要突破，「不管怎麼樣還是要去做」的心情。像是做《賽德克‧巴萊》，我也不知道自己有沒有能力做出那些刀、槍，沒人有做過那麼多武器，是硬著頭皮做的。

赤塚　而且身為一個美術監製，還要有一種能力——要能夠知道世界各地的技術人員動向，當拍片需要某個技術，我可以去哪裡找到懂這個技術的人。

如何往前

赤塚　這十幾年來，台灣美術有很多的變化，也有跨國合作的經驗，技術跟眼界都有所成長。有你沒有欣賞哪些近期的電影美術作品？

翁　像是《南方小羊牧場》的美術，蔡珮玲。這部片風格不會過於誇張，比較貼近人的生活，當時也有入圍金馬最佳美術設計獎項。我是在拍廣告的時候認識這位美術，是一位女生，她不僅手繪很厲害，機械結構也非常強！當時她會自己畫機關的圖，我再幫她製作。

赤塚　近幾年來，台灣電影美術的變化是很劇烈的，從《少年 Pi 的奇幻漂流》到《沉默》，美術的執行面、決策面，是在台灣就可做到了。你從旁看這些變化，有什麼想法？

翁　我認為有好有壞，如果是抱持著「我想要跟某某大咖合作」想要沾到邊、攀親帶故的心態，就不要去了，那是不對的。我覺得心態很重要，如果抱持著可以看看對方的技術、可以學到更多東西的心態，會是完全不同的事情。

對後輩的建議

赤塚　對於之後想要進來做電影美術的後輩，有沒有什麼建議？

翁　台灣早期想進電影圈的人，如果沒有特別的專長，都會想說先進道具組，道具組很容易變成美術組之下最底層的。所以現在有很多人不願意進來學習做道具，是因為這個職位通常不被重視。以前是這樣子，不過我自己也是從道具組開始一直做到美術指導，好處是我能夠知道每一組的狀況，每組該做什

麼事情，我的技術也會比只做陳設或搭景組來得更扎實，也能夠比較知道該怎麼去拍電影。

赤塚　不管你想要當哪個職位，能從最基本開始是最好的，因為你會完全了解電影拍攝的過程，能夠清楚知道在什麼情況下該做什麼事情。有些想要做電影美術的人的心態，或許有些是有問題的，並不是買買東西、擺擺物件就可以當美術了。

道具組也讓我相當有感觸，這在拍攝現場是一個非常專業的位子，是整個美術組裡面最接近攝影機的。你會看到燈光師如何位道具打光、攝影機怎麼去拍攝一個道具，演員也會需要你講解道具的使用方法，你會需要與許多人溝通、說話。道具就像是足球裡面的前鋒，如果踢得不好，通常都是第一線的人被罵。

翁　沒錯，舊觀念是這樣，那是不對的。現在美術組的擴編，會分成道具、陳設、搭景等等，每一組負責溝通的人很重要，要是沒有溝通好就會變成各自做事，工作夥伴之間的感情也更加淡薄，對我來說這樣的轉變有利有弊，不過對於每個工作人員的尊重跟合作都是相當基本而且重要的。

翁定洋

在那種
大製作的編制裡面，
人家可能在
某個職位上做了
半輩子，
甚至一輩子。

如何走上美術之路

赤塚──赤塚佳仁，本書作者。

翁──翁定洋，自九〇年代起便已學生身份參與多部長、短片的道具及美術工作，曾歷經台灣電影景氣最為低迷的時期，後以《囧男孩》獲得台北電影節最佳美術。

赤塚　你說你是九〇年入行，那是台灣電影新浪潮的最後了。是如何走上電影美術這條道路的呢？

翁　高中唸過美術科系，做起來比較有興趣，也比較駕輕就熟。我當兵前跟的那兩部片還算是有點規模製作，《阿嬰》跟《火燒島》，那時候我才高中畢業，跟了這兩部就去當兵，然後又唸大學，出來便碰上台灣電影的谷底。以前也有待過製片組、導演組，大約是二〇〇〇年初左右開始專職做美術。

赤塚　當時是如何在谷底的環境中繼續以美術維生呢？

翁　電影製作的預算不高，其實是吃不飽也餓不死的狀態。除了電影之外，還要靠電視劇、廣告甚至舞台劇、展場來增加收入。

赤塚　曾經向哪些美術前輩學習？或是有受到那些人的影響呢？

翁　我剛入行時跟一位叫做孫小毛的場務領班，也跟過許英光，當時他們都算是道具、場務人員，現在也轉做美術。當時我們無論是電視、電影都有製作。後來跟侯孝賢導演合作了一些片子，侯導影響我滿大，再來就是蔡明亮。因為他們前製期都拉得很長，可以一直去琢磨那些人物角色，或是場景。不會像一般劇組這樣急就章，導致做出來的東西有點

空洞。他們不單是美術方面，在其他環節也同樣講究。

談談工作風格

赤塚　如果有一些年輕人想要當你助手的話，你會請他看哪一些參考資料？或建議他看哪些電影？

翁　要看接怎麼樣的案子。不過我普遍不喜歡參考哪部片子，反而比較偏書面資料或是真實的地景、人物。我很怕美術工作人員看了電影就受限了。有些劇組的製片或導演也會開片單給美術人員，跟他們說可以看哪部片子，可能年輕人通常就會變成在探討、評價那部片子。就美術來說，我寧願他們是跟我講哪一幅畫或攝影作品，而不是哪一部片。

赤塚　跟不同人一起合作學到的東西，都成就你現在做事的方法或風格。有沒有什麼你自己覺得做美術應該要堅持的？做美術應該是怎麼樣的定位？

翁　要堅持，雖然我覺得我好像沒什麼堅持（笑）。當然我會有我的想法，若某些視覺上的執念會導致整體怪怪的，也會盡力的去說服導演，但是我覺得最終的決定權當然還是在導演。所以我聽說有些美術跟導演會因為一些分歧的觀念起爭執，滿不可思議的。當然我也跟導演吵過架，但從來不會因為是雙方各堅持己見。

赤塚　你的想法跟我的想法非常接近，因為我並不是自己買材料做藝術品；是拿人家的錢，做出導演要的東西，這才是我真正的工作。可能沒有辦法表達得好，但我就是要讓導演確定「沒錯，這就是我想要的」，然後我就進一步去實現，做出他腦海裡面想的東西。

電影美術的未來

赤塚 　台灣電影約莫是在二○○八年的《海角七號》之後復甦，漸漸地也有具規模的片子開拍。部分的電影開始有陳設組與專門繪製氛圍圖的美術職人。你從事的美術工作有什麼差異嗎？

翁 　分工比較精細，在這之前我們大概就是分美術跟道具。但其實也是什麼都要做，互相支援。

赤塚 　你怎麼看台灣這幾年電影美術的變化？整個電影環境跟各個劇組的做法有沒有什麼改變？

翁 　有點感慨啦！或許因為現在的年紀，會接觸到外來大資金的合作，我們的電影業界也會想要朝向那種規模而去發展，但是實際上可能市場條件還不到，美術工作者也只學到一點皮毛，基本功夫還不夠扎實。在那種大製作、很細緻的編制裡面，人家可能在某個職位上做了半輩子，甚至一輩子，那樣累積出來的功夫是我們還欠缺的。

以前台灣在這方面的教育並不發達，幾乎都沒有這些美術人才，現在北藝有成立工作坊，實地教相關科系的學生怎麼搭景、做質感。阿發（陳新發）也有去教課，我覺得起碼是個開始。

對後輩的建議

赤塚 　那對於這些懷抱著電影美術夢的年輕人，你有什麼想要說的話嗎？

翁 　就進來試試看，才會知道你是不是真的有興趣，或是不適合。

郭怡君

最快樂的是……
場景 set 好、
所有陳設就定位的
那個當下。

如何走上美術之路

赤塚——赤塚佳仁，本書作者。

郭——郭怡君，電影美術指導，代表作品包含《甜蜜殺機》、《角頭》，曾以短片《時代照相館》獲得金穗獎最佳美術設計。

赤塚　一開始做電影美術，有向誰學習嗎？或是受到什麼樣的影響呢？

郭　我有兩個學習的對象，一位是李天爵，另一位是陳澍宇，他們兩個人的風格非常不一樣。澍宇的裝飾性比較強；阿天（李天爵）比較低調，他習慣做一個輔助的角色，兩者其實都給我蠻大的影響。

阿天教我的主要是對電影的態度與發想。因為我一開始是跟著阿天，那時候國片比較低迷，我們能夠接觸的和嘗試的選擇都很少。後來跟著澍宇之後，國片才慢慢起來，那我們也開始接觸了比較多的類型，再加上澍宇也拍MV、廣告，這些本來就是裝飾性質比較強的東西，也是屬於快節奏的工作方式，是很實地操練的一種練習。

如何往前

專訪　郭怡君

如果要說影響的話，我大學是唸電影，並不是美術相關的科系。以前只是一直看片，那時候年紀也還小，第一個讓我覺得「哇！原來美術是長這樣啊」的導演是王家衛。我看的是《春光乍洩》和《花樣年華》，我當時很喜歡那個風格，會有一種顫抖的感覺。雖然隨著時間過去漸漸的會有些疲乏，但那應該算是對我的美學很重要的引導與啟發。

赤塚：像你剛才有提到《花樣年華》，有沒有其他的電影的美術也是你喜歡的？或是帶給你一些啟發的？

郭：如果說到台灣國片的美術，近幾年我很喜歡的是鍾孟宏的《失魂》。我覺得他的氣氛、光影都營造得很好。那位美術設計退的位子夠恰當，但是又很漂亮，是可以看得到，又很適切的，我覺得那樣的平衡拿捏得很好。

赤塚：有些人可能認為美術是必須要跳出來的，但有些人覺得美術要完全消失在故事裡面。可是以我的經驗，通常人家講說「這部美術做得真好」，代表這個作品的劇本或許不是很好，對我來說，美術是比較像空氣一般的存在呢！

郭：我覺得應該是要看片子的類型，比如說像《腥紅山莊》（Crimson Peak）那樣子的故事和背景設定，美術可能就要做到很滿、很前面；但如果像蔡明亮導演的故事，你就沒有辦法把美術做得很滿，因此還是要根據片子本身的題材或導演的風格來決定。

如果單就整體視覺來說，我也很喜歡《魔幻旅程》（The Fall）和《魔鏡，魔鏡》（Mirror Mirror）的服裝設計，石岡瑛子。

談談工作風格

赤塚：你是專門在做電影美術，還是其他時間有在從事別的工作嗎？

郭：主要是做電影美術，沒有在拍電影的中間會是廣告，但其實我比較在乎的是要休息。離開電影、離開場景，讓自己轉換心情。

赤塚：你認為你的風格是什麼樣的呢？

郭：其實我不太喜歡有一個什麼風格，說老實話，那我也覺得應該不是所謂我的風格；而是我喜歡這個風格，但是其他的也必須要擅長。我覺得這比較偏向我想要走的路。

赤塚：你覺得在做美術的時候，最大的快樂是什麼？

郭：就是場景 set 好、所有陳設就定位的那個當下，人物、角色都還沒進來的時候。因為接下來就會有燈光、收音、其他的工作人員進來，難免會調整、移動到美術組的作品。

赤塚：我完全能夠理解！完成的那一刻，自己打燈、拍個照留念也是我認為最喜歡、最快樂的一刻。年輕的時候的確很討厭劇組的人去碰美術的物件，以前也常講說不要碰！、不要動它！可是最近想法有些轉變，畢竟美術是電影作品中的其中一部分而已，也是所有美術組員一起做的東西，待專業的燈光進來、演員進來，才是一個完整的作品。

郭：你說得對。

對後輩的建議

赤塚：身為台灣電影美術的一份子，有沒有什麼想要與後輩說的話或是建議？

郭：其實你選擇進哪一行、要在這個行業待多久的時間、撐得了多久，其實都是自己的決定，當然可以試試看。實際上我最想講的是，如果你發現你不適合這個圈子，那就離開吧，無須眷戀。

專訪 郭怡君

楊宗穎
Michael Yang

讓環境成為
適當的故事空間；
甚至讓環境
成為故事本身。

電影作品
2013 《大尾鱸鰻》 美術指導
2013 《暑假作業》 美術指導
2014 《痞子英雄二部曲：黎明再起》 美術指導
2017 《沈默》 美術指導

赤塚——赤塚佳仁，本書作者。

楊　——美國查普曼大學道奇電影學院美術設計碩士，現為專業電影美術工作者，亦致力於電影美術教育推廣，於台北藝術大學擔任電影創作學系專任講師。

如何走上美術之路

赤塚 你是如何走上美術之路的？

楊 我從小接受純美術的訓練，因為父母都是美術老師，所以對畫圖、設計一直很有興趣。國中、高中念的都是美術班，大學考上台藝美術系，一路上受到美術的「純血」教育。大三時，電影系的同學邀我一起去拍片，問我願不願意在他們的片子裡擔任美術，而我也就在一種懵懵懂懂的狀態之下，接觸到電影裡的美術。

那是一部武俠短片，我一口氣就包辦服裝、髮妝、化妝、場景、道具，還身兼劇照師，忙得天昏地暗，但發現做電影美術實在很好玩，好像要把我從小到大所學的東西都用上，像是素描、攝影、雕塑、版畫、裝置，還有佈展的技術。這些五花八門技術好像可以在一個單一的作品裡全部操練一遍。

我非常喜歡這種工作方式，所以就沈浸在其中，暫別純美術的創作，開始投入電影的美術設計。在我的創作觀裡，純美術創作似乎比較孤單、自我，而電影美術的創作比較講求合作。創作者之間會彼此激發想像力。這種合作式的創造比較吸引我。

退伍後，我想去國外見識一下，選擇了世界首都——紐約。在紐約半工半讀了兩年半，白天跟在地的朋友拍片，晚上在語言學校補英文。那時侯，雖然已經在小案子裡擔任美術領頭，但實在是覺得自己

的能力不足，所以就開始找尋一些美術設計相關的書籍來研究。從書上的確有學到很多美術設計的知識，而且還現學現賣用在自己的案子上。

後來跟拍片的同事閒聊，他們告訴我在加州有專業的電影美術教學，我知道後相當興奮！很驚訝有這個專業學門。後來我還查到《銀翼殺手》（Blade Runner）的美術總監勞倫斯・保羅（Lawrence G. Paul）在查普曼大學（Chapman University）電影學院任教。我立馬飛去查普曼找他，拜託他收我為徒。一直以來就很著迷於《銀翼殺手》裡反烏托邦的後現代世界。這次終於讓我逮到機會，巴著這位令我崇拜的傳奇美術狂問問題。之後順利申請到研究所，前往美國西岸生活，終於有機會接觸到好萊塢體系下的美術工作人員，見識到百年積累下來的產業系統、職人態度，以及豐厚的歷史脈絡。著實是個很不同的創作世界。

其實台灣的創作環境跟紐約倒挺相似的，因為它們都融合了多樣的拍片方式，眾多的獨立製片。各個國家的電影人都匯集在紐約，表情多樣，且各自為政；好萊塢卻有著既定的工作套路，龐大組織，有效地生產商業電影。在那個時候，自己像是一位有著觀察員心態的學生，不斷比較、學習美術表現在台灣、紐約、好萊塢三地之間的異同。

二〇一〇年，還在念研究所的最後一個寒假，我回來幫忙台灣當年最大的製作——《賽德克・巴萊》。當時擔任的是現場陳設組組員。這個經驗讓我驚覺——原來台灣是有可能爆發出奇蹟的。這是一部突然蹦出來、具有好萊塢規模的跨國製作。大家都嗅到台灣電影在未來好像有著無限的可能。

<div style="text-align:right">赤塚</div>

《賽德克・巴萊》這樣的契機，的確是一個很大的轉捩點，讓你想回台灣，可是真的沒有想過要留在電影重鎮（好萊塢）發展嗎？

專訪 楊宗穎

我眼中的台灣與好萊塢

楊 就是因為了解、認識在好萊塢從事美術設計的人口數，以及產業體制。在那裡要真立即的發揮個人的創意是不太容易的。多半要等待很大段的時間，起碼要熬個三、四年才可能成為主創者。但在台灣電影從業人員非常少，任何案子都會馬上要你提供個人的創意，協助故事內容的建構。這種創作的立即性是讓我想回台灣工作的一個點。

赤塚 你回來的時間點確實是景氣較好的時期，你對當時整個電影環境的實際感受是什麼樣的呢？

楊 大約在二〇一〇至二〇一三年左右，那個時間點有很多電影在製作、很多劇組急缺美術人員，產業鏈出現了人才供需不平衡的情形。我會回台灣除了自己可以找到工作外；另外一個重要的因素是剛好有機會去台北藝術大學教書，教學與推廣也是我一直很有興趣的工作。大環境需要專業的美術人才來輔助每部作品的誕生，所以我在試想、也在試驗中，試著用學院培訓的方式去提供產業鏈多一點的美術人才。或許是當年在加州念書的關係，體會到好萊塢的電影教育和電影產業之間的關係非常地緊密，相輔相成。想把這種「產」、「學」互扣的機制運用在台灣，協助我們的電影產業茁壯起來。

赤塚 好萊塢的產業模式跟台灣是完全不一樣的，我們知道兩者落差很大，你認為有什麼樣的差異呢？

楊 從美術人的養成來說好了，台灣早期的電影美術從業人員是有一定數量的。就拿中影來說，製片廠有見習生制。剛進入片廠的年輕美術人員得先以學徒的身份跟著「師級」的美術工作，經過數年或數個案子後才進階為師級的美術人員，是一種有質也有量的培訓體制。新電影時期，片廠製作式微，電影美術也相對成為很小眾的技術領域，想投入電影美術領域的人，就得找位美術師來跟，從工作室助理

103

做起。門檻比較高，因為一般人並不容易遇到電影人，更別說是可以遇到專業的美術師。在小製作、小規模之下，美術人員還要身兼數職，十八般武藝樣樣得行。

而好萊塢當然是不同的故事。在產業較大、從業人員眾多的背景之下，產業裡有海量的專職技術人員，非常專精於單一的技術。我曾經遇過全職的美術協調、場景模型師、壁紙設計師、3D怪獸建模師等等。他們跟台灣全能型的美術人員迥然不同，尤其是面對作品的態度差異很大。

赤塚 但是在台灣，也有以極為精簡的團隊，拍出極好的電影。你怎麼看待這樣的差異呢？

楊 我認為這並不是在一條線上落後和進步的問題。在不同的民族、國情當中，面對電影的觀點必然不一樣，所以它們不可以直接併置比較。二〇一五年我與多位台灣當代的優秀的美術前輩在北藝大一同創辦了「電影美術設計學程」，建置出一個新型態的電影美術教育。我們就不是以好萊塢的美術教育作為藍圖，而是依照台灣自己的業界文化來設計課程。

赤塚 事實上也是像你講的這樣沒有錯，但是我看到的是這幾

談談工作風格

楊　年來，因為有很多外國的片子在台灣拍，有一些好萊塢系統的做法也慢慢地被留下來。

我也體會到這件事，自己經歷過三個比較國際化的案子，分別是《賽德克·巴萊》《痞子英雄二部曲：黎明再起》和《沉默》，這幾部片子其實都是多國團隊的合作。

其實我覺得這樣的混血產出是最棒的，台灣會吸取到其他國家或其他族群在創造電影時的優點；而這樣的合作會把這些好的優點留在台灣，深植在電影人的心底，無論是技術上或是思維層面上。現在拍片時大家會常常參照當年的合作經驗，像是拍《賽德克·巴萊》時日本美術怎麼設計村落、韓國武術怎麼處理武打場面；拍《痞子英雄二部曲：黎明再起》時香港爆破團隊如何做火藥測試、法國特效團隊怎麼要求特效素材；拍《沉默》時候美國導演組的場面調度、澳洲燈光組的打光法、義大利美術的氣勢。這些國際性的合作經驗對台灣電影人來說可是非常寶貴的「混血」知識。

赤塚

那你有這麼多不同的經驗，拍過這麼多片子，你認為你的創作風格是什麼？有沒有什麼堅持？

楊

在我短短的創作歷程上，應該還談不上個人風格。在《痞子英雄二部曲：黎明再起》與赤塚先生合作，我是您團隊裡的美術指導。我的責任是要觀察赤塚先生設定出來的風格後，向下執行那個風格，把它徹底蔓延，無論是一棟建築或一個道具。好比大樓外觀的角度應該多麼尖銳、材質使用的取向等。好比赤塚先生設計EMP大樓，我剛好有機會設計到停在EMP大樓上的防EMP直升機。赤塚先生使用到「匿蹤」的削角造型在大樓的外觀上，為了確保設計上的整體感，我就挑了一台一樣有「匿蹤」造型的直升機——卡曼契（Comanche）——來改裝。

而在《沉默》裡面，我挺注意義大利美術總監丹提·費瑞帝（Dante Ferretti）想要的風格，並且盡力擁護他的創意。他相當注重戲劇性的張力，希望每棟建築各自有著不同的顏色，紅的、綠的、紫的。就連抄村後茅草屋傾垮的角度都要很誇張。一種很表現、不是很寫實的風格。即使這種誇飾的風格不是我個人慣用的手法，我並不會強加我個人設計慣性，畢竟一部片子的藝術方向應

106

《痞子英雄二部曲》EMP 大樓 3D 示意圖（楊宗穎 繪製／普拉嘉國際意像影藝股份有限公司 提供）

《痞子英雄二部曲》反 EMP 直升機概念圖（呂奇駿 繪製／普拉嘉國際意像影藝股份有限公司 提供）

該還是由一個人去負責比較乾淨俐落。這可能是我多半時間從事的是美術指導（Art Director）的工作——台灣習慣稱作「美術執行」——聆聽主創者的聲音，美術總監的風格反而是很重要的一件事。我倒很喜歡沉醉在別人設定的風格裡，幫助那個風格發酵。

我自己也擔任過主創者，但總是覺得強烈的風格、突出的形式不太重要，應該是要營造出具有說服力的環境，讓觀眾相信它們比較重要。如果環境可以合情合理地去講故事、乘載人物就好。這是非常倒退的操作，不讓環境跳出來，讓它們往後退、隱約一點。有些不是美術組的工作人員到了現場時，完全看不出來我們美術組到底做了什麼，但其實我們做了很多細膩的修飾、微調，讓環境成為一個適當的故事空間；讓環境成為故事本身。

如何往前

赤塚 有哪些台灣電影是你非常欣賞的？或是某部電影的美術給你很大的啟發？

楊 回溯讓我覺得很好看，會一看再看的台灣電影，反而是比較早期的作品，像是胡金銓導演的武俠片《龍門客棧》、《俠女》。胡金銓導演在武俠風格的塑型別具用心。還有王童導演的台灣三部曲和《看海的日子》。作品真切地反映出不同時代下小人物的人情冷暖。他們都是有深厚美術底的導演，自然很會利用空間、造型、色彩、符號去說故事，豐富又難人尋味。我常從老電影中獲得一些新的啟發。

赤塚 如果將來有機會，你想要做怎樣類型的片？會想要挑戰大師級的導演嗎？

楊 其實沒有這樣設想過。我算是電影圈的後生晚輩，只要有機會跟有經驗的前輩合作，不管是名導演、

大美術都是很難得的事。跟前輩合作總是可以從他們身上學到很多東西。之前為朱延平導演設計《大尾鱸鰻》，後來跟張作驥導演一起做《暑假作業》、現在正在拍李啟源導演的《賽鴿探戈》。過程中他們都會無時無刻都會提點我，教我如何鞏固該有的格局，了解什麼細節該特別用心照顧。

對後輩的建議

赤塚　對於想要進入業界的新進電影美術人員，有什麼建議？

楊　要跟故事談戀愛，沉醉在那個世界裡。用英文詮釋的話，可以說是 Sink in and fall in love with the story.

專訪　楊宗穎

Intermission *1*

作為藝術總監，我的經驗淺談

《天台》
The Rooftop

電影場景是如何決定的？

《天台》這部電影是在二〇一三年上映的。導演是知名的音樂天王周杰倫先生，攝影指導則是亞洲巨匠李屏賓大師。

電影進入正式的籌備期是二〇一二年三月，但其實我在二〇一一年秋天就已經先和周導演見了一次面，聽他講解過對這個作品的想法。當時在他的腦海裡已經設定好主要的場景，也有具體的規模大小和世界觀。

電影的背景是一個叫做「加利利市」的虛構城市，城市裡一個被稱為「天台區」的地方。在這個不算富裕的區域裡有一棟大樓，大樓的樓頂上蓋了許多違章建築，並且住著一群貧窮卻過著多彩多姿生活的居民。故事就圍繞著這一群人展開了。這讓我想起一部日本漫畫《惡童當街》，也曾翻拍成了動畫電影。我向導演提起這部作品，而導演對於那其中豐富色彩，以及幽

112

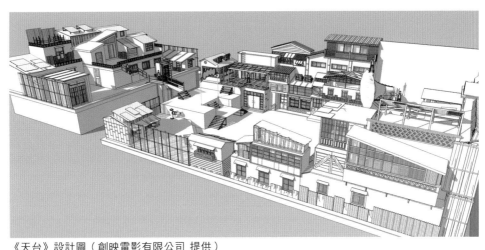

《天台》設計圖（創映電影有限公司 提供）

默橋段表示非常的認同，隔年我便召集了的美術組組員開始進行準備工作，一起工作的美術指導就是後來電影《KANO》的美術總監淺野誠（Makoto Asano）先生。

電影裡的時間軸是設定在周導演所喜愛的華麗六〇年代。

一般人提到六〇年代，多半都會想到那個年代的奢華與美好的一面，但是台灣的六〇年代正處於戒嚴時期，和日本或美國的六〇年代並不相同。當然，我們從一些資料照片當中可以發現，當時在台北的中山北路一帶等等也有熱鬧又繁華的景象。

不過，就算我們真實的還原了照片當中的街景，依舊跟周杰倫導演心目中想要打造的輕喜劇與奇幻世界是相差甚遠的。

周杰倫導演早在拍攝《天台》之前，就已經拍了一部自編自導自演的電影《不能說的‧祕密》，這部帶有奇幻色彩的《不能說的‧祕密》要是晚個幾年才上映的話，我想一定會締造更加驚人的票房吧！我看完這部電影時，對於其中高水準的配樂以及清純的故事情節等等許多環節都感到非常的佩服。而接下來的這部《天台》，是一部在製作預算上遠高於《不能說的‧祕密》的大型音樂歌舞片。

因此在《天台》當中，有許多情節片段都拍成像 MV（音樂錄影帶）一樣，就算不是周杰倫的歌迷，只要觀眾看到拍攝出

113

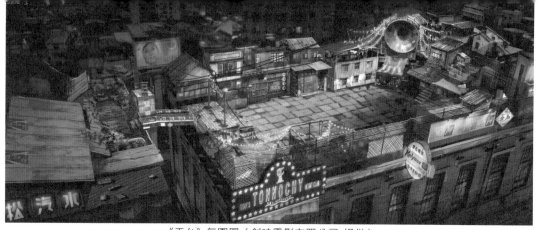

《天台》氛圍圖（創映電影有限公司 提供）

來的影像應該都會為之驚艷。電影進入具體的製作期，我們也要開始去勘景了。在所有的設定當中，我最煩惱的就是主要場景「天台」。

當時決定要在高雄市拍攝天台下方的街景，而其他的外景地改建方案也都是在台灣各地勘景之後，找到了適合的老街或建築物來加工改造。那麼，「天台」這個主場景究竟應該如何去執行才好呢？我苦思著，如果按照投資方的要求，我們就必須要盡量把這個景安排在中國搭建，但是這樣一來，為了連貫街景的場景，就必須將大量的道具運輸到中國去，還會產生許多必須要處理的問題。但要是想在台灣搭建整個主場景，又找不到可以容納整個場景的攝影棚。導演和我想要打造的場景，需要一個三千平方公尺的攝影棚才能放得下。就算我們找到一個大型倉庫來搭景，但又因為背景需要用 CG 合成，我們還得要裝置大量的燈光設備。

台灣當時也沒有那麼多大型的燈光器材。除此之外，也沒有搭建過如此大型場景的搭景製作團隊。我當時最擔心的事情就是，這部電影有很多大場面的歌舞戲，如果佈景撐不住，崩塌的話就糟了。經過製片組的介紹，我們曾去上海取景，但是上海也沒有可以搭建「天台」的攝影棚。我一知道結果後，就馬

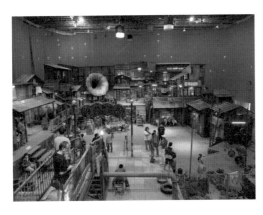

《天台》實景搭建（創映電影有限公司 提供）

上跟當時的監製黃志明先生聯繫，接著就和中國的美術製片人孫靜小姐一起飛到北京去看中影片場。因為這部作品後來決定要在兩地進行拍攝，所以我就找了曾在《銅雀台》擔任美術指導的李森先生來擔任《天台》在中國方面的美術指導。最後，我們終於決定了在北京的中影搭建這次的主要場景，我也開始在台灣和北京兩地之間飛來飛去進行籌備工作。最後在背後推了我一把，讓我下定決心在北京拍攝的人，就是擔任攝影指導的李屏賓先生。因為我很擔心在中影拍攝會造成預算上的負擔，當時李屏賓先生對我說：「你要是覺得就是需要三千平方公尺的空間，那就該下這個決定，這對我的打光和攝影機來說也會是一個正確的決定。」

雖然把主場景移到北京去搭建這件事會讓台灣的美術團隊感到莫大的失望，但是為了安全，以及能確實按照行程表搭建出場景，我還是認為當時下決定在北京中影搭建是一個正確的判斷。在北京負責的製景組，是曾經負責打造張藝謀導演《金陵十三釵》戶外場景的團隊，道具組也是。為了拍攝上的安全，也因為周導演是亞洲的超級巨星，要盡量讓他能專心拍攝，不受外界干擾，中影的警衛保鏢也成為拍攝這部片必要的條件之一。

至於在質感方面，我的要求並不是只要做舊做髒就好，而是要創造出了一個充滿豐富色彩和夢想的空間。我想這個景可以說是我的代表作之一吧！

周導演不只是當導演的時候很認真，身為音樂家的他，在拍攝時或是拍攝間的空檔都非常認真地思考關於音樂的事。他總是像指揮家般一邊揮動著手指，就創作出了新的旋律。而且他還要擔任主角、指導舞蹈場面，當然也要當導演導戲。我想當時他恐怕連睡覺的時間都沒有吧！看他工作的樣子，我又深切的感受到電影導演真是一份非常艱辛的差事。

《痞子英雄二部曲：黎明再起》

Black & White:The Dawn of Justice

如何建造出電影裡的大型建築物？

這是一部在二〇一四年上映的動作大戲，導演是蔡岳勳先生，動作導演是憑藉《玩命關頭5》和《玩命關頭7》而聲名大噪的傑克·吉爾（Jack Gill）。CG特效則是請到了法國的BUF公司，《痞子英雄二部曲：黎明再起》可以說是一部具有好萊塢規模的動作電影。「痞子英雄」系列是從電視連續劇開始受到了廣大觀眾的喜愛，翻拍電影《痞子英雄首部曲：全面開戰》時請來了黃渤飾演痞子，還從美國買了一架巨無霸客機的一比一模型放在拍攝現場，要說這一部電影締造了國片中的動作巨作，應該也不為過吧。

我跟蔡導演是在一個高雄市舉辦的工廠遺跡再利用計畫會談上認識的，之後我就到了蔡導演的製作公司進行面試，因此接下了這部動作大片的美術工作。記得當時曾經跟蔡導演開玩

1. EMP 大樓外部氛圍
2. EMP 大樓內部氛圍圖
（徐立庭 繪製／普拉嘉國際意像影藝股份有限公司 提供）

笑說：「我不是很想直接沿用第一集中的警察署場景，如果真的要用到那個場景的話，我比較希望是因為它必須被毀掉。」但是這個警察署並不是一般拍電影時是用景片搭建出來的場景，而是實實在在蓋出來的一棟建築物。讓人跌破眼鏡的是，對於我的玩笑話，蔡導演雖然一臉正經地笑著回答「沒關係，我會把它給毀了。」當時我以為蔡導演也在跟我開玩笑，沒想到這句話後來真的在電影中發生了。

我們是從二〇一三年四月進入準備期，這次我沒有繼續跟《天台》的美術組成員一起工作，而是請當時在《天台》中負責畫分鏡圖的楊宗穎先生來當美術指導，以及與在電影《KANO》當中負責場景設計的廖惠麗、李薇和謝友容小姐等人組成了一個新的團隊，來挑戰這一部大規模的製作。在《天台》裡我們設計了「加利利市」，那是一個六〇年代的虛構城市；這次的主要設計是一個有八百萬人口的大都市「海港城」，這規模幾乎和香港是一樣大的，並且要呈現出近未來感。我們當時曾到台中去勘景，想要尋找一些造型比較摩登的建築物。這一次的主要建築物「EMP 大樓」是實際搭了景之後再用 CG 合成的。這座大樓的高度設定是四百公尺高，是不會受到電磁脈衝影響的國家特殊要塞。為了呈現這個設定，我們蒐集了許多世界各國的

118

1　2

摩天大樓資料，同時不斷的測試要如何在視覺上呈現出反電磁脈衝的效果，才能讓觀眾理解它的作用。然而在製作上，我們只是在拍電影，當然不大可能真的蓋出一棟高樓大廈，劇本上有寫到的地方只有一樓入口、大樓裡的空調室、大樓的最高樓層、屋頂的直升機、還有所謂的 EMP 中樞。把這些地方按照設定的可行性依序排出後再分別獨立出來，入口可以在外景拍攝，屋頂和中樞則可以合併在一起設計，當然也要搭出非常接近真實建築物的場景。搭建這個場景的地點，是在高雄一座新建購物中心隔壁的空地上，這個地點也是蔡導演和製片人百折不撓的幫劇組協商爭取，才終於確定可以使用的。

美術總監的工作就是要不斷的和預算抗衡，雖然這並不是什麼稀奇的事情。屋頂這個場景，因為必須是真的直升機可以起飛降落的空間，所以規模必須相當大才行。此外，動作片當然少不了動作戲，以及一些爆破造成的破壞畫面，雖然整體上是用 CG 特效來製作，但概念上還是得由美術組來設計才行。原先 CG 組和導演開完概念會議後所想出來的概念設計，我當時是不太贊同的。因為其中有很多想法都沒有考量到哪些部分要真的做出來，實際上又該用什麼方式去拍攝。討論後畫出來的氣氛圖通常都會非常好看，但事後一定會需要修正。我認為概

EMP 大樓設計圖（廖惠麗、林家羽 繪製／普拉嘉國際意像影藝股份有限公司 提供）

製作大型道具的過程與困難

念設計一定要考慮到實際的預算和搭建工程等等才行。

直到最後我都沒有對視覺上的效果和預算掌控讓步。當時我們想的最終方案是設計出一棟由三個三角立方體結合在一起的大樓，然後在正中央的空間做出鋼鐵交叉結構，把那裡設定為中樞區域。因為是三角立方體結合的設計，所以實際上只要搭建出一座三角體，其餘的兩座只要用 CG 去複製就可以了。同時，這樣的造型效果也是大家都沒看過，世界上絕無僅有的。

不僅如此，我們也為了動作戲搭建了一比一大小的隧道和斷橋，並且用掛上特殊綠幕的貨櫃堆疊出了巨大的高牆，圍在這些大型場景的四周，高度共有五層貨櫃高。搭建場地在港都高雄，多虧當地負責土木工程的黃先生團隊以及建築師們不計利益的幫忙，我們才能夠完成這部電影。

至於警察署大樓之前是請建築師設計並真的蓋出來的，但是在這部電影當中，蔡導演的確跟之前說的一樣，打算把它給炸了。不管為了什麼樣的理由，當你真的要去炸毀一座還很新的大樓時，心裡總是會感到難過的，拍電影有時候真的是一件殘酷的事情呀！

光是拍一部動作片，就已經需要花很多時間在拍攝上了，當然也得面對許多的難關。在那一次的製作過程當中，我又重新認知到了一件事，那就是依照過去我在日本認知的職責範圍，來到國外做相同職位的工作是行不通的。

這部電影當中，還有各式各樣大家從沒見過的武器和交通工具。我當時也為此特地和日本的設計師根津孝太（Kota Nezu）商量，請他幫我們設計了機車、特殊車輛和無人機等等交通工具。要是在日本或美國的話，只要將設計圖發包給特殊製作組，再來就只需要做中途檢驗就行了。只要這樣，你就能收到幾乎和設計圖一模一樣的成品。

但此一環節卻是我拍這部片時碰到最大的關卡。是的，當時我們得到的成品，是任誰看了都無法滿意的成品。但是造成這種結果的原因是，能夠做出完美成品的專業人員在台灣的電影環境，或是影像製造產業中是難以存在的，這是台灣電影產業結構上的問題，不能責怪當時這個部分的直接負責人。

無論如何，這樣不理想的結果最後還是要歸咎於負責統籌美術的美術總監，也就是我的身上。因此，我只好親自負責執行，自己到街上去找零組件，帶著幾個美術助理借用作業工廠的一角，熬夜把東西趕出來送到拍攝現場，就這樣連續做了好

121

幾天。我也知道這樣其實並不合理，但拍電影就是這樣，非得有人接手去做才行。如果真的沒人能做得出來，那就只好自己動手做了。這就是所謂的美術總監，是一個要負起全責的職位。

《西遊・伏妖篇》

Journey to the West: The Demons Strike Back

拍電影時，最重要的是什麼？

這是一部在二〇一七年農曆春節上映的娛樂賀歲大片。導演是電影界的大師徐克先生，監製是周星馳先生，攝影是蔡崇輝先生，動作導演則是元彬先生。只要是熟知香港電影的人，看到如此一流的陣仗應該都會忍不住肅然起敬吧！

我和徐導演初次見面是在二〇一四年的時候，但是早在這之前我就強烈地感受到了命運的召喚。在和徐導演碰面的一年前，我不知道為什麼、毫無緣故的，就是有預感我會在不久之後跟徐克導演一起工作，我當時也將這個想法告訴了周遭的朋友。就只是一個預感，沒有任何的根據；如果有，也應該是因為我看了很多很多徐導演的作品。

即使到現在我也不知道當時的預感是所謂何來，但是我確實有將這件事，也可以說是把自己的夢想掛在嘴邊，搞不好真

的是做對了，我的夢想也因此實現。

在預感到來後不久，二〇一四年的夏天，台灣的監製黃志明先生打了一通電話給我，「徐克導演現在人在台灣，你要跟他碰個面嗎？」雖然的確跟徐導演見到了面，但我並沒想到能夠馬上參與他的作品。徐導演那天則是跟我聊起了一部不久後他可能會想拍的一個案子。當時還沒確定究竟何時要拍，不過之後徐導演時不時的會來台灣跟我碰面，或者用電子郵件告訴我新作品的的內容。直到這個時候，我才真正感受到徐導演終於向我招手了。

總之，我就是想試試和這位大師級一位大師合作，像這樣的人物，居然願意三顧茅廬於我這樣的人。所以等事情確定了之後，我長期的案子就只鎖定在《西遊・伏妖篇》上了，其他長期的電影委任都只能推掉。我的作風不是看那個案子的導演名字或劇本的內容來選擇工作，而是很單純的按照時間的順序、以一個默默無名的美術總監的身分來接案的。但是像我這樣按照先來後到的接案方式，萬一預定要接的電影因為某些緣故延期的話，通常我也得不到任何保障，說穿了，就是信任對方或不信任對方的問題而已。碰到預定的工作延期的情況，如果空窗太久，助理們的生計就會出現問題，所以我不得不去接

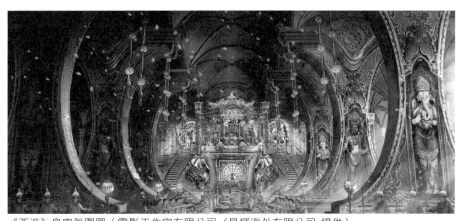

《西遊》皇宮氛圍圖（電影工作室有限公司／星輝海外有限公司 提供）

電影以外各式各樣的設計相關工作。對我來說，年輕的人才要是沒有工作的話，好不容易培養起來的工作技能在真正被發揮之前，人就已經離開這個業界了。雖然這樣的情況在電影產業裡面也是很常見的，但我還是很希望能盡量把有能力的人才留在這個產業裡面。

我把話題扯遠了。到了二〇一五年三月三十日，期待已久的《西遊・伏妖篇》準備工作終於在台北開始進行了。台灣方面的工作人員有美術製片千葉江里子小姐，美術指導廖惠麗小姐，場景設計的李薇和謝友容小姐，以及氣氛圖繪圖師徐立庭小姐。我在台北辦公室進行準備工作的時候，向這些組員們說了這樣的話：「從現在開始，我們這個團隊要和大陸的團隊碰頭，一起團結合作，挑戰你們從未爬上去過的7000M級的高山。要是沒有一定的覺悟，到時候就只能中途折返。但我還是期望大家可以一起爬到山頂。」四月二十三日，美術組全體在北京集合，開始我們的準備工作。

這一次，我就先不提關於設計方面的事了，而是來聽聽這項案子帶給我最大的衝擊吧！我在拍這部片之前，當然也曾參與過香港的電影製作。但是這次的合作對象是與眾不同的徐克導演，我想，之前的經驗應該是無法套用在這部片上的。所謂

125

（星輝海外有限公司 提供）

的電影製作，本來就沒有一定的做法；不同的導演會有不同的風格，這也是再正常不過的事。

徐克導演曾作過美術，也當過美術總監，不但對電影美術非常了解，本身也十分擅於畫圖。他可以像漫畫家一樣畫出所有的戲，還有每個鏡頭的分鏡圖。像他這麼忙碌的導演，還每天從早上九點半開始在公司待到晚上十點，有的時候甚至會留下來畫畫到深夜。他並不是在類似個人工作室那樣的地方工作，而是和大批的工作人員在一起，有的時候給工作人員一些指示，有的時候一邊兼顧其他作品的會議，一邊進行這頭的工作。這樣的工作模式一直到開拍之後都還是一樣，持續到最後一顆鏡頭拍完都沒有改變。除此之外，在拍攝期間他還會同時進行剪接等等許多工作項目。

我在籌備期間的時候就已經對此感到非常驚訝了。究竟這位導演何時才有私人的時間呢？不，應該說我其實早就明白，被稱作導演的人，特別是大師級的導演，應該都是像他這樣工作的吧！即使實地見識到了，還是覺得不可思議，真的只有一個強字可以形容。徐導演不在公司的時候，都是為了其他案子出門，或是開演員相關會議等等；在工作人員面前，導演也總是自己率先行動，讓大家親眼看到他的工作態度。正因為導演

126

是這樣的態度，其他工作人員也就不會提出想要早點收工等等要求，完全是以身作則的作法。

而徐導演在開會的時候，都會盡量讓所有相關人員一起加入。無論房間多小，人會不會擠不下都不管，因為這位導演總是向各個工作人員提出各式各樣的問題，他最常掛在嘴上的句子就是「為什麼？」，無論是多麼年輕的工作人員，徐導演都會讓他們有發言的機會。

後來我才想起，徐導演這樣的做事方式其實我從前也經歷過。當我年輕時在日本曾拍過由電影導演編製的兩小時電視劇特別節目，例如森崎東（Azuma Morisaki）導演；拍電影的時候也遇過相米慎二（Shinji Sōmai）導演。這些導演的確就是用同樣的行事風格，向工作人員們徵詢意見，同時也會要求工作人員一到就做到，為自己的發言負責。這樣一來不但可以減少失誤，也因為有意見上的交流，能夠盡可能地解決拍攝上各式各樣的困難。在我對徐克導演的行事風格感到懷念的同時，也確信像他這樣的導演是會提拔人才的。導演當初和我碰面的時候就這麼說過：「拍電影最重要的事情就是，全體工作人員要能夠互相尊重。」在拍攝《西遊·伏妖篇》的過程中，他的班底很親切的教了我許多我不懂的事情，例如拍攝 3D 電影的經驗。我

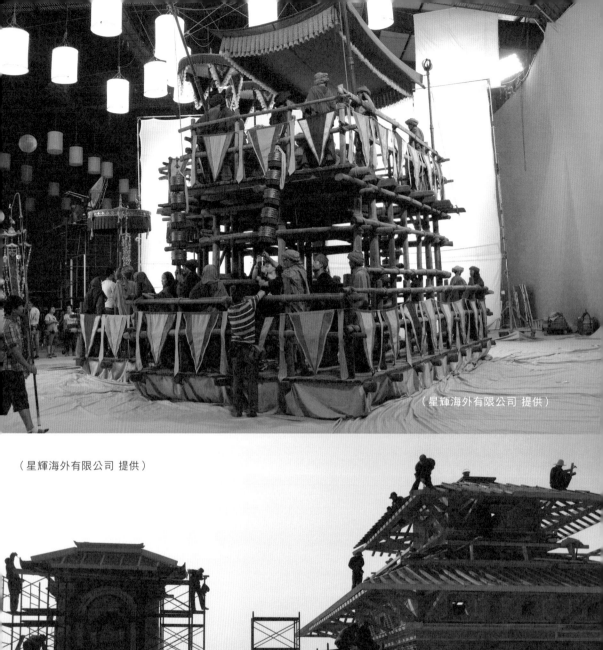

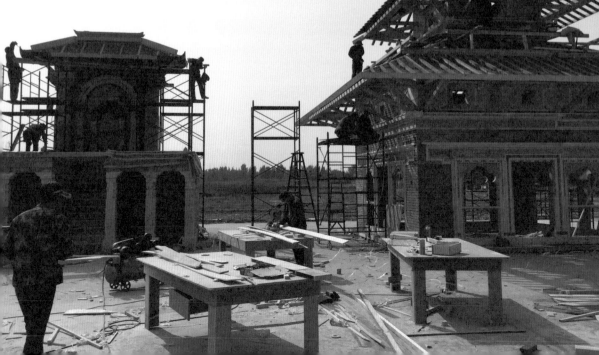

雖然也看了許多參考書，讀了許多理論上的知識，但實際上並沒有真的用 3D 攝影機拍攝的經驗。徐導演、攝影指導的蔡先生，以及 3D 技師李子衡先生，每個人都真誠又詳細的為我解說。而動作大師元彬先生則是在機關的配置，還有戶外搭景時吊臂車的位置等等方面給了我許多建議。

徐克導演的主要班底成員，幾乎都是超過六十歲的老手，但是大家全都不在意年齡這回事。負責待在拍攝現場的香港搭景組組員們，也是無論如何翻班¹熬夜都跟沒事一樣，大家在工作的時候都是毫無怨言的，場記李芬妮小姐也跟著徐導三十年以上了。這些前輩不是只有跟著導演的時間長而已，他們都有徐導一句話就全力以赴，二話不說的戰力。

旁觀道具製作之精神

我還想特別寫些關於一手包辦了美術製作、道具製作和特殊道具製作的大師，職人中的職人，李坤龍師傅。李坤龍師傅也是跟著徐導做了很長一段時間，而且我敢斷言，他高超的技術在廣大的中國依然是無人能出其右的。多位在香港和中國製作特殊道具的相關工作人員，都相當景仰這位龍哥。香港動作

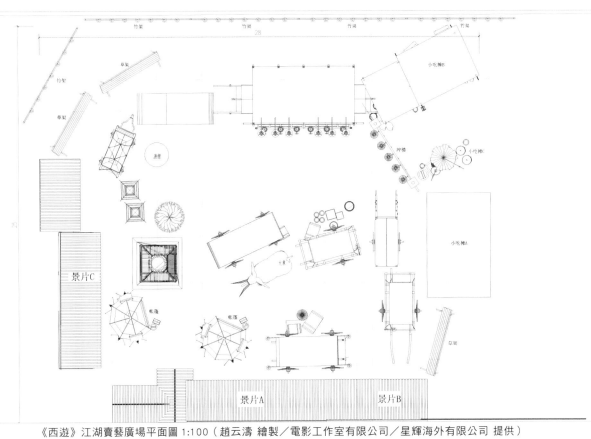

《西遊》江湖賣藝廣場平面圖 1:100（趙云濤 繪製／電影工作室有限公司／星輝海外有限公司 提供）

片要是沒有這位師傅的話，應該也達不到現在這個地位。

我和龍哥第一次見面是在仍舊寒冷的三月底。我們在北京勘景的時候，徐導演突然說想讓我跟龍哥碰個面。當天，我親眼目睹了一件讓我有些意外的事情，龍哥當時正在拍《封神傳奇》，非常忙碌，徐克導演是自己前往龍哥做準備工作的倉庫去迎接他的。即使真的非常忙碌，我都不敢相信是這位大師級的導演要親自移駕到道具工廠去，這位負責道具的人究竟是何方神聖呀？我還記得當時和龍哥見面的時候，他很親切地向我介紹了各式各樣的工具，還為我導覽了工廠。但後來進入了準備期，一開始跟龍哥工作的情況卻是十分壯烈。龍哥一看了我們的製作圖，就對著中國美術組和製片組的工作人員破口大罵將近三十分鐘。龍哥會這麼生氣的原因，在我和他之後互動變得較緊密了之後，才漸漸明白了他背後的用心。我在做美術陳設的時期，也跟他是一樣的心境——對自己國家的美術組助理一定要夠嚴厲才行。從圖面的尺寸、工程時間的管理到工作態度，放水對這些助理的將來是不會有幫助的。龍哥就是一位抱持著如此標準的職人，所以他絕不會允許設計師用苟且的態度畫設計圖，當然他也有絕對的自信能按照設計師把成品做出來。無論是多困難的道具還是裝置，龍哥團隊都會準時的交出。

131

件。這就是他被大家稱作道具製作之神的原因。

另一件令人驚訝的事是——這位師傅隨時都在教育人才。

從質感塗裝到工作設計師等等，他都花了大把時間和金錢去培育下一個世代的職人，這在電影業界絕對不是一件常見的事情。龍哥不只是在工作上非常嚴格，對品行和禮貌上的要求也很高。這樣從環境周遭的改善連結到工作上的改善，正巧和從前日本產業的做法是一樣的。

此外在龍哥的工廠中，從搭建、質感塗裝、道具到特殊道具都是統合管理，在勞動力上完全不會出現一絲一毫的浪費。對外的分組分工都很清楚，但是當某一組比較有空閒的時候，一定會去支援比較忙碌的部門。比如當質感塗裝部門因為下雨無法進行施工的時候，大夥兒就會理所當然地去道具組幫忙，或是去搭建組支援，是相當理想的人力資源配置。

龍哥會這樣嚴格的管理，是因為他有個非堅持不可的理由。那就是他非常的重視團隊裡的每個工作人員，在他底下工作的工匠們從早上七點開始上工，除非到了休息時間，幾乎都是馬不停蹄地在工作，碰到工程趕不完也都理所當然的熬夜加班。要是美術組讓龍哥的團隊做了浪費時間或體力的事情，他是絕對無法忍受的。因此，龍哥才會嚴厲的指正沒有用處的設

132

（星輝海外有限公司 提供）

港電影拍攝與製作過程中的恐怖而戰慄。

吧。」我終於了解龍哥的舉動了，那一瞬間，我也因體會到香

的口吻對他說「明天幫我把它的鼻子、頭和腳都弄成可以動的

的人，下一秒徐導演就找到了龍哥走了過去，接著用稀鬆平常

看了一眼大象，龍哥見狀，不知想到了什麼突然拔腿就跑。我

看到龍哥的舉動也傻眼了，他幹嘛要跑呢？我不解地詢問身邊

容易啊！終於可以鬆一口氣了。這時，徐導演又來了。徐導演

上就向龍哥跪下來道謝，並且大大的擁抱了他，這簡直是魔術

師般的才華。大家把這頭大象放進了獸欄裡之後，我心想好不

我的眼前。到了傍晚，攝影指導來到現場，一看到那隻大象馬

的特殊道具，現在居然已經上了灰色的質感，真真切切的站在

有隻一比一的大象站在那裡了。平常需要兩個禮拜才做得出來

工廠，戰戰兢兢的偷看他們的製作情況。沒想到，工廠裡已經

製作。因為我也有美術上的責任，隔天大清早我就去了龍哥的

二十個小時。龍哥面不改色，馬上叫來相關工作人員開始進行

從徐導演提出要求到隔天傍晚要進行拍攝，中間只剩下不到

說了一句「小龍，我想要一隻大象。」那一場戲隔天就要拍了，

來做場景確認的時候，直接向龍哥提出了一項要求，只聽導演

件事情：當時有一個馬戲團設定的戶外場景，徐導演在拍攝前

計，或是標示錯誤的尺寸。在拍攝期間時，曾經發生過這樣一

不只是龍哥如此，徐克導演團隊的元老級組員們總是這麼說，「沒辦法，誰叫拍電影就是這樣啊！」他們不會抱怨勞累或是辛苦，拍電影就是專業的職人與工匠們，竭盡全力去和導演這樣的巨星拚搏的戰場。加班也不是被人逼的，而是捫心自問完成的作品已經夠好了嗎？還是仍有所缺失？總之一定要在有限的時間裡盡最大的努力。所謂的專業，指的不就是這樣的工作態度嗎？但是反過來，當這些專業的工作人員表示他們真的做不到的時候，導演也是二話不說就相信他們，轉頭改變自己的方案。所謂的互相尊重，不也就是這麼一回事嗎？

幾個月過去了，雖然像是走了好長好長的一段路，《西遊·伏妖篇》終於也順利的來到殺青酒這一天。我心裡感慨萬千，感覺自己參與了代代相傳至今的香港電影精隨，並成為了這個大家族的一名成員。關於設計和美術，我想我不需要再贅述了。和這麼傑出的大師以及專業的工作人員一起絞盡腦汁打造出的場景，以及再次打開的眼界，還能說什麼呢？

1　翻班：指在影視工作中，徹夜工作到隔天早上。

《樓下的房客》前導片

The Tenants Downstairs（Teaser Trailer）

實景與搭景的取捨

當我在籌備這本書的時候，這部作品也正在台灣熱烈上映中。正確的上映時間是二○一六年八月十二日。我會將這篇回憶錄放在番外篇裡，是因為我和電影本身並沒有直接的關係。我所參與的，是這部電影為了宣傳而製作的五分鐘版本和兩分半版本的前導片。導演和電影本身相同，是崔震東導演。

二○一四年的年底，接近日本的春節了，我正打算要回日本一趟的時候，安邁進國際影業股份有限公司的製片人彪哥（徐錫彪）和許佳明先生來到了我在台北的辦公室，他們正準備將台灣人氣小說家九把刀先生的名作《樓下的房客》拍成電影，並且在拍成電影之前先做一部前導片。其實那個時候我已經接了另一部電影的工作了，不過那部電影也遲遲無法進入籌備期，所以只做前導片部分的話，在時間上應該是可行的，因

《樓下的房客》前導片走廊氛圍圖（安邁進國際影業股份有限公司 提供）

此我就答應了這份案子。這次的美術團隊沿用了上一次的工作班底，同樣是請廖惠麗小姐擔任美術指導，工作夥伴彼此之間也相當熟悉了。

和導演碰面開會之前，許佳明先生和製片組的組員先帶我到一間廢棄的精神病醫院勘景，因為這個外景地是主場景「公寓走廊」的拍攝候補場地之一。我當時收到的故事大綱是公寓裡的變態房東用監視攝影機偷窺所有房客的隱私，也就是說，許多鏡頭自然是要從天花板往下的俯瞰鏡頭。以現成的外景拍攝的話，那樣的鏡頭基本上是不大可行的，因為外景建築物既有的天花板會造成侷限。

當時我的一股直覺油然而生，總覺得在那拍攝對電影本身其實幫助不大。原因是──在一個真實的廢墟拍攝懸疑片只會讓工作人員感到很害怕，但是實際上拍攝出來的影像並不會呈現出相同程度的恐怖感，不但對攝影機機位以及打光位置也會諸多限制，為了能實際在這裡拍攝所需要做的修補和陳設也會花上大筆的預算。我回到了辦公室之後畫了一張簡單的平面圖，然後請擔任美術製片的千葉小姐幫我轉達鴻臣片廠，請他們依圖幫忙做一份估價單。

十二月十九日，我們開了第一次的製作會議，美術組帶了

《樓下的房客》前導片走廊實景（安邁進國際影業股份有限公司 提供）

幾張事先想像的主場景走廊的概念設計氣氛圖，並以這些設計為基礎跟崔導演開會。崔導演當時已經在台灣做了幾部賣座電影的監製，而在成為電影監製之前，他已經做了許多年音樂相關的工作，因此當他向我說明這部片的概念時，提到了〈憂鬱的星期天〉（Gloomy Sunday）[1] 這首憂傷的知名曲子來表達他的想法。我當時也拿出了事前收到的估價單，大致上說明了一下美術預算方面的事，比較了利用實景醫院加工的費用，以及在棚內搭景拍攝的費用。當然我不只說了費用上的事，也提到了拍攝時效果上的差異。

這一次的提案過後，導演同意了以搭景的方式來拍攝。從那年年底的聖誕假期到日本的春節假期之間，我看了一大推的恐怖片、驚悚片還有黑色奇幻電影。但是無論參考哪一部電影似乎都只是炒冷飯而已，沒什麼意思。因為這次要做的是前導片，所以必須在短短的兩分半當中，將電影的世界觀完全表現出來才行。為了尋求靈感，我也看了漫畫和繪畫。在這麼短時間裡要讓觀眾留下強烈的印象，我想或許是要利用繪畫帶來衝擊感。電影是要集中精神在大銀幕上看的，但前導片幾乎都是用電腦或是智慧型手機等比較小的螢幕來觀賞。而且我們要做的，還是幾乎沒有台詞的默劇式影像。

137

《樓下的房客》前導片電梯氛圍圖（安邁進國際影業股份有限公司 提供）

那時候，我偶然在書店裡看到了一本書，是美國畫家 Stu Mead[2] 的畫冊。這位畫家絕非主流，反而是一位以變態感為主軸，有其獨特特徵與風格的畫家。我看了他的作品之後，確實對其中所帶來的衝擊性產生了興趣，那是一種不道德的印象。

因為片中的設定是一棟台灣的破舊公寓，如果要符合現實的話，我應該會塗上冷色調的油漆吧。但是我當時很想用粉紅色和紫色的壁紙來表現，而壁紙的圖案是原創的花草圖案，此一設計是美術組組員手繪的。紫色是生與死交界的顏色，也是白晝與夜晚交接的顏色。牆壁腰板的顏色我選擇了銀色。雖然這是科幻片才會用到的顏色，但是我當時希望，地板粉紅色系的市松紋圖案[3]可以投射在銀色的腰板上。因為這只是一支前導片，所以不能用掉太多的預算在豪華的建材。房間的牆壁也是重複使用景片來拍攝的。質感做舊也沒有外包給一般做電影質感的團隊，而是找來了廖惠麗小姐作舞台美術的朋友來做的。我自己當然也一起加入幫忙。

二月六日，拍攝前兩天，導演來做場景的確認，雖然搭景的時間非常的短，但是我自己本身對那個景感到非常的滿意。

拍攝日是二月八日和九日，雖然身在南國台灣，但是那兩天因為寒流來襲冷得讓人渾身發抖。如果當初決定在外景拍攝然後

138

《樓下的房客》前導片電梯實景（安邁進國際影業股份有限公司 提供）

又一直拍到深夜的話，我想工作人員和演員們都很難拍出理想中的畫面吧！對我來說能理解我的想法。

除此之外，預算和行程表上的問題也都沒有全讓美術組去承擔，而是所有工作人員都抱有大家一起想辦法去克服的態度。

拍攝當天，鴻臣片場感覺冷到好像要下起小雪來了，製片人彪哥在片場外替大家煮的熱湯的滋味，我到現在都還難以忘懷。

1 〈憂鬱的星期天〉：又稱〈黑色星期天〉，為匈牙利作曲家萊索・塞萊什（Rezső Seress）於 1933 年譜寫的歌曲，相傳當時多人因聽了流露絕望感的詞曲而自殺，但也可能是樂商憑空捏造的傳聞。

2 Stu Mead：美國視覺藝術家，以怪誕扭曲的風格出名，其畫風充滿異色感。

3 市松紋：由二色正方形色塊交錯成格子狀的傳統日本花樣。

139

Chapter 2

電影美術職人，與他們的專業工作

黃文賢

訓練經驗不足的人，
有一定的成本在。

赤塚—赤塚佳仁，本書作者。

黃—黃文賢，資深造景人員，多
於電影幕後製作擔任場景設
計，曾參與《不能說的，祕
密》、《賽德克‧巴萊》、《痞
子英雄首部曲》、《天台》、
《痞子英雄二部曲：黎明再
起》、《艋舺》、《變身》等國
片。

如何走上美術之路

赤塚　在電影這塊，您是屬於什麼部門、做什麼樣的工作內容呢？

黃　我們負責看設計圖，把實物製作出來。片廠通常會派任一名美術人員來監督施工，我們也就是所謂的執行層面。

赤塚　是在怎樣的契機下進入電影這一行？

黃　我們公司剛開始都是以廣告、音樂錄影帶（MV）為主。第一部電影是周杰倫導演的《不能說的・祕密》。我跟那部片子的美術郭志達先生差不多同期，我退伍之後進片廠，他那時候是美術助理。他問我們有沒有興趣做、可不可以接，就因緣際會進到電影圈裡了。

赤塚　那你是如何開始學習木工，進到片廠的呢？

黃　因為是家族事業。我最早是在長澍視聽傳播公司當攝影助理，跟著劉政銓先生一起工作，他是電影《多桑》的攝影師。

赤塚　入行時有受到誰的影響或啟發嗎？

黃　在二○○○年以前，我是依循傳統，從最基層的片廠學徒開始做起，二○○○到年二○○四年我去了上海威盛片廠，慢慢做到管理階層，在實務層面上影響我最多的就是這段時期了。另外則是我父親告訴我的——若要經營片廠，要從最基本的木頭開始，接著也要熟悉其他的材料，再到搭景的每一個環節，你都必須要了解。

過去的技術、現在的技術

赤塚　在台灣的八〇年代之前，很多師傅都是中影出身。後來中影沒落，那些技術性的人員也就解散了，這些人後來都去了哪裡呢？

黃　那個年代的師傅其實應該都退休了。民國八十年前的確是很輝煌的時期，那時候台灣電影製片廠在北投，還有中南部的白河片廠，現在都已廢止。當時輔助的工具、材料沒有像現在這麼多，應該都是很紮實、像是蓋房子一樣的在搭景，我是這樣認為的。

後來的國片比較偏向藝術電影，都是國外得獎居多，但在台灣的票房比較慘澹一些，電影預算很少的話，可能很少搭景，就是實際找場景拍。

赤塚　台灣的電影美術跟台灣電影一樣有個斷層的時期。在這個中斷的時期，電影美術人員，或是執行的人員，大家是靠做廣告累積新的技術、技巧來延續到現在嗎？

黃　其實是不同體系的。台灣還是有一群做電影的美術，比較沒有去接廣告片。在國片不景氣的時期，他們就是工作比較少。

至於搭景的技術，目前我們片廠裡最資深的師傅，也沒有經歷過輝煌的中影時期，所謂的斷層其實是很長一段的時間。不過搭景的工法從過去到現在沒有太大的變化，那就是一種基本功。

赤塚　有什麼樣的例子嗎？

黃　比如說設計師在畫圖的時候，有時候沒有畫那麼仔細，像收邊那類的細節並不會畫出來。曾經接過一個案子，對方是英國的美術，要做擺飾，畫好設計圖給我們做。我們弄好東西、收邊也收好，他說在

144

他們的國家這是要特別交代才會去做的事，我們的人不用特別交代就做好了，的確是因為我們的師傅以前就有幫忙收邊的習慣。其他像是卡榫、truss（桁架）這樣的設計，也是我們必須替設計者想到、顧慮到。

黃　這也算是專業技術的一部分，而在這些製作的細節上，需要多注意什麼嗎？

赤塚　通常在發景、溝通的時候，我們會問美術這個東西有沒有特寫、鏡頭帶得到或帶不到、想要凸顯什麼樣的材質，其餘的就不需要用到這麼貴的材料，我們可以找替代品來進行製作。

黃　講得直白一些，即便美術指導沒有什麼經驗，但碰上一群很有經驗的師傅協助執行，他想要的景還是做得出來；但若是相反的狀況：就算美術指導經驗老道，但在他底下協助執行的人都沒有經驗，反而就做不好了。因此我認為技術是一定要傳承下去的，這很重要。

赤塚　是的，這就是為什麼有些新導演的經驗其實不足，便會找一些專業的技術人員來輔助他。但我想在電影界，大部分的人都是抱持著要做出好電影的心，在工作崗位上努力的。

黃　過去十幾年做廣告美術的人，是不是看到電影的案子可能都會有點害怕，不是很敢跳進去，造成廣告與電影的人才不大有重疊的情形呢？

談談工作原則

黃　幾年前的廣告美術，可能拍一個廣告就有好幾萬費用入帳，一個月接幾支廣告，對他們來講就是主要的收入了。進到電影圈，一是資源不夠，也可能拍完之後拿不到錢，早期真的滿多這種狀況。不過就我所知，廣告業界裡還是有些人仍然很想拍電影，滿多人會有「起碼做一次電影」的想法。

專訪　黃文賢

赤塚　那麼，片廠的木工師傅在工作現場經常是站在支援美術的角度。如果積極地來看，你認為製景統籌的立場、角色應該是什麼？有什麼樣的原則嗎？

黃　我一旦接下案子，就會想趕快把東西做好，交給電影劇組去拍攝；再趕快準備下一個景、下一個案子。擔心的多半是進度延遲，會影響到後面的案子。對我來講，公司是要賺錢的，必須要讓案子一直進來，公司才有辦法持續營運。

再來因為我是家族事業，所以心態上也和別人稍有不同。如果領固定的薪水，便不會很積極地一直找案子進來。而我考慮到的是公司每天都會有固定的開銷，所以必須要一直保持有案子的狀態，才夠負擔這些開銷。

赤塚　你以經營者的角度，來看台灣的電影美術，有沒有感觸很深刻的變化呢？

黃　以前的美術要懂設計、會畫圖、找道具、做質感，幾乎都是一個美術或是帶著二到三個助理在做；現在分工比較細，除了美術自己以外，可能還有專門繪圖的、專做質感、主要負責道具、陳設的都有，還多了所謂的場務組，美術可以比較專心在他設計的東西上面，這是這幾年下來，我所看見的變化。

技術是如何傳承的

赤塚　成為一個專業的師傅大概要花多久時間呢？有沒有帶人的經驗？

黃　三到五年左右，可以當上師傅。有些人很聰明，一講就會做。至於估價、計算並不是每個師傅都會。通常是我從領班那邊拿到材料清單，我會看合理、不合理的，刪刪減減，再給電影公司。也有可能板

赤塚　子一裁，十幾片尺寸全裁錯，就都沒辦法用了，就要自己吸收那些費用，訓練經驗不足的人，有一定的成本在。

赤塚　搭景算是一項工程，一定要有人來幫忙搭建，你如何找到這些工人呢？

黃　基本上片廠有一群固定的班底，平常無論有事、沒事，他們都會在片廠，也都有一些固定外調的人員。看你接到案子的場景大小，與案主敲定好時間、地點和期程後，就開始聯絡當地的師傅，配置人力過去。

赤塚　你的工班底下有多少木工？他們大概幾歲？

黃　二十二個木工，最年輕的木工大概是二十六歲，從退伍後就在這裡工作。

對後輩的建議

赤塚　面對新血進入片廠，學習拍電影的幕後工作，你有什麼話想對他們說？

黃　學習的態度非常重要。若願意虛心請教，老師傅們一定肯教，能學的東西就很多了；如果態度比較不積極，老師傅其實就不太願意教，這其實是很普遍的道理。

張簡廉弘

你得要把它
當作是一種認同，
而不只是工作。

赤塚—赤塚佳仁，本書作者。

張簡—張簡廉弘，專業木工師傅，資深造景人員，多於電影幕後製作擔任製景經理。曾參與《少年Pi的奇幻漂流》、《賽德克・巴萊》、《KANO》、《軍中樂園》、《沈默》等大型片子的場景製作。

如何走上美術之路

赤塚　張簡大哥通常負責電影美術中的搭建場景的工作，也是木工方面的師傅，請問您是如何開始接觸電影美術的呢？

張簡　我當時是在一個營造廠，幫忙利達片廠做他們的建物，工程結束後，利達的老闆覺得我還不錯吧，便延攬我到利達，幫忙做木工組的東西。踏入這一行簡直像是意外一樣！

進入阿榮片廠前做了周杰倫導演的《不能說的·祕密》，後來在阿榮片廠接觸更多的電影案子，做大型的製作，像是《淚王子》、《賽德克·巴萊》、《KANO》，還有像跟國外合作過《少年Pi的奇幻漂流》、《沈默》。

赤塚　入行的時候是誰教導你製作這些東西呢？如何學習搭建場景？

張簡　我是半路出家，我的本業是台北工專[1]建築系，當時從建築系畢業，要不是去營造廠，就是去建築事務所上班。因為不習慣事務所，當兵一退伍便走向營造廠的體系。而當時利達也是新的片廠，原本就有意延攬類似我們這樣的人去當木工的領班，所以是抱持著試試看的心情進入了片廠，做了才知道這又是另一條不同的路線，不只是執行面，還有各個工總的分包管理，控管材料、資金、進度等。

談談工作經驗

赤塚　每個電影案子都不同，可能有大小景的分別，預算也不一樣。你們一直都是同一批工班，還是會因為工作類型不同而找不同的人？在這方面有沒有遇過什麼麻煩？又是如何克服的？

專訪　張簡廉弘

用簡便的大型機具搭建出電影《賽德克·巴萊》的街景（謝明仁 提供）

張簡　一般而言，基本的工班大概是三十人左右，根據場景的大跟小，會增補人員，找外面的師傅來幫忙。曾經發生的問題是——找一些人進來，但他們可能技術能力不夠，就必須要汰換，我們也需要耗神去管理人力。不過長期製作電影下來，大概有三、四組的工班可以幫忙協助搭景，大約是七十、八十個人左右。

赤塚　這麼說來，工班裡的人員是不是也有年代的差距呢？比較年長的師傅與新進的美術人員對於美術的想法是否也不太一樣？

張簡　這讓我想到拍攝《賽德克·巴萊》前，我們需要先試搭場景，一些比較年長的美術工作人員認為圖說欄位上的尺寸似乎不大正確。我想那是因為他們已經習慣比較台式化的尺寸，所以就一直認為圖有問題，實際上這些搭景的尺寸是導演與美術人員經過考據而設定的。大抵來說，就是類似這樣的認知差距，會讓工班人員比較擔心一些。

赤塚　這些師傅的技術過去是向誰學習的呢？

張簡　跟著更老的師傅。現在五、六十歲的師傅，過去大概十五、十六歲時就沒有繼續求學，出去拜師學藝，學做

《賽德克‧巴萊》木作台車（江山豪景有限公司 提供）

專訪 張簡廉弘

如何往前

赤塚 這些師傅應該都有參與到中影片廠的輝煌時期，之後是如何把這些技術傳承下來的呢？或是中間發生過什麼樣的變化？

張簡 坦白講，其實搭景的大躍進是《賽德克‧巴萊》。這部片子是大製作，從圖說的規劃、細膩度都是比較完善的，連帶參與過這種規模製作的美術工作人員，都讓這個環境趨向更好。

後來的《少年 Pi 的奇幻漂流》則是精細地分工，光場景的搭建就拆分成很多個部門。我們在搭景時會疑惑「各組的進度這樣真的可以嗎？」直到開拍的前一、兩個禮拜，所有東西組合起來，都完全符合製片方要求，很專業。當然資金上也是充裕的，讓我們看到電影製作不同

古厝、蓋房子；也有的是在傢俱店，從做板凳、桌子開始，包含傢俱的卡榫、使用的木料、組裝方式、工法、手續。是一步一步慢慢學習，大約要三到四年才能夠真的成為一個師傅。

151

赤塚　的一面。機具的應用，進度的協調，質感組、翻模、鐵工等等各工程的整合，都是大型場景才有。製作這樣的片子，可以讓台灣的搭景技術慢慢推向國際化。

張簡　對，回想當時拍《賽德克‧巴萊》是要用到大型機具時才去借調，沒有配置的狀況是因為我們當時沒有這個概念，認為一輛卡車、一台推高機應該就夠用，但是在《少年 Pi 的奇幻漂流》看製片很願意花錢在機具上面，所成就的那種效率，才發現除了人力的配置，還應該要多用機具輔助、幫忙做事。高空作業車、堆高機、剪刀車等等都是拍大型片子時應配置的機具。

赤塚　除了執行面的技術提升，這些片子是否也有提升美術職人的能力呢？或是和不同劇組產生交流？

張簡　只要跟對美術總監，就能很快地提升能力。我們也會跟合作的劇組分享經驗。像是做《沈默》的場景，一開始尺寸做的比較大，也許美術總監希望呈現出戲劇效果，而我們因為做過《賽德克‧巴萊》跟《KANO》，對日本建築與道具的尺寸都稍微有個概念，一看就可以知道那些設計圖上所規劃的材料、配置的間距與真實的建物之間是有出入的，如果在電影中被人看出這點也不太好，因此製作前就會再跟美術組溝通。

赤塚　這點有很多可能性，可能是導演要的效果，他或許知道不符合史實，但是他想要畫面看起來很大或很壯觀。拍片的人有些時候會用自己的理解來拍電影，像是好萊塢拍《藝伎回憶錄》（Memoirs of a Geisha）、日本人拍《羅馬浴場》（Thermae Romae），其實都是出自於自身對於某種文化的解釋而拍成的片子。

從設計圖到動手製作

專訪 張簡廉弘

赤塚　除了機具器材等硬體的輔助，對於您所負責的工作來說，有完整的設計圖、氛圍圖等等是否也有一些幫助呢？

張簡　有完整的圖，我們便不需要用經驗去解決其中不足的地方，對於整個案子的執行度效率也比較好。即便是給同樣的設計圖，但在不同的片廠，由不同師傅，甚至是去幫忙協助搭景的人不同，做起來的細節都會不一樣，因為每個人對於圖的理解不可能完全相同。

赤塚　以日本來說，美術組負責的是構想，只要能把想法傳達給負責製作的人就好了，圖可能不是非常精細，完成度也許只有百分之八十。而日本的木工師傅會根據美術組的想法重新繪製設計圖，再著手製作成為真正拍攝用的道具、佈景。甚至也有木工師傅非常嚴格對待美術的情形呢！

張簡　其實這就是職人的本質與水準。如果負責製作的人員只是國中、高中生的理解程度，如果沒有給他完整的圖，他可能是沒辦法做的。另一種也可能是美術組繪製的設計圖不正確、有問題，有些師傅也不會開始做。他們會向美術組反映「這沒辦法做啦！」而不是動手幫忙解決問題。

赤塚　於我而言，跨國的工作方式，的確也有「當美術總監實在是很痛苦哇！」這樣的時候。我們可不是在那邊比劃半天就好了，除了要繪圖之外，還要一步一步地指導工班人員製作。後來深自檢討，如果對工班太好，一旦成為習慣，那麼工班可能不願意學習看懂比較複雜的圖；反之，如果工班人員每次都幫美術組解決問題，那麼美術組員也就不會學習如何好好地畫一張圖。

153

對後輩的建議

赤塚　在木工的工作中，最開心的是什麼呢？

張簡　每次的外景，可以跟著看當地的風景、場外的風光；再看到一個案子的完成。我們拍拍屁股走了，後面的人可以順利地拍。

赤塚　許多對電影感興趣的年輕人，過去可能不會特別想要進美術組。但隨著的電影類型越來越多樣化，有很多新的嘗試與可能性，美術也變得更為重要。對於後輩，或是想要進入此行的年輕人，有什麼建議嗎？

張簡　要做這個行業，或是想要當製景師傅，第一個是體力要好，第二個才是對於所製作的東西要有認同感。無論是搭景還是做道具，你得要把它當作是一種認同，而不只是工作，因為製景的工作是勞力的，就算是風吹、日曬、雨淋，你也得要在外面弄。最重要的是，你得要耐住你的成就是在自己，而不是別人對你的認同。

幕後的技術通常不太會被注意，在拍片的過程當中，導演、攝影組，燈光組還有場務組，革命情感最深，前置的只有美術組跟我們，大夥兒來看完景，實際上根本不會知道技術人員的辛苦。如果真的想要當製景，點滴成就是放在自己心裡，而不是旁人高聲地稱讚。不過只要秉持自己的本位，用心去做，還是會被認可為這個業界的達人。其實只要對你的職位、工作有熱忱，其實不太需要在乎外在的想法，你就做你自己的。

1　台北工專：過去為工業專科學校，現為國立臺北科技大學。

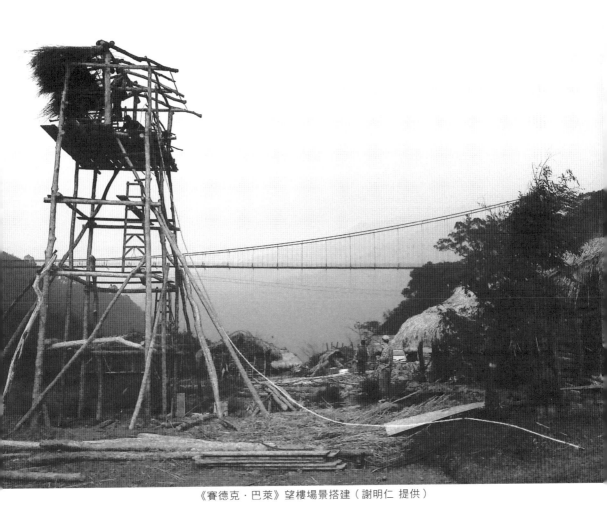

《賽德克‧巴萊》望樓場景搭建（謝明仁 提供）

陳新發

對質感來講，
我們會非常在乎
電影裡面的時間感。

赤塚——赤塚佳仁，本書作者。

陳——陳新發，過去為片廠油漆領
班，現為法蘭克國際質感藝
術中心總監。曾擔任《少年
PI的奇幻漂流》、《擺渡人》、
《沉默》等跨國製作的電影
質感師，亦曾參與《星空》、
《南方小羊牧場》、《KANO》、
《軍中樂園》、《念念》、《百
日告別》等多部國片的質感
製作。

赤塚　發哥的專業以現在來說就是做質感，質感師要負責什麼樣的工作呢？

陳　拍電影需要道具，但有些時候沒有辦法拿真正的東西來使用，比如說鐵件，若要運到山上去通常是很困難的，我們得用木頭去做，而怎麼把完整的木頭做成鐵件？對質感來說就是很重要的議題，我們必須要去塗裝、改造這個替代品，將它做得幾可亂真。

以前的台灣，質感這塊其實是附屬在執行美術下面，就是美術助理在做的事，沒有獨立出來。直到《少年 Pi 的奇幻漂流》的時候，才有所謂的質感組。在有預算的前提下，讓質感這一塊跳脫出來，等於增加另外一筆製作電影的費用，所以這是整個業界都必須要能夠認同的專門工作。

如何走上美術之路

赤塚　是什麼樣的契機，讓你進入電影這一行，開始做現在這個工作？

陳　我是美術班畢業的，一開始是從利達片廠的油漆工做起。進去利達之前，我在外面學了兩年油漆，當時他們在徵師傅，我進去就做油漆組長。漸漸地會接觸到美術人員，才進入這個領域。幾乎所有的美術都很喜歡去玩顏色這一塊，只是他們沒有那麼多時間，必須靠我們的手去做那些東西，也希望我們能更專業。我還記得在中影做《牯嶺街少年殺人事件》裡的牌坊，還是你來教我做的呢！

赤塚　不過台灣有一段時間，國片剛好經歷低潮期，那個時間你已經在業界了，又是怎麼度過的呢？

陳　因為那時候在片廠裡面當油漆組長，其實是領固定薪水的，所以那段期間是安定的。片廠除了拍電影之外，也有拍廣告、音樂錄影帶（MV）等等。

赤塚　做電影和廣告有什麼不一樣的地方嗎？

陳　廣告畫面跑得很快，一秒、兩秒之間就要抓住重點，對於質感的範圍來說是比較精準的；而電影的畫面就跑得很慢，跟著主角到處跑，幾乎每個景都要注意到。電影是告訴你一個故事，廣告是讓你認識一個產品，兩者之間最大的差別就在這裡。

導演要的是什麼

赤塚　你曾經製作過《少年 Pi 的奇幻漂流》，與國際製片合作，在美術方面有沒有什麼跟以往做國片不大一樣的地方？

陳　我認為那些藝術總監是事實求是的，而且對時間的拿捏是相當精準的。一部片要訴說一個故事，一定要告訴我們經過多長時間。這個時間同時是拍攝的期程，也是電影當中的時間流。對質感來講，我們會非常在乎電影裡面的時間感。國外團隊會將拍攝期程掌控得很準確，但是他們在拍攝期是相對放鬆的，為什麼？因為預算夠。

相對於台灣、東亞地區，我們一直處在預算跟時間不足的狀態，所以會造成我們做事情會比較隨便地呼嚨過

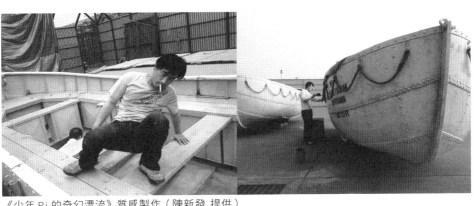

《少年 Pi 的奇幻漂流》質感製作（陳新發 提供）

赤塚　通常是如何與導演或藝術總監溝通呢？

陳　我接一個片子，一定會要求看劇本。看完劇本、知道鏡位之後，才會跟藝術總監溝通，更明確的就所謂的分鏡圖做討論。我去把藝術總監說的動線都抓出來之後，接下來再去了解物件的時間感、物件的作用、物件的環境。那我在做的時候，會一步一步地再跟美術去契合。

像是做好萊塢的片，包含後來接馬丁・史柯西斯導演的《沈默》，他們的藝術總監都會要求我跟著他們排練劇本，認為我們應該了解整部戲劇的主軸在哪裡，我才會更清楚哪個地方是我必須用力把它做到最完美的。一個場景這麼大，有些地方或許不必要非常精細，你根本不必浪費那麼多時間在那。

《沈默》的藝術總監是丹提・費瑞帝（Dante Ferretti），是一位義大利的知名藝術總監，他會請我看他的作品，像是《華爾街之狼》、《仙履奇緣》然後跟我講他希望有什麼樣的東西出現在哪裡，那是一個很好的溝通。而考據方面，丹提不懂日本的歷史，所以他會花錢去請日本

去，但是做《少年 Pi 的奇幻漂流》時，是不容許這種情形發生的。

的歷史學家，物件的尺寸、日本的元素是日本的歷史學家來給我們建議。

談談對工作的想法

赤塚　那你自己覺得這個工作有趣的地方是什麼？

陳　對我來講，任何一個導演都有自己的風格，可以不斷地去認識這些人，做出讓人耳目一新的東西。我現在是以玩電影的心態在做，如果在一個有限的條件之下，去做出無限的可能，那是我們覺得最有挑戰性的。樂趣如果跟工作結合在一起，跟商業好好配合，也會是一個比較舒服的環境。

赤塚　像這樣有專業技術性的工作，最開心的一定是被人家稱讚說做得很好、與實品很相像，但這是理所當然的，你本來就應該要做得好。你不能不做好，因為你是專業，這樣下去工作就會變得有一點痛苦吧？有沒有類似的經驗呢？

陳　會有壓力，但是這樣的東西其實最值得去做。這個東西在我能力範圍之外，但我卻把它完成。像是比較大的

160

專訪　陳新發

如何提攜後進

赤塚　你已經有這麼多跟國外合作的工作經驗，也身為一個專業的質感師，「質感是一門專業技術」這樣的態度有傳達給台灣的美術團隊嗎？台灣的美術團隊是否看重這一塊呢？

陳　以前質感是美術團隊在做的，我刻意地把這塊提到檯面上，就是希望電影團隊更加看重這塊。我們是美術人員的推手、助手，把他們想像的東西變出來，這是我們的任務。電影是一個團隊的活動，每一個環節都是很重要的。另外一方面，我一直在培養台灣新一代的年輕人，在過去，所謂的功夫是傳給自己人，不廣傳的；但我想要去教年輕一輩這些專業技術，以團隊的方式呈現於台灣的電影界，所以很多美術組是認同我們的。

赤塚　現在的質感組大概是多少人？這些人是從哪裡找來的？

陳

我們主要做電影，現在的團隊是二十二個人，人數算是相當多。就算是小格局的台灣電影也要八到十個人。

因為我本身也在藝術大學教書，生力軍都是學生，我們去教育他們，給他們正確的觀念。他們暑假時期也會過來我們公司這邊看，我們帶著他們去做他們認為有價值的事情。你必須給他們未來，因為他們只要覺得他學不到東西，可以隨時走人，你留不住一個人才。

我認為所有的年輕人都會有不知道他的方向在哪裡的時候，從《少年Pi的奇幻漂流》開始，David Gropman（《少年Pi的奇幻漂流》的美術總監）給我的觀念就是「把眼前的事情先做好」，為什麼？當你專業到某一個程度，你也會有相對的收入，但是你必須把手上的工作先完成，再來想第二個工作。我們必須讓所有的年輕人先了解這點，不要以為當場記久了就是要當導演，當你做場記做到一個專業的程度，自然會有往上發展的機會。可是部分年輕人沒有想到這點，他只是覺得那是跳板，其實在主要是給年輕人正確的觀念，我的美術前輩也是這樣跟我講。很多像我們這種帶頭的，他只為了賺錢而已，並沒有做到所謂的傳承，如果很多單位是這樣，那台灣

與《少年 Pi 的奇幻漂流》的美術總監 David Gropman 合影。
（陳新發 提供）

就不會進步。

然而在業界會有很多人來去，每一個人都是家庭養出來的小孩，每個人的想法都不一樣，你只能給他一個我們的中心思想，他若不認同，我們沒辦法勉強，但我們總是盡力做好照顧他們，包含給他們一個好的環境，讓他們有一個家的感覺，有一個安身立命、安靜工作的地方，然後最重要的是讓他們每個月有固定的薪資，有工作可以做。

簡進榮

就是習慣啦，
只要有圖來，
我用看的就知道。

赤塚—赤塚佳仁，本書作者。

簡—簡氏父子，父親簡進榮早年
於電影片廠製作美術佈景，
為資深電影美術職人。

※ 本篇為簡進榮與簡建民、簡建松父子聯合受訪，對話部分取自簡進榮手稿（P.167）。

簡　我叫簡進榮，今年（2016）六十九歲，進入電影美術這一行做了五十多年了，這五十年當中，經歷許多過程與經驗，才到現在。

　　人有百百種，在這一行，什麼樣的人都有。現實與人情，這就是我們所遇到的事。

美術就是學習一門手藝

赤塚　當時的電影圈應該是師徒制傳承，您怎麼會進來做這個（指電影美術）？

簡　五十多年的經歷要從學徒開始算起。中學的時候休學，去學手藝、做招牌、油漆工，有空閒便去做佈景與外景。一直到當兵回來就直接去做電影，大約二十三、二十四歲時遇上我的師傅楊胖，本名林漢淮，他會日文，以前也是向日本人學做道具，所以我也跟著學，就做到現在。

赤塚　過去台灣的電影，很多都是在中影拍攝、製作的，曾有過非常風光的時期。以前的中影有很多師傅，很多很好的技術，那些師傅後來去哪裡了？

簡　我知道的噴畫師傅，李錫堅，還有繼續做。我的師傅楊胖帶我的時候約莫四十幾歲，他六十六歲就去世了。

電影的沒落、廣告的興起

赤塚　您做的第一支電影是什麼？還記得嗎？

簡　我做很多，快要七十歲，記不得了。早期像是《朱洪武》[1]我有做過，就是講朱元璋的片子。二十六歲時，做過香港導演張徹[2]的片子，大概兩、三部，他拍的大多是武俠片和神怪片。那時張徹導演的年紀只有五十出頭，現在也已經過世。

赤塚　您一定也有經歷到台灣電影沒落的時代，也是廣告相對興盛的時期，當時是什麼樣的情況呢？

簡　以前在電影圈，雖然做了十年，但那時景氣不好，錢不好收，總是拖很久才收到款，所以就沒做電影，改做廣告。

那時沒有廣告片廠，我們是第一個廣告片廠，叫做玉豐片廠，後來才有鴻臣、成功、阿榮、利達等片廠，其他地區的片廠也有兩、三個，可是都收了。

這四個片廠以前與現在的事物我都還清楚，鴻臣的老闆是外行，運氣好，遇上我們這批做電影的人來替他們做事，公司也賺錢。成功片廠的老闆以前是中影文化城裡面的燈光師，後來自己出來做片廠，那時候也是很好

166

前這幾年的病，你難道還行得了好多年了，在這幾年身體當中，絲絲滲滲身體也不會好

經常的身體都會從得很低的問題，現實，看到別的時候，身體不好，等有時候得去好

寧靜的身體從得很低的問題也，中途的時候休息，幾人得得很好。這是刊物得到的事情，

你得到別算，一直到後來回來。

保证接下年整，直到刊2了～24歲經上了老師工，他的子的（搞律）也

是做日本人當的任意，所以還行得到發生。

得在26歲的時候4年過香港得從進藏等的時候，得～3歲了。2～3歲，他搞的智是武俠有些

所時進藏等通育報也有些出現，沒得入後的90多歲

以前在等對面圖。雖然他作30多年，那時最新不安的

以好看。

那時說有傷生任嚴，他們是第一個產生任嚴，叫他五個任嚴。後來才有論因，再者嚴的，再來

那厝。再是有論運，不管任嚴中尚之～個，可能得心

① —— 如個任嚴以前的事情和現在的有連差

—— 這是外行的老板運算好，遇上刊的老板鉄們幸福的序幸，公司聯繫

老板是外行，的任何不會運算等。

② —— 同形它感的文板以前任嚴，後來自己出來任嚴，那時好個的聯

—— 阿榮任嚴，文板以前的工，地幹國和，樣個，筆得早才任嚴。

③ ——

④ ——

利連任嚴，文板等得利民不管，個合感的工

賺。阿榮片廠的老闆以前是做電工的，像是發電機、接電等事務，後來才開設片廠。利達片廠的老闆管理制度不錯，會分配工作給底下的人做。

赤塚　近五到十年來，電影圈又變得不一樣了，有很多合拍片。您自己來看的話，跟以前有什麼不一樣？

簡　現在每個人的想法都不一樣，這幾天我們在做一些道具頭盔，做好後拿去讓製作方改，他們拿去看，我都沒跟他們開會，製作方有自己的意見，都是說好就這樣或是那樣做。如果是公司要做東西，我先畫圖給他們看，以前大概就小改一、兩次。現在改來改去就要三、四次。

談談對工作的想法

赤塚　您的專業是做道具，還有負責油漆、做質感等等。這個工作一定有辛苦之處，但對您來說一定有好玩的地方，以及帶來一些成就感吧？

簡　我做很多，拍了、收了就過了。就是習慣啦，公司要做什麼都可以，只要你有圖來，要做軟硬輕重哪種材質，我看就知道。偶爾會有別人做一半的戲，但是其中有些道具他不會做，要我協助幫他收尾。我不習慣做一半，都是從頭做到尾。就像一個便當，他吃過了，剩一口要給你吃，你要吃嗎？

赤塚　這也是您對於質感的堅持。質感師要把保麗龍做成石頭的樣子，甚至要能繪出如假包換的大理石，道具在畫面中要看起來是新、是舊，這真的是很特別的技術，不是所有的人都有辦法做到。像您一樣有經驗的師傅，反過來教很多年輕的美術很多事情時，他們應該都不懂吧？

簡　大部分都拿圖來，有圖、有尺寸來我們就會做。一年一年累積的經驗啦！

對後輩的建議

赤塚　經驗真的很重要。您現在就是把經驗和技術傳承給兒子嗎？

簡　對。我會跟他們講怎麼樣做比較好，問他這樣可以嗎，他自己就會去做到好。質感師必須要對這行有興趣和意願，工作時會碰到水銀、碰漆……若沒有興趣，一般來說比較做不久。

赤塚　台灣有越來越多的電影工作機會。您算是大家的大前輩，對於新進的美術有什麼建議嗎？

簡　要勤做，多聽、多看、多寫。看別人怎麼做，師傅在做也要自己看。有遇過美術人員做完我們交代的事情就滑手機，而不是來看我們的下一步會是什麼。

赤塚　的確。每個人的專業就是你引以為傲之處，跟專業的人一起工作，才會碰撞出好的東西。

簡　現在跟以前不一樣，以前都用頭腦想、用雙手慢慢做，現在則是利用電腦繪圖，很多比例、模型一下就出來了，比較輕鬆。

赤塚　還是希望有人可以繼續堅守這塊技藝，甚至是培育人才，提升電影業界的水準。讓更多從國外來拍電影、工作的人，有機會可以看到台灣人才的技術與品質，讓他們知道台灣的電影美術是很細膩、很厲害的。

專訪　簡建民

1　《朱洪武》：民國六十年（1971）首映名為《朱洪武開國記》，民國六十五年（1976）重新上映，名為《朱洪武與劉伯溫》。

2　張徹：1923-2002，台灣電影導演，以拍攝武俠電影為主。

169

鍾國艷

美術並不只是
表面的東西。

赤塚—赤塚佳仁，本書作者。

鍾——鍾國艷，資深特殊道具師，
江山豪景建築與設計團隊創
辦人，曾參與多部電影的大
型場景與道具製作，如《賽
德克‧巴萊》、《少年 Pi 的奇
幻漂流》、《痞子英雄》等。
亦多參與公共藝術雕塑與商
展展品製作，作品遍布全台
各地。

專訪 鍾國艷

鍾　一般比較平常的景，基本上是在片廠就可以解決的。通常是比較特殊、奇怪的場景，才會找上特殊道具製作。牽扯到比較複雜的結構，或是比較超現實的、想像的畫面，我們就得要把它做成實體的樣子。

赤塚　等於說你負責幫大家解決拍攝中一個還滿困難的部分啊！

踏入電影圈的契機

赤塚　是在什麼樣的機緣之下參與到電影工作的呢？

鍾　入行是在一九八〇到九〇年，台灣電影的新浪潮時代。以特殊道具來說，以前有一部叫做《罌粟》（1994）的電影 1，片中得要複製很多的罌粟花、罌粟田。因為是毒品，都是找不到的。在台灣電影圈也找不到美術來做，只好往外發包找人。不過接下來台灣電影就進入十幾年的黑暗期，國片並不興盛。到了《海角七號》（2008），台灣電影才慢慢地又從谷底起來。

再來就是二十幾年後的《賽德克·巴萊》，這部片需要一些現在已經找不到的武器，還有不大可能商借的飛機、砲彈等等特殊的道具。我們是參考歷史資料、圖稿，自己再畫施工圖，將這些東西復刻出來。就像那架飛機一樣，日本雖然有真品，但是絕對不可能商借拍片的，我們就是要複製那些一九三〇年代的武器。

赤塚　沒有在做電影的話，本身是在做造景的工程嗎？

鍾　做音樂錄影帶（MV）。也是道具、場景，甚至還要做一般工程。我們這幾年接觸到的案子大部分都是

日本戰鬥機，出自電影《賽德克‧巴萊》
（江山豪景有限公司 提供）

有難度，或者是比較特殊的東西。編制內的美術組並不是這方面的技術人員，所以這類的工作一定是外發給有施作能力的公司，或是工作室去做。

如何走上美術之路

赤塚　聽說你在進入做特殊造景之前，是玩樂團的，這完全是天南地北的兩件事情耶！最後是決定往美術這方面精進嗎？

鍾　因為音樂的東西比較個人化，我玩電吉他，呈現的是個人的風格、特色。但是電影美術或是工程，這就不是個人化的東西了，它會變成大家可以在螢幕上看到的作品，是公共的所花的時間與精力當然更多。最後我只好做取捨，把音樂當作興趣。

赤塚　會做特殊造景，是一開始就當老闆，還是先進入別的公司去實習、學習？

鍾　我念復興美工，因此從學生時期就開始磨練製作東西的技術了。當時會做遊樂園、博物館的造景，再來則是做電視、MV的道具，加上從一些公共工程、藝術工程當中

去累積經驗。我已經踏進這一行大概三十年了，一直待在這個業界。

赤塚　工作方面總得要估價、自己接洽，跟技術是不一樣的，這一方面有沒有人教？

鍾　在外面做工程就是磨練經驗。不管是估價、訪價、材料、結構，從各方面去學。今天我們在做電影的場景道具，沒有這些工程底，你要搭電影場景是會有困難的。

有些美術人才——他會美術設計、懂美術設計，但是他不懂施作結構，施作的安全措施與設計，可能也無法掌握估價的精準度。曾經發生過崩塌的意外，其實就是在設計房子的時候沒有注意到整體結構和界面，還有施工的安全問題。

在執行的層面上，一般的美術他可能不懂工程特殊的名詞或是工法。如果有工程底、有這方面的實力或實際經驗的話，在溝通或是建置場景的時候，對這個電影場景的安全性還有各方面來講，都會是加分的。經驗當然也很重要，工程有不同的工法、材料，也常常在變動以及進步。如果說你跟不上這些工程的趨勢，那就會在工程界被淘汰。

173

救生艇，出自電影《少年 Pi 的奇幻漂流》
（江山豪景拍攝、提供）

赤塚　這三十年來安全方面的知識或是需要注意的地方，都是你自己不斷學習，然後才累積起來。

技術面這些專業的工作人其實就是修業，需要經過很長的一段時間去累積。像日本的導演黑澤明（Akira Kurosawa），他常常講這句話：「我到現在還不懂電影是什麼。」一直到後來他成為大師級的導演，而且已經白髮蒼蒼，都還是有那樣的進取心，想要再學習新的東西。

好萊塢的團隊、日本的團隊

赤塚　談談你參與過的大片吧！比如說《少年 Pi 的奇幻漂流》。

鍾　我們第一次參與《少年 Pi 的奇幻漂流》，好萊塢是製片制的，不像台灣是以導演發想、創作為主。兩者之間最大的不同就是製片制比較偏向於用工程分析的方法去做事，這是非常可取的，在經營上亦值得學習。為什麼呢？參與台灣的片子，導演的拍片方式有時候並沒有那麼明確訂出一些計畫與分析，但是在參與《少年 Pi 的奇幻漂流》的時候，他會有一個很詳細的計畫與專案。在台灣做一個景要加班熬夜，但由國外製片來主導的話，是

174

赤塚

不加班熬夜的，其實這就是一個非常健全的制度，台灣就是最欠缺這方面的制度，應該要修正。

參與過《少年Pi的奇幻漂流》，對於我們這些在台灣的電影圈的技術人員而言，其實也是讓我們學到更多好萊塢的制度，我覺得對公司的經營也有很大的幫助，也是在那時候，我們更明確要讓公司慢慢地制度化。

並不是每一個人都有參與到這些跨國製作的大片，是否能談談你與外國技術人員、不同團隊合作的經驗呢？

鍾

《賽德克·巴萊》是種田（種田陽平）和赤塚（赤塚佳仁）主導，是以日本的方式在運作，而《少年Pi的奇幻漂流》的話，是比較屬於好萊塢的方式，其實兩部片的製作細節方向是完全不同的。日本和好萊塢的方式各有優點，甚至正好填補了台灣這麼多年來在美術設計上的大斷層。我聽過有劇組在徵人的時候，只要有《賽德克·巴萊》和《少年Pi的奇幻漂流》的經驗，就是優先錄取，他們就要求這方面的經驗人才。

對於年輕人來說，日本和好萊塢的行事風格當然不同，但他們基本實力都是具國際水準的！我認為應該要強調的是——如果對這行業有興趣，你的基本功一定要夠紮

實，設計、模型、施工圖、色彩學、材料學和景觀等等，都要腳踏實地的學習。而不是光做上色或陳設搭景，美術並不只是表面的東西。

無論是好萊塢的團隊或是日本的團隊，其實每個到台灣來工作的藝術總監或是美術指導，也同時都是技術人員。和台灣的技術工法相互比較，對年輕人來說是眼界的開拓；而對我們這種老工班來說，會看到所謂的工業化、制度化，還有分工的細膩程度。至於會不會帶來改變呢？除非台灣一直有這類型的片子開拍，不然再過幾年又會是一個斷層。

工作的原則是什麼

赤塚　工作的時候，一定有自己的堅持和風格。你的原則是什麼？

鍾　接案時，當然是要自己認為有趣才會去做。而在施工的時候，無論是搭什麼景，首要準則是一定要安全。確認安全後才會去考慮預算；如果沒有辦法花那麼多錢執行，我們會再去想工法，還有材料的應用。總而言之，我們多半還是用工程管理的思維去思考場景如何搭建。

赤塚　做電影跟工程不一樣，有既定的預算，要配合很多部門的時間，還要符合導演的要求，或許有些辛苦。但讓你繼續接電影工作的原因是什麼？這中間一定有讓你覺得開心的地方吧？

鍾　開心的就是整個造景呈現在大銀幕的成就感。整個畫面、效果的瞬間震撼。其實完成一個雕塑、標的物，放幾十年，甚至更久都不會爛，不過久了你可能會忘記或是無感；而影片的話，它卻能夠保持在那個挑戰的、新奇的、具有新鮮感的畫面。

176

無論做任何道具，都必須講究安全結構。出自《賽德克·巴萊》的吊橋。（江山豪景有限公司 提供）

給後輩的建議

赤塚　你也有做培養人才的工作，是怎麼樣教育他們的？

鍾　在學校或是在公司的工讀生、實習生、新進員工，原則上我們都還是從基本功教起。不管美術該具備的的手繪、電繪等等基礎技能都盡量要求，不懂工程也沒關係，就用工地的經驗去磨練他們。

像拍《賽德克·巴萊》時，魏導問我吊橋場景的事，我問導演「這個吊橋大概有多少演員（會在橋上）？」，他說「大概幾十個演員跑。」我想，再加上工作人員，已經搭好的吊橋是絕對不允許那麼多人站上去的。那時候藝術總監們都回日本了，我們隔一天就得再加強全部的結構，更何況還遇到土石流。像這一些收關安全的工程細節，一般美術沒有辦法紙上談兵，一定要下工地，或是一定要親自到場景裡面，才能夠學到東西，隨機應變也才能夠累積經驗值。

因此對於新進員工，或者是對未來要從事這方面工作的從業人員，還是要從最基本的東西開始慢慢磨練。在這個行業，沒有三、五年，是沒有辦法獨當一面的。

赤塚　在培育人才這方面，一定也是有人撐不住的，或者是到後來發現這不是他興趣的所在，你一定也看過很多人來來去去吧？

鍾　一百個人裡面，將來會繼續走這一行大概只會剩下個位數。在這邊待一、兩年的，有些已經在台北的電視劇組裡面了。前幾年我當金鐘獎的評審，評攝影、導播、導演、燈光、音效、剪輯、美術設計，就有看到以前在公司上過班的人，他們可能還沒有辦法在電影圈獨當一面，但在電視圈或許已經稍微佔有一席之地。

178

赤塚　那麼，要讓這些技術人員、工作人員持續留在這業界的關鍵，你覺得是什麼呢？

鍾　我覺得不要侷限於接觸電影或是電視，你要多去看一看，甚至於有機會去碰碰看其他的案子，比如說櫥窗設計或是其他的裝潢、商業空間、景觀規劃、結構工程等等。美術相關的書要看，電影則是一定要多看。像我現在也養成習慣，常常幾天就要看幾部電影。評金鐘獎的時候，是兩個月要看三、五百部片子，從別人的作品當中也汲取經驗、教學相長。

如果年輕人要走這條路，我建議一定要多了解一些大師的作品。因為每個藝術家有他的成長歷練，還有他不同的風格。你可以學到他們的風格優點，或是了解他們為什麼這麼拍，為什麼要這種方式去配色。有時候去學校教課，五十、六十個人一班，如果在這麼多人當中，可以點通幾個，讓他開竅，那這堂課就值得了。「學習像一塊海綿，一直吸收和釋放，就能持續的創新和進步。」即是我希望和晚輩共勉的話。

1 《罌粟》：1994 年於香港上映的電影，又名《山中往事》，由何藩執導，故事改編自中國作家蘇童的《罌粟之家》。

專訪　鍾國艷

查丁壬

不同的技術

都是某種專業，

是有深度

與必須要再創造的。

赤塚──赤塚佳仁，本書作者。

查──查丁壬，過去曾於中影擔任電影道具師，曾參與過《小畢的故事》、《桂花巷》、《風櫃來的人》等片子，後轉任廣告影片的（CF）園藝師。

自武俠片沒落，台灣電影圈鮮少有專職園藝師，直至電影《賽德克・巴萊》再度啟用，其代表作品包含《賽德克・巴萊》、《少年 Pi 的奇幻漂流》和《沈默》。

赤塚　您的工作是園藝造景。在美國被稱為 Greens，通常是一個獨立的部門，在台灣的話是什麼樣的職稱與工作型態呢？

查　在台灣電影中的綠化景是很局部的，通常呈現出來只有一小段。我參與過只有《賽德克·巴萊》是領月薪的，職務是涵蓋在美術組的底下。拍電影或是廣告片，我通常只有需要造景時才加入幫忙。印象中只有《賽德克·巴萊》、《少年 Pi 的奇幻漂流》和《沈默》才有成立所謂的 Greens 部門，不過現在的台灣的電影通常也沒有這個專門造景的部門，綠化景幾乎等於是道具組負責。

赤塚　你必須要有相關知識，像是哪種植物會在那樣的環境下生長，哪種植物不會，可以這麼說吧！要有充分的了解，才可以做出符合電影時空的造景。

如何走上美術之路

赤塚　是什麼樣的契機之下，讓你進入電影業？

查　讀五專時的寒暑假去打工，當時的鄰居是在做燈光的，我就這樣跟著進去這個圈子，大概十八歲左右。不過我對燈光比較沒興趣，反而是對於道具比較有熱忱。在片廠裡，我發現我對造景很有興趣，在學校讀的是土木工程，學校大部分教的都是真實的建物，於是片廠就成為我學習的場所。

因為是學生，不是因為生活的壓力而找工作，進這行是好玩，直到今天都是，算一算大概有四十年了。來來去去的助理約莫快要三百人，大家都是想做電影的人，而且往導演的方向走去，只有我一直

赤塚　停在這邊，因為從十八歲到現在，做的都是興趣。

赤塚　台灣電影在八〇、九〇年代曾有一段低潮期，拍的片子數量很少，當時的工作有辦法支撐生活嗎？

查　我十八歲就進入中影，不會說為了賺錢要去外面接別的案子，大部分的時間都留在中影。那個年代在外面拍片其實多半是有黨派勢力介入的，也就是所謂的黑道，大部分都是拍武俠片。以前很多的武俠片都在棚內拍攝，因為要吊鋼絲，做一些特技動作。外面的人偶爾會來中影租棚，如果要把棚內拍得像野外，就要在棚內造景，我就負責做棚內的森林造景。

赤塚　所以台灣做綠化景的技術是因為過去拍武俠片的原因嗎？

查　這樣的技術應該是從上海帶到香港，再到台灣。更早期的武俠片沒有這樣的技術，是香港人帶進來的，比較寫實一點，盡量不要看出來是在棚內搭的。但是像黃梅調電影《梁山伯與祝英台》那種，出場還會施放乾冰，製造霧氣繚繞的效果，那一套就都是上海跟香港的師傅來台灣做的，當時比較流行那樣的呈現方式。

赤塚　進入中影後，是否有跟著像是師傅這樣的角色學習呢？

查　跟著道具師前輩。但是他不是教怎麼做道具，他給你一部分的錢，要用這些預算要把整部戲弄完，當然會有一些偷工減料的方法，但我自己並不喜歡這樣，跟到下一部戲也就不這樣做。厲害的道具師會化腐朽為神奇，把破破爛爛東西，甚至是紙製品做的跟木頭製品一樣，就像是偽木工吧！

赤塚　聽起來像是教你如何生存嘛，那有沒有在態度或風格上影響你很大的人呢？

查　我一開始是跟李行導演，在台灣是碩果僅存的老前輩，九十幾歲了。他是台灣第一位拍彩色電影的導

演，陳坤厚、侯孝賢都是他的晚輩。導演就是會不斷要求，告訴你他要什麼東西；但他有時候講得不是很清楚，那我就是去測試、嘗試，反正做不出他想要的，就是被罵嘛（笑）。

以前沒有人教，通常是自己摸索，不過李行、陳坤厚等這些導演與當時其他導演不一樣，你做不出他想要的，他就再跟你溝通、一直跟你講他要什麼，設法去解決問題，甚至是使用更多的經費，這是他們對我的影響。當時外面很多導演就是給你這麼多錢，你就是挨罵之外，也沒辦法解決問題，我覺得那不是做事情的方法，因此大部分都是做中影的片子。

印象很深刻是做電影《桂花巷》，以前電影都是使用假道具，只有外型很像的物件而已。只有這部用的道具是真的物件，我們到鹿港去找一些老件，然後找師傅去修復那些古董。過去沒有人用真的古董拍片，算是相當震撼的機會。

談談工作經驗

赤塚　參與電影製作時，綠化造景（greens）通常是如何考究跟蒐集資料呢？

查　像是拍電影《沈默》的時候，我就自己跑到日本的長崎去看，去找四百年前的庭院。長崎在歷史上就類似中國的廣州，因為他是當時唯一的通商港口，商船帶來很多外來植物，當地植物的樣態跟東京、大阪都不一樣。除了觀察，也會利用 Google 地圖的 360 度視角來看當地的場景樣貌。

那部戲的背景是十七世紀的日本，但拍攝地點是在台灣，有很多植物因為緯度的關係，台灣平地上根本沒有，我們是從陽明山上找來的，這是我們遇到的困難。

赤塚　在《沈默》這個作品裡面，綠色的植物的確是非常大型，也很重要的一個背景意象。然而工作的過程中，如果想法跟製作方有出入時如何溝通呢？

查　《沈默》的美術總監是義大利人，他對於日本文化的了解是比較少的，當然這部片也有找了日本的公司來做考究跟協助，只是日本跟西方的劇組人員，在想法與觀點上的確有差異，我覺得這位美術總監的做法是比較浪漫一些，對於細節不是那麼要求。

赤塚　參與過許多不同的電影，尤其有接觸國外的製作方，有感受到什麼差異，或是有什麼想法嗎？

查　我的感受是，在台灣，或者是香港、中國，在綠化造景的部分通常比較表面，像是湊合著用。但是國外大型的製片在籌備，甚至是討論的時候，態度是比較慎重的，台灣或者是亞洲地區相對來說就略顯草率了。

我的業界觀察

赤塚　台灣電影圈的景氣似乎慢慢變好了，漸漸有越來越多片子開拍，也不乏有類型片，對你來說有感受到什麼樣的

查　變化嗎？大家是否更重視畫面上的細節呢？

查　的確有幾部國片有非常爆量的票房，不過其他片子的表現可能還是一般般。而一些商業性的片子，都是以近乎壓榨的方式完成，工作人員的感受或許不是很舒服。佈景好看與否不是重點，把主要的東西做好，租用昂貴的機器拍出很漂亮的畫面，至於細節就湊合就好，尤其是可以節省預算的話。這跟日本人合作是完全不一樣的思維。

赤塚　不過造景還是相當專業的技術，接下來是否有更多的後輩投入心力去鑽研呢？

查　應該是說質感組在拍片的過程比較為難，通常導演比較會要求質感，因此會編列比較多的預算在做質感上，尤其是有些電影拍 CF，更是注重質感。而造景大部分就是有就好了，做我們這一行還是沒辦法拿到比較充裕的預算吧！

赤塚　那你認為將來的造景部門會有什麼樣的發展呢？

查　現在很多片子、CF 的綠化景大部分都是道具組負責，不會特地找造景。我不願意說謊，造景有時候甚至會讓製

185

作費變得比較高。製作方通常有可能是運用後期製作來
補強。

另一點是製作方的認知不夠，像是南方的植物、北方的
植物各有不同，但道具組可能就是去花市挑選湊合，因
為那只是畫面上的一個色塊而已，沒有考慮到那樣的植
物對不對，是不是南北配。我自己也曾是道具師，這樣
的工作型態從過去到此刻幾乎沒有什麼改變。若談職業
發展的話，我接觸過的助理，大部分的人的目標都是當
導演。

台灣的整個社會風氣仍然是很遵循儒家思維的，認為萬
般皆下品，唯有讀書高，我父親給我的觀念也是這樣。
真正想要做好某一種專業的人當然還是有的，只是大部
分的人的觀念還是比較趨向有位階權重的工作，你必須
要往上爬。這不單是電影圈，而是一整個社會氛圍的問
題。現況就變成——你來造景的部門工作，而這些時間
對你來說只是過渡期，而不是一種專業的養成。

可能需要扭轉的是想法，慢慢地認知到不同的技術都是
某種專業，是有深度與必須要再創造的，那麼綠化造景
這一塊才會有發展的希望。

對後輩的建議

赤塚 對於將來要進入這個電影界的年輕人，有什麼建議嗎？

查 想進電影界的年輕人，大部分都是想做導演或演員；想要當電影工作人員的人，真的很少，幾乎沒有人想要做專業的部門。對後輩來說這些工作是暫時混口飯吃，或是攀爬上高位的階梯。我目前感受到的狀況大概是這樣，燈光師、道具師都會面臨同樣的情形。

赤塚 身為園藝師，你可不能退休啊（笑）。

查 我講的退休指的是離開公司產業，電影還是會繼續做下去的。

1 CF：Commercial Film，通常指廣告影片，此處指的是為電影開拍之前用來闡釋概念或風格的前導影片。

周志憲

把質感、
美感表現得合宜，
我認為是最厲害的。

赤塚──赤塚佳仁，本書作者。

周──周志憲，電影陳設師，從《賽
德克·巴萊》進入專業的陳
設領域，參與過多部台灣偶
像劇、國片的美術製作與置
景陳設工作。

赤塚　我們來談談所謂的陳設師（Set Decorator）吧！如果用蓋房子來做比喻：當建築師帶領團隊，把房子蓋出來，再來還必須要有室內設計師去裝潢，陳設師就相當於室內設計師的角色。歷史上的歐洲皇宮尤其重視陳設這塊，陳設是一個專業的、特定的職位。

而美國的奧斯卡金像獎，也會將最佳美術設計（Academy Award for Best Production Design）頒給美術指導（Production Designer）與陳設（Set Decorator），此二者是同一個等級的。

不過有些電影編制比較小，或是並不需要搭景，像是侯孝賢導演在日本拍攝的《珈琲時光》。不用自己建造場景，美術組其實就是做陳設的工作，美術指導就是陳設師，當然也就沒有特地分出一個陳設組了。

在日本的話，以前也沒有陳設組，只有美術組跟道具師，陳設這個工作就是由負責美術的人來指導負責道具的人員該怎麼擺設。就我觀察而言，中國、香港等亞洲地區普遍來說是以這樣的模式運作，因此專業的陳設師並不多。至於台灣的陳設師又是如何呢？我希望跟周志憲先生談談。

如何走上美術之路

赤塚　您是如何入行的呢？

周　我入行是一九九九年，拍電視劇，從道具助理開始學習。以前台灣很風行拍殭屍片，我跟到的導演、道具師多半都是那個年代、比較年長的前輩，我跟他們一起工作過一小段時間，做了三年半的道具，學到的是比較傳統的方法。

過去台灣拍電影的環境不太好，想要的效果都是自己做，包含道具、爆點、汽油彈等等，這些都是整個美術團隊要負責的，並沒有那麼明確的分組，當時的道具組等於是什麼都要做的一個單位。

赤塚　進入道具這一行是因為大學是相關科系的嗎？

周　不是，我在學校其實是學金工，做戒指、珠寶設計。當兵之後也在珠寶公司做了一年的設計師。

赤塚　為什麼沒有想要繼續做珠寶設計呢？

周　這是一個很長的故事。在珠寶公司那一年，一開始是助理，大概隔了半年就升到設計部的設計師，但越做越覺得那個環境不大適合我，因為珠寶算是流行產業，大部分的人出門都很有派頭，給我的感覺有點做表面啦，因此我認為自己可以換個行業試試看。

談談工作經驗

赤塚　是否能分享參與電影美術的經驗？

周　第一次從頭到尾跟完的電影是《賽德克‧巴萊》，之後陸續參與了一些國片的製作，像是《命運化妝師》、《BBS 鄉民的正義》，還有台灣本土的賀歲片《鐵獅玉玲瓏》。另外也有參與過中國合資的案子，像《天台》、《太平輪》。大部分擔任陳設組或是美術協調的職位。

中國資金的片子《太平輪》大概在台灣拍四、五個場景，我負責其中兩個場景的陳設工作。但沒有全部做完，因為開拍的前一天我摔斷手了。於我個人而言印象很深刻。

赤塚　這麼說來，你有參與大製作的經驗，也有參加過比較低預算的片子。每個片的美術作法應該不大一樣

吧，有具體感受到什麼不同嗎？或是工作方法有什麼差異呢？

周　大部分接觸的都是比較小成本的案子，比如說電視劇。電視劇的美術組編制可能就是三到四個人，要負責所有的設計、陳設、道具還有現場的部分。電視劇的拍攝時間又長，所以其實工作上是蠻疲累的，拍 MV 跟廣告也是類似的狀況。而參加過《賽德克‧巴萊》之後，是第一次覺得有精細的分組蠻好的，可以專職在自己的工作崗位上，做好其中的一項任務。只要各組協調好你的分工，工作起來便不像以前那麼複雜，腦袋裡想的東西也會比較專心。

但我覺得有好有壞，在小編制底下，學習的東西比較多、比較全面，所以對一個助理的訓練來講是比較快的，但分工越趨向精細之後，雖然一樣是美術組，但小組裡面的助理想要跨足到別的工作，學習歷程會稍微久一點，成長的速度會慢很多。以我自己為例，我大概做了三年半的助理，離開原來的公司，在外面就可以自己做一整支案子；但現在的助理可能做了四年還搞不太清楚整個美術組的工作該做些什麼。

赤塚　實際上陳設並不是一個容易的工作，我認為陳設師是掌握電影中的生活感，也必須帶出人物背景或是整體世界觀的重要角色。在這一個專門的職位上，你認為自己的工作風格，或是你的原則是什麼？

周　台灣的陳設組多半還是歸屬於美術組底下，所以陳設的風格，其實是照美術指導設定來走，即便自己可以做決定要用什麼樣的沙發、桌椅傢俱、顏色等等，不過仍然有可能被美術指導限制。

如果沒有這個限制的話，我想像我自己的風格就是比較寫實一點，不會有太多顏色，依照劇本設定的人物個性來做陳設的工作。只是陳設常常會在美術指導的要求跟預算這兩大問題中間被牽制住，我通常的做法都是先做到我想要的，然後等美術指導跟導演來檢驗，再端看他們有沒有要調整哪些部分。

專訪　周志憲

191

我的業界觀察

赤塚 那麼投入電影的人力是否有增長呢？業界的工作者群像有什麼變化嗎？

周 台灣從事電影美術的人力從《海角七號》之後是有增長的，不過那部片子距今已經是八、九年前的事了吧！到此刻我又覺得台灣的人才又有些斷層，就是有一種上不來的感覺。我跟中國的美術組合作，會看到他們的美術指導、副美術都是一九八〇年後出生的人，但是台灣同年紀的人都還在做執行或是助理。也因為台灣環境沒那麼好，可能工作時數真的很長、很勞累。曾經有些資質不錯的助理，但他們體驗過一年，就斷然離開，選擇不再繼續做下去。

赤塚 聽下來其實不管以前還是現在，做電影美術都是很辛苦的，但是你還是有持續從事這項工作，這當中一定還是有比較令你開心的事情。對你來說，做電影美術的樂趣是什麼？

周 每個案子的挑戰都不一樣，雖然我已經做了十幾年，但是每部片都帶給我新的學習跟挑戰，這是我覺得最有趣的部分。就算很有經驗了，但是下一部案子又會有些讓人意想不到的事情發生，這可能是一種折磨的樂趣，會被折磨但是又覺得很好玩。

曾經有一次經驗是我刻意的留白，不過美術來勘景的時候卻說「為什麼這邊沒有弄滿？」其實就會被影響。但我要先說那個場景是室內，關燈後只有投影機的光源，所以我在腳邊留一個空白處應該還好，蠻合理的吧（笑）。我想說的就是這種在工作中展現的玩心。

赤塚 針對電影美術，有沒有哪一部國片的美術是讓你眼睛一亮，相當欣賞的呢？

周 我喜歡《醉·生夢死》，這是一個沒有什麼預算的片，卻做得很風格化。我覺得做好一部片不一定要花

192

大錢，把質感、美感表現得合宜，我認為是最厲害的。

給後輩的建議

赤塚　最後一個問題，對於將來想要做美術的年輕人，有什麼建議呢？

周　如果想要進入陳設組的工作的話，我覺得第一個就是體力要好！以及真的要對影像工作有興趣；如果你只是很愛明星，覺得這個環境很自由的話，可能待不久。你真的要具備對拍片現場有熱情、要有體力、要會開車等等基本條件，再端看在每個案子之中你有沒有辦法學習到一些什麼，之後加入自己的想法在畫面中，讓整部片子裡面都能找到你所陳設的痕跡。

專訪　周志憲

林孟兒

快速的成長
在我看來
是一體兩面的，
能力的養成
遠比頭銜重要。

赤塚—赤塚佳仁，本書作者。

林—林孟兒，電影陳設師，曾擔
任《命運化妝師》《情非得
已之生存之道》美術設計，
亦以陳設與執行身份參與多
部國片的美術工作。

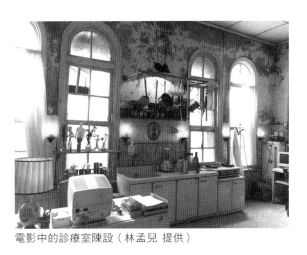

電影中的診療室陳設（林孟兒 提供）

專訪 林孟兒

如何走上美術之路

赤塚 做電影之前您是從事什麼工作呢？

林 唸完書之後是在家裡畫插畫，之後是透過一個電視圈的朋友介紹，開始做電視劇、偶像劇。我跟著電視劇的導演做了一年左右，這位導演是鈕承澤。後來才因此進電影業界。

赤塚 你的第一部電影美術作品是什麼？有人帶你、教你怎麼做嗎？

林 《月光下，我記得》是我的第一部電影作品，那部片的美術設計有入圍二〇〇四年的金馬獎。我擔任的是執行的職位，導演自己兼任美術總監。照導演的意思加上我自己的意思，就是硬幹（笑）。剛進電視圈的時候也沒有美術師傅，都是自己摸索，也沒有什麼做美術助理的時間。

赤塚 還有做過哪些作品嗎？

林 接下來有做《命運化妝師》、《BBS鄉民的正義》、《一萬公里的約定》，如果是比較小的編制會擔任總監的職位，

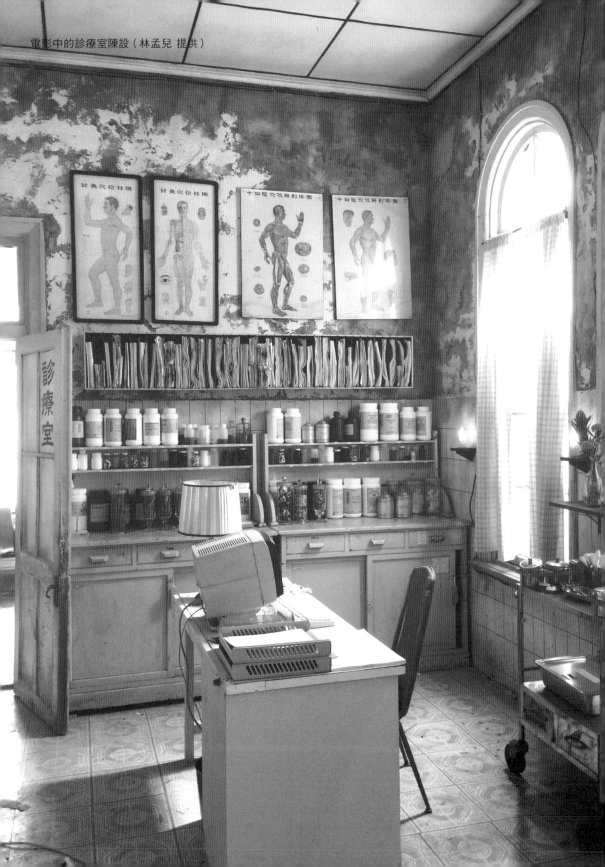

電影中的診療室陳設（林孟兒 提供）

大的編制下我多半是陳設。

談談工作經驗

赤塚 陳設這個職位，除了品味之外，最困難的就是要控制預算。電影通常都有預算的限制，不可能毫無限制地購買新品，台灣可以租借的拍攝場地也不多，你如何收集到想要的道具？通常怎麼做呢？

林 現在網路上可以找到很便宜的東西，以前會自己從家裡搬過來，這是業界很常見的做法。

赤塚 總監跟陳設有什麼不一樣？

林 總監比較能掌握整個電影的氣質走向與風格；陳設可以掌握的是比較局部的物件。

赤塚 那麼，面對這麼多不同的作品，看見這麼多不一樣的情況，你自己有做到有趣的作品或是工作嗎？

林 我喜歡《詭絲》，這是一個很有風格的電影，之後市場上也有很多有《詭絲》氣味在裡面的電影。

赤塚 將來你想要做什麼類型的片子嗎？

林　鬼片。或是主題、風格很明確的，比如說印地安人，或者是遊牧民族這種風格的片子。

赤塚　聽起來適合阿利安卓（Alejandro González Iñárritu）導演的片子（笑）。

我的業界觀察

赤塚　台灣電影漸漸脫離最低迷的時期，也有較多海外的資金進來。你怎麼看待這樣的變化，對電影美術有什麼樣的影響？或是有累積哪些經驗嗎？

林　我遇到的經驗是──製作方往往比較不了解預算花到哪裡去了？比如說不認為某個場景需要耗費到這麼多費用，這時彼此之間就容易談不攏，如果其中一方不能理解另一方的堅持，甚至會因此沒辦法繼續合作下去。

赤塚　針對您所說的，我也有感受到呢！比如說也有些製片公司不認為要有陳設師這個職位，他們不要「師」，只要工人可以做就好了。面對這些情況，你通常如何說明溝通呢？

林　我通常不需要直接面對國外的製片，只要面對台灣的負責人，這樣子的安排對我來說會比較有保障。

我認為最難處理的是雙方的價值觀，有些外資來台灣後也覺得台灣怎麼資源這麼少？花費可能與製片方預期的不同。有時候也會遇到電影其實電影需要更大的編制來做，但製片方基於預算的考量，決定用臨時工來配合，這是現實面上的解決方法。

赤塚　總結我觀察到業界的整體變化，對台灣的新導演而言，沒有名氣、沒有預算，在投資市場的變異之下，這些導演很可能沒有辦法請到適合的人才來製作電影、做美術。而回到美術人員的身上來談，其

「質」也是很難掌控的：他可能去年還是一個小助理，今年就已經接管整個劇組的主要角色，如此快速的成長在我看來是一體兩面的，能力的養成遠比頭銜重要。

對後輩的建議

赤塚　那麼，對年輕人或者新一代的美術，有什麼建議嗎？

林　我覺得這是一個很有趣的工作，要顧及到的層面很多，所以罩子要放亮些（笑），包括人跟人之間的相處、對美感的評斷，實在有太多東西要學習了，所以高度的熱情與觀察周遭環境的能力很重要。

廖晏舟

懂一點攝影
讓我很容易用攝影的
想法或角度
來創造場景，
這是相當重要的關鍵。

赤塚－赤塚佳仁，本書作者。

廖－廖晏舟，電影陳設師。自二
〇〇九年起踏入電影美術
的工作，參與過的作品包含
《酷馬》、《痞子英雄二部曲：
黎明再起》、《阿罩霧風雲
II》、《我的少女時代》等。







赤塚: 常常聽到有人問陳設跟美術設計的分別是什麼？我都會說假設一間房子，將它顛倒的時候，會掉下來的東西就是陳設負責的，而不會掉下來的東西就是美術設計要做的。對你來說，陳設的工作是什麼呢？在劇組裡是負責什麼事情？

廖: 簡單來說，在電影呈現的畫面中，演員以外的所有東西，都是我們去負責完成。

如何走上美術之路

赤塚: 是何時進入這個行業的呢？參與了哪些作品？

廖: 第一個做的案子是王小棣的《酷馬》，那個時候很單純，一個美術帶下面的助理，任何的組別都沒有，就是現場執行、道具跟陳設，只有四個人，兩個人做現場，另外兩個人就是做剩下來的陳設場景。陸陸續續拍了《那些年，我們一起追的女孩》，美術的組員才變的比較多，當然電影的場景也變多了。

真正有很大規模的設計組，應該是從《賽德克·巴萊》開始的，我在念書的時候，《詭絲》也有很大量的製景部分。不然台灣的電影往往都是一個美術總監，下面即是所謂的美術組、道具組，並沒有掛上陳設的職位。因此我認為是近幾年環境慢慢成熟，有更專業的部門。

赤塚: 進入電影美術這一行的時候，有向哪些人學習嗎？學習的過程又是如何呢？

廖: 我大學的時候本來想做的是動畫，直到大三、大四，才毅然決定不要做動畫，想要拍戲。我是受到安哲毅老師的影響，他從在學的時候就告訴我們在這業界該有的態度、做事情的方法；也會一直灌輸我

專訪　廖晏舟

201

們這個業界的生存規則，所以我們出社會之後還算順利。

我是先從攝影組開始，在拍攝現場，會一直看到美術組在做東西、在佈景，我當時很想要做對這部電影非常有影響力的事情，而且想讓觀眾一下子可以看得到，進而沉浸在其中，所以我選擇做陳設。但也不是說完全放棄攝影，這項技術需要持續鑽研。懂一點攝影讓我很容易用攝影的想法或角度來創造場景，這是相當重要的關鍵，畢竟最後要靠攝影機的眼睛來看這場鬧劇。

我認為陳設這件事情是要慢慢來，一階一階漸進的，不會說我受誰的影響最大。真正感到在做陳設這件事情應該是從《痞子英雄二部曲：黎明再起》開始，知道它的重要性；接著做《阿罩霧風雲》，是一個紀錄片，也相當注重陳設，一分一毫都不能出差錯；後來就是《我的少女時代》，陸陸續續一直有接到陳設類的工作。

陳設師的拿捏準則

赤塚 剛剛講到《我的少女時代》，這部片的美術陳設看似沒有那麼強烈的主張，我認為並不是非常誇張的風格，因此也突顯了演員的表現，得到觀眾的關注與歡迎。這樣的美術風格是刻意設計的嗎？

廖 導演本身相當注重演員，我們當時沒有刻意要去壓抑美術風格，也沒有太刻意去彰顯背景，自然而不會有太過於突兀的東西。反而是細心挑選了一些道具，選些很有回憶的東西，來進入以前的世界。實際上是讓觀眾彷彿回到那個年代，希望觀眾感受到「這真的是我們以前的時候耶！」

赤塚 如果以陳設師的角度來看，有沒有欣賞的電影美術作品？

廖　一部墨西哥的片子——《愛情像母狗》（Amores Perros），這支片子在美術的陳設上完整呈現了墨西哥的生活氣味，氣氛掌握得非常好。我們自己在做電影，一看就知道說其實這項工程是非常浩大的，但又可以移動得這麼自然，所以讓我印象深刻。

赤塚　對你來說，工作的快樂與成就感是什麼？

廖　以拍戲來說，劇組人員就是不斷地在解決問題，我們從頭到尾都要跟著，不單單是你今天來就可以直接開始處理，是要配合預算、時間、人員。踏入在辦公室就一直在想著之後會有什麼問題，如何解決。解決事情就會很有成就感。

對後輩的建議

赤塚　最後，對於即將入行的年輕人，有沒有什麼建議？

廖　其實從我們在學的時候到現在，並沒有什麼太大的進展。學生時期，電影美術這一塊只有碰到皮毛而已，學校的老師或是課程也不會專注在這個部分，都是比較偏向技術類的學習。我比較希望透過業界的人，多一些實習的機會，讓學生能有所接觸，才會有幫助。

大學體制內的實習的時間太短，如果想要早點了解的話，不妨多多到業界實習，這是對學生的建議。無論做攝影、燈光、剪接，還是寫劇本，實習可以很明確的讓你知道現在在學什麼。台灣的攝影技術算是成熟的，器材之類的東西也很容易向學校借到，但是美術的養成真的太少，而且接觸的層面太廣，學校沒辦法完整地告訴學生我們是在做什麼。現在要出一本美術的書，其實還蠻興奮的。

專訪　廖晏舟

203

蕭年雅

雖然沒有
那麼多人在乎，
但我認為陳設
做得好，畫面裡的
東西才會有生命。

赤塚──赤塚佳仁，本書作者。

蕭──蕭年雅，電影陳設師，從《賽
德克・巴萊》進入電影美術
領域，參與過多部國片的美
術製作團隊。

如何走上美術之路

赤塚 如果說美術美術總監這個角色有點像建築師的話，陳設師就是室內設計，是一個非常專業而且專門的工作。你是如何踏入這個領域的呢？

蕭 我入行其實是受到我的大學導師所影響，他是導演，但也教我們美術，課堂上常常需要分析「這個東西為什麼要出現在這裡」、「這個演員為什麼用的是這種樣式的隨身聽」或者是「住的房子應該要顯現出角色的個性」，對我來說影響最深就是他，安哲毅導演。

後來進入拍片現場，有時候前輩並沒有跟我多講什麼，但是當他們拿出參考或是他們畫出來的圖，就可以看到其中有很多生活感的細節。工作過程中也越來越覺得陳設這個工作可以讓場景更有生活的痕跡、有生命。雖然陳設這個部門並沒有那麼多人在在乎，但是我真的認為這個東西做得好，這個畫面裡面的東西才會有生命。

陳設師的瓶頸與突破

赤塚 以陳設組來講，有預算的陳設組當然可以買很多東西，可是通常都是沒有預算的狀態，如何克服這個問題？

蕭 實際上大部分的案子都沒有什麼預算，已經很習慣這樣的流程，一開始就要把所有東西分類，依照類別去找，無論便宜的還是昂貴的，都要問擁有者願不願意贊助，或是出借。陳設組員們其實都蠻辛苦的，可能光是一個床位、一個桌子，他們得要連續一個禮拜或是到開拍前都一直

在找新的、不一樣的款式，來讓我們選到價錢可以接受又適合放在拍攝空間的，所以經常也是會有快要撐不下去的感覺，一個東西大概都找了三十樣，只會有一樣獲選。如果還是有人要做這行，短期內還是會遇到這樣的問題。

不過一路以來實際上受到許多廠商幫忙，有一些租借了好幾個月，也只跟我們收很低廉的價格。另外像是拍《少女時代》的時候，因為也是我自己經歷過的青春年代，我們的組員都會翻出很多以前的東西過來使用，或是跟親戚朋友借。

赤塚 那麼，這個工作帶給你的快樂與成就感是什麼？

蕭 我認為是場景的前後差異。完成之後讓攝影組、燈光組、整個劇組的人「哇！」的驚呼；或者是當我們復原場地，但他們在旁邊拍，看到「噢，原來這邊是空屋！」的瞬間。

206

兩位陳設師於 Muse 工作室受訪，左為廖晏舟先生，右為蕭年雅小姐。

柯治旻

大家都是
一部片接著一部片，
建構自己的
模式跟方法。

赤塚—赤塚佳仁，本書作者。

柯——柯治旻，電影道具師，主要
作品包含《賽德克·巴萊》、
《少年 Pi 的奇幻漂流》、《痞
子英雄二部曲：黎明再起》、
《沉默》等。

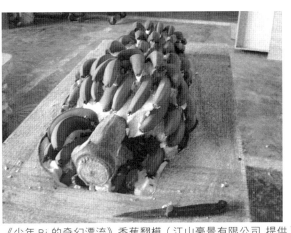

《少年 Pi 的奇幻漂流》香蕉翻模（江山豪景有限公司 提供）

專訪 柯治旻

赤塚　您在電影這一行當中，是負責什麼樣的工作呢？

柯　進入電影這一行之前是在廣告圈做道具，進入電影這一行是參與了《賽德克・巴萊》的道具組，《少年 Pi 的奇幻漂流》則是在製景組，工作內容包含翻模、開模，製作跟場景有關的道具，像是船艙的門、舊式的線板[1]設計，還有戲裡面要用到的假香蕉。陸陸續續也做了《天台》、《痞子英雄二部曲：黎明再起》、《沉默》的道具。

如何走上美術之路

赤塚　為什麼會想要當道具師呢？

柯　我是從美術雕塑相關科系畢業，叫做造形藝術系 (Plastic Art)，這個科系包含很多項目，像是漆器工藝、陶藝、雕塑本身也又有分成石雕、木雕、泥塑等等。大學時期接觸了這麼多種類型，求學時期的學習當然都是很粗淺的程度，可是我學到很重要的一點是——正因為廣泛地接觸，變成很習慣思考如何用不同的方式去製作道具，思考各種材質的結合。

我覺得做道具就有點像是在玩藝術品，一開始是因為我

的學習脈絡，而後接觸電影圈當中每一項職務的時候，就發現我的學藝經驗讓我有能力去做好道具師這份工作。漸漸就把這項工作當成自己的專業，即便在台灣電影業界很少人將此當作一項專門的職務。

赤塚　現在在台灣專門在做道具的人很少嗎？

柯　應該是說很多美術職人都會做這塊，很多片子在執行道具製作時是把這塊發包出去做。而電影道具組也經常是所謂的「現場美術組」大約兩、三個人，負責發包、管理，直接由美術掌控。或是有更多人擁有這項能力，但不是一直擔任這個職位，他有可能是陳設師、繪圖師等等，並不專注在做道具上。就連我自己如果接到的比較小型的案子，也沒辦法只做道具師這項工作，也會身兼繪圖、陳設部分的工作。

赤塚　日本的電影產業當中，製作道具是要跟著師傅、前輩學習，傳承前人的東西；美國甚至也有父親會將一整個貨櫃的道具傳給下一代的情形。台灣看似比較沒有這樣的交移，你進入這一行的時候，有沒有像師傅這樣的角色來引導你呢？

柯　我認為台灣的電影美術是走到現在才比較有專業的分工，更早之前我所了解或有接觸的都可能是一個美術組，十個人，就你負責這一個部分。並沒有專門的分工，也沒有很明確的、像是師傅一樣的角色，大家都是一部片接著一部片，建構自己的模式跟方法。

赤塚　不過您在接案的過程當中，也有接觸到許多跨國的大型製作，跟其他人一起工作，是否也有受到一些影響？

柯　是啊，其實跟赤塚先生一同工作也有受到影響，像是做《賽德克·巴萊》，因為規模很大，所以成立

了道具部門，在其他如《天台》、《痞子英雄二部曲：黎明再起》，我可以直接面對導演，確認道具的形式、調整方向，當然美術指導也會給我建議。不過在台灣的案子，除非片型比較大，才會做這樣直接的溝通。不然道具組往往被視為美術組裡的一環，美術會認為自己有責任去管理好道具。這跟我做《沉默》道具師的時候，與日本的道具師交流的概念是很不一樣的。

談談對工作的想法

赤塚　所謂的道具，其實在每個國家的電影產業系統當中都不太一樣呢！像美國就是道具師，在日本甚至連帽子、眼鏡、薄薄的鞋子都要製作。因為日本的電影產業是從歌舞伎產業文化發展而來，有些做法也就沿襲過往。台灣、香港的電影文化可能也有受到一些日本的影響，現在也還是在變化當中。是不是也能分享一些您實際上的工作內容？

柯　電影《沉默》的道具是跟日本的道具師配合，我們負責製作有需求但已經無可租借的道具，日本的道具組比較偏向從日本租借來的保管與維護修復。至於各個國家的差異性，我認為這跟每部片子的美術組有很大的關係。台灣的美術不一定跟服裝造型組結合，但香港、中國的狀況大多是將美術與服裝造型組結合的編制，因此一些運用在身上的物件，如帽子、鞋子對於道具組來說就是模糊的地方。

而我自己來看道具這項工作，是以電影的需求、導演的需求以及我們自己的經驗去採購，在拍攝過程中的保管跟使用也是我們負責管理。不過台灣有可能把要製作的大型物件都歸在特殊道具這項類別，這跟一般的物件仍有複雜度的差別。不是所有道具師都會製作道具，所以我的工作就變成包含製作一部分的道具，另一部分則是發包給特殊道具師，或是我個人配合製作的廠商來製作需要的東西。

專訪　柯治旻

赤塚　道具其實是很複雜的，因為它有時候是跟演員的表演有關；有時候又是跟背景有關，所以前置作業與拍攝時，道具組有時候要跟美術溝通，有時又得跟導演組溝通，是一個要具備很多知識、很難的幕後角色。甚至連片中所吃的東西，也是屬於道具，你也必須了解實際吃的狀況。工作中有哪些環節，是你很重視的？

柯　我重視的面向跟我一開始做《賽德克‧巴萊》有關係，片子要呈現的是過往的年代的，剛好也是我起步的電影，因此從開始就很注重年代考究，往後無論是做時裝、現代的片子，也會注意背景的研究，會花比較多時間做這些前置的工作。

如何往前

赤塚　以道具師的角度來，你有沒有相當欣賞、讚嘆的電影呢？

柯　我會說是《沈默》這部片。因為自己有參與，又是跨國合作，雖然製作時是很混亂的狀態，但針對道具的部分，是特別用心考究製作，像是拓繪 [2]，還有戲中演員手作刻成的、非常小的十字架，是這一部電影有趣的地方。電影中描述了在禁教的時期是沒有十字架的，而當時信教的人還是希望在精神層面上要有這個東西，所以可能會在杯底或是裡面做個十字架，或是在武士刀的刻紋上加入十字架的符號，我自己覺得了解背後的脈絡，以及設計這樣的東西是很有趣的。

赤塚　如果可以選擇，想要嘗試去做哪一類的電影道具？

柯　近期做比較多現代的片子，其實我可能還是偏向於想要參與有點時代的電影，相對來說，會希望「因

「為我們的力量，而讓電影變得更為豐富。」以這樣的心情去工作。

對後輩的建議

赤塚 對於將要進入這個圈子的新人後輩，有什麼建議嗎？

柯 遠大的目標是重要的事，但是現實比目標更加重要！這其實很矛盾，我接了電影工作以來看到太多所謂的電影夢、導演夢，每個人當然都有權利設定目標、追求目標，不過入行後你才會了解自己的能力到哪裡，以及知道自己比較適合走哪個方向。我認為最好的建議是歡迎有興趣跟想法的人進入這個行業，但是我會希望這些年輕人花一年的時間去了解這個環境，過了一年之後就要訂立自己的目標，應該會是比較好的方式。

1 線板：為長條狀的木板，通常做為牆與天花板之間的收邊與裝飾設計。
2 拓繪：將紙覆於石頭，再用畫筆反覆摩擦繪出其紋理的繪製技術。

專訪 柯治旻

林雅玲

我們提供的是
最容易有
特寫的東西，
其實是相當重要的。

赤塚—赤塚佳仁，本書作者。

林—林雅玲，電影道具師，從《賽德克‧巴萊》進入道具製作的領域，參與過多部國片的美術製作團隊。

如何走上美術之路

専訪　林雅玲

赤塚　您在電影美術當中，通常是做什麼職位，負責什麼樣的工作呢？

林　我主要是道具師，道具師的工作主要就是準備一部片裡面所需要的任何道具。在台灣的道具和陳設有點類似，但道具師通常是針對戲用道具，除了戲用道具之外，有的時候也會依照需求製作特殊的道具。

赤塚　進入電影圈之前在做什麼呢？

林　我是從二〇〇六年進入拍片工作，在製片組待了兩年，導演組待了一年，主要是做電視的節目，二〇〇九年開始做電影《賽德克・巴萊》，算是我做的第一部片子。真正進入電影業界之前有做過一部電影的場記，以及在拍生態紀錄片的公司當企劃。

赤塚　大部分對影像有興趣的人都會進製片或導演組，最後的目標就是當導演，但是你卻轉做道具師，是為什麼呢？

林　會接《賽德克・巴萊》的道具組工作，是因為我在那之前做過一支泰雅族的紀錄片並擔任製片，那是一個博物館的案子，任何東西都要求證，必須非常逼真。當時我們的組非常小，美術只有一個人，那位美術忙著做衣服，在沒有人力的情況下，道具全都是我弄的。也為了要準備這些相關的道具，我做了很多的田野調查，讀了很多資料，便發現說其實我滿在行的，也很有興趣。

本來我其實不打算再拍片，正好《賽德克・巴萊》要開拍時，以前就認識的雄哥（翁瑞雄）在找人，

赤塚　我想說把《賽德克·巴萊》當成最後一個拍片工作，所以就去了。

林　《賽德克·巴萊》結束後，我其實先去了江山豪景公司做翻模的工作，然後再去當上班族，也做了一年多。回來做電影是因為上班太無聊了，不夠刺激。

赤塚　你後來又陸續做了許多國片，無論是商業或藝術片都有很厲害的作品。繼續做電影的原因是什麼？

赤塚　回到電影圈之後又從助理開始嗎？

林　做美術執行的工作，我在電影《KANO》裡做美術執行，實際上就是在美術組裡做道具，那部只有特殊道具是獨立的組別。

談談對工作的想法

赤塚　你的工作風格是什麼？有沒有什麼在製作過程中的堅持？

林　我的做法是以劇本為優先，道具一定要能夠輔助角色，呈現更多的人物性格，或者讓劇情更有張力。更重要的是除了劇本上寫出來的道具之外，其實還要準備更多可以幫助演員做戲的東西，這個細節是我覺得最重要的。

再來就是要考慮到拍攝的順暢度，以及如何讓道具融入到整個美術組的框架設定，不管是場景、陳設，甚至是服裝，其實都是有關聯的。

赤塚　你知道行定勳 (Yukisada Isao) 導演嗎？拍攝《在世界中心呼喊愛情》的導演。他的腳本家 (編劇) 是做道具的，叫做伊藤千尋 (Chihiro Ito)。

林　編劇同時也是道具師嗎？

赤塚　在台灣，我們普遍認為編劇聽起來還滿了不起的吧！她是日本相當有名氣的編劇，可是拍片的時候她去做道具。我曾訪問過她，好奇她為什麼要去做道具呢？她的回答是「寫腳本是一回事，不過因為電影的拍攝現場很有趣，又可以學到很多東西，所以這兩個工作我都不想放棄。不可能因為我的劇本大受關注，我就放棄做道具這件事情。」拍攝現場的確可以接觸到最多與個人專業不同的人、事、物。你之前有待過製片組和導演組的經驗，這有幫助你成為道具師嗎？

林　製片組的經驗是人脈上的幫助，在尋找道具、談道具的租借等等是比較容易的；而導演組的經驗是分析劇本，我可以預先想到這場戲會怎麼拍，鏡位大概會如何走，可能會有什麼樣的道具需求，甚至得考量鏡頭大小，比對道具的尺寸是否合適，這些經驗讓我可以事先就準備好，提案的時候也會相對順利些。

赤塚　作為道具師，你通常怎麼找助手？

林　在籌備拍攝的進程中，道具組通常是比較晚進去劇組裡，美術組之中已經有一些助手在那邊等著分配，大部分是比較沒有經驗的新人。一般來說，道具組通常是在美術組的下面，地位最低，大家不覺得做道具需要什麼特別的技能，而特殊道具就會發給專門做特殊道具的人去製作。

我的業界觀察

赤塚　從你入行到現在，電影美術整體而言是否越來越進步呢？你有觀察到什麼變化嗎？

專訪　林雅玲

林 首先是預算變多、編制變大。大家可以依據專業來分工，做更自己最擅長、最專精的事情。在《賽德克‧巴萊》前期是沒有這種分工的，當時比較偏向全部的人一起下去做這種作法。以前覺得沒辦法做的事情，現在只要能夠想像出畫面，畫出來就可以執行，這也是拜精細的分工所賜。

道具師一定要先讀劇本，又要在現場接觸演員，讓演員知道如何操作戲用道具，在美術組裡面也是最接近攝影機的人，沒經驗的人應該會認為是個困難的工作吧？

赤塚 這讓我想到幾個道具師的工作情景。一九八八年，雷利‧史考特導演的電影《黑雨》在日本拍攝，日本的道具師是佐佐木京二，他的代表作品就是《三島由紀夫：人間四幕》，是一位非常有經驗、大師級的人物。他的工作習慣是：拍片時，道具專車一定要離現場最近，不然他就不拍。其實是表示道具師在拍攝時是非常重要的，假設主角的手持道具沒有完成，那鏡頭也無法進行拍攝。這位道具師看似強勢，不過在拍片現場，他其實是導演最緊密的協助者，必須和導演做非常綿密的溝通，隨時提供道具的需求，當然也容易和導演有好交情。不過在台灣，離拍攝現場最近的車子可能是別的器材，也很少聽說哪個導演和哪個道具師交情很好。

林 幾支片下來，我看見的是——會有人想做特殊道具，因為能夠做一些特殊的東西很酷，但是很少人的志願是做一般戲用道具，這個概念在台灣還沒有很正確地被建立起來，我也想要改善這樣的狀況。

赤塚 道具師 首先是預算變多、編制變大。

林 還有一例是中國的道具師，也是超級前輩，許多香港動作電影裡的刀槍兵械就是出自他手。在劇組當中，連合作的導演、製片都相當尊敬他，叫他龍哥（李坤龍）。其實我也希望在這個業界當中，每一個懂特殊技術、有專業能力的工作人員都能得到應有的敬重，也更以自己的工作為傲。

對後輩的建議

專訪　林雅玲

赤塚　平常看電影時，是否會注意到片中的美術道具？是否有欣賞的片子呢？

林　的確大部分都在看片中的道具，做得不錯的片子相當多，反而對於做不好的比較有印象（笑）。整體來看台灣的美術不斷在成長，甚至有些驚豔的設計，大部分給我的感覺都是正向的。

赤塚　對於電影美術的新血，有沒有什麼建議或提點？

林　道具製作這一行，我們提供的是最容易有特寫的東西，其實是相當重要的，必須要更加細膩地對待，當然也會遇到很多有趣的情形。在過去，道具師在台灣的評價不是那麼高，大部分進美術組的新血都會想要去做美術設計，道具的發想與設計空間是相對小的。不過隨著專業分工越來越普遍，我認為業界現在有更在意道具了。

219

王同韻

不要有太多
不切實際的幻想。

赤塚——赤塚佳仁，本書作者。

王——王同韻，電影執行美術。曾以短片《裙子》獲得金穗優良學生作品首獎。

赤塚　您現在於電影美術當中，主要的職位是什麼？

王　主要都做協調，以及執行美術。

如何走上美術之路

赤塚　是從《賽德克‧巴萊》的時候進入這個行業嗎？在這之前是做什麼的呢？

王　畢業之後是先去拍電視，除了美術之外，也做過場記，大概做了一年。

赤塚　你是讀相關科系的嗎？進入這一行的時候，有向哪些前輩學習請教呢？

王　是，學生時期就跟小戴老師（戴德偉），實習的時候也是如此，畢業之後就直接去幫他。他的宗旨就是真善美，是比較寫實的風格。從日常風景中，取好看的東西去執行。

談談對工作的想法

赤塚　從電視劇到電影，您認為這中間的差異是什麼？

王　《賽德克‧巴萊》畢竟是很大的電影，編製比較龐雜。編製多、人多，分工就變細，所以要處理的事情就變得比較專門。一般的編制下就是什麼都要做。

赤塚　經過這麼多不同的環境轉換，你認為你工作時的堅持、風格，還有做事方法是什麼？

專訪　王同韻

221

王　我的職位算是輔助的角色，希望可以在預算內，盡量達到美術或是設計師們想要的效果。

赤塚　這個職位的確需要取得很多平衡，那麼工作的樂趣在哪裡？

王　這還真難回答，我想應該是佈景完成的成就感吧！

赤塚　你自己是否有特別想要做的題材，或者是像哪部片一樣的電影呢？

王　末日片，像是以殭屍為主體的那種；或是世界末日來臨，城市裡只剩下一個人的災難片，我覺得那會是很好玩、充滿想像的。

赤塚　有沒有欣賞哪一部電影的美術設計？

王　侯孝賢《最好的時光》，也許是畫面讓人比較有印象。不過最後的成果除了美術之外，燈光跟攝影也要好，才會讓美術作品在片中呈現比較好看。

我的業界觀察

赤塚　每部片都有執行美術這個角色嗎？這個職位的人才在業界有增加嗎？

王　通常美術執行是在置景組。隨著片子的編制越大，比如增設了陳設組、道具組，也會有所謂的陳設執行、道具執行。若是小型的編制的話，幾乎就都是美術執行。

赤塚　台灣的電影美術持續在變化中，包含國片的起飛，電影業從黑暗期走出來，變景氣了。近年還有很多的跨國合作、合拍片的機會。美術人員在這之中有感受到什麼變化嗎？對於業界環境有什麼看法？

222

王　我剛入行的時候就是國片起飛的時期，因此更早之前的情況只是聽說。對我而言，美術還沒有完整的形成具體的體制、制度，大家對這個行業會有一些模糊的想像。相對的，以前也許幾個人力就可以做出的佈景，現在也因為看得多了，所以會追求更精細的呈現，運用更多的技術。

赤塚　這些轉變反映的是業界的技術層面還是有提升，當然也就讓跨國合作的型態更為發達。過往的國際合作，台灣的美術人員可能比較像是工匠的型態，負責執行國外設計的東西。但近年來，其實幾乎已經獨當一面，有更具水準的能力擔任起整個美術組了。

對後輩的建議

赤塚　最後，對於接下來的美術後輩，有沒有什麼建議？

王　不要有太多不切實際的幻想。如果真的進來了，就給自己多一點時間看清楚這個環境以及學習的東西。

前田南海子
Namiko Maeda

對方就是
在某個時間點
需要那張圖，
如果遲交
就沒意義了。

赤塚—赤塚佳仁，本書作者。

前田—前田南海子，畢業於日本多摩美術大學，主修油畫與裝置藝術。曾受日本首席美術指導種田陽平指導，目前以台灣為據點，從事國內外電影美術工作，專職概念設計、氛圍圖與分鏡圖繪製。代表作品包含《賽德克‧巴萊》、《痞子英雄二部曲：黎明再起》、《52Hz, I love you》等。

赤塚：前田小姐是一位概念設計師（Concept Artist），目前主要在台灣工作。所謂的概念設計師在電影美術當中，要做的工作內容究竟是什麼呢？

前田：導演或是美術總監，他們在腦子裡有一些粗略的想法或概念，當他們把想法說出來之後，必須轉換成可以看見、具體化的樣子，我的工作就是在這個轉換過程中幫助他們。

如何走上美術之路

赤塚：之前是做廣告以及平面設計的工作，在公司裡也算是相當穩定，為什麼會想要轉做電影美術呢？這可是一條不歸路耶！

前田：其實我從小就想做跟電影有關的工作，後來唸了專門學美術的學校，專心畫畫，總之就是想要往藝術、美術的方向前進。小時候雖然對電影業有嚮往，但在學的時候也沒想那麼多。直到大學、研究所畢業之後，找到一個畫分鏡圖的工作，當時覺得這個工作應該跟電影很接近，而且又可以畫圖，所以我就畫了一陣子廣告分鏡圖。這份工作薪水還不錯，又很安定，我當時參與了許多日本的廣告，也當上了幹部，就這樣過了幾年。直到有一天，有個集結了幾位日本電影美術總監的演講會，我去參加了。當時還帶著自己的作品集給各位美術總監看，接著赤塚先生就來找我了（笑），我便進入電影業界。

赤塚：進入了電影的世界後有什麼感觸嗎？是跟你理想中的一樣，還是有所不同？會不會覺得「哼，根本就不好玩嘛！」

前田　比我想像的還要有趣多了。電影吸引我的地方是──它是分工合作完成的，而且會一直不斷的產生變化。很多自己想不到的點子會在合作的過程中一直被丟出來。

赤塚　你的工作風格是怎樣的呢？比如說我就是事前要做很多嚴謹的調查和資料蒐集。

前田　也許是因為之前做過廣告分鏡師的工作，所以我一定會在對方要求的時間內交稿（笑）。對方就是在某個時間點需要那張圖，如果遲交就沒意義了。所以我會配合指定的時間做管理分配，再思考怎麼去畫，總之一定要守時，這也已經成為我的習慣了。

還有一點是我每次都會給出兩份圖稿，一份是完全按照對方的條件繪製，另一份則是自己像比稿一樣提案給對方，都會分配好時間一起畫出來。

在導演與美術總監之間

赤塚　你其實同時兼具兩種身分，身為概念設計師以及氛圍圖繪製師，這兩種工作有什麼不同呢？

前田　概念設計師要做的事比較接近設計的工作，要設計出貼近主題的東西。氣氛圖師主要工作就是畫圖，把想法畫出來，讓大家透過圖像去理解電影的背景時空。

赤塚　一般來說，概念設計師通常和導演比較緊密，可以直接和導演溝通，問出他腦袋裡所想像的世界，然後畫成圖像；而氛圍圖繪製師則是在美術總監身邊，算是美術組的一員。是不是這樣的區別，你怎麼認為呢？

前田　其實不大一定，概念設計師有的時候會跟美術總監一起向導演提案，有的時候是直接跟導演溝通。

赤塚：在好萊塢籌備片子，通常在美術總監人選決定之前，就已經有概念設計師了。和導演討論過想法後，才決定美術組的人選。概念設計師可以說是最早進組的美術組的人。在導演和美術總監之間，你是如何與這兩個職位的人一起工作呢？

前田：主要會聽聽導演的想法，希望在具象化的過程中幫上導演的忙。該怎麼說呢？好像是導演的諮詢師（笑）。跟著美術總監的時候，我認為是需要設計比較多細部的部分。

赤塚：不過，無論台灣還是日本，大部分的人還是會認為畫圖就是美術組的工作，一個專門畫圖的職位的概念還是比較少，「那要美術組幹嘛？」或許會是大家對這職位的反應。究竟在美術組裡畫圖，跟概念設計師或繪製氛圍圖圖差別在哪裡呢？

前田：我認為美術組畫的圖大多都是為了說明而畫，必須清楚、明確；概念設計師畫的圖包含了那部電影的溫度和空氣，要畫出那部電影的氛圍，觸感和動態等等。畫出這些無形的東西，傳達給看圖的人，才是概念設計師吧！但我到目前為止，還是有成功的時候和不太順利的時候，我認為自己還沒有完全做好這項工作。

赤塚：當導演有他的想法，美術總監有他的想像，你也有自己的認知理解，身為一個專業的設計師通常要如何整合呢？

前田：美術組用來說明場景的圖通常也要表現整個物體的立體面，有時候會用廣角、或是攝影機比較難呈現的角度去呈現，我會尊重這個部分。然後也要端看導演究竟想要表現出怎樣的感覺，是要有緊張感？還是想看起來很美？我再根據需求做構造上的提案。

專訪 前田南海子

台日兩地的工作差異

赤塚 　來到台灣之後，應該有感覺到氛圍圖繪製師在電影製作上是被需要的，實際上這個職位也越來越被重視。和台灣的導演合作有什麼特別的感受嗎？

前田 　在日本時多半沒有機會可以跟導演進行直接的討論，所以在做台灣，甚至是香港和中國電影的時候，直接和導演對話這點真的很有意思。台灣導演會說「這很有意思！」、「很不錯！」、「真漂亮！」這類的，並從這些方面開始進入緊密的討論；而日本導演大部分都從技術層面開始考量，似乎比較有距離感吧！

赤塚 　日本電影幾乎不曾有氛圍圖繪製師，概念設計師也是不存在的。但是台灣和中國的電影實際上卻有這些職位。

前田 　我認為這是很有意思的現象。比較是「方便的東西就用啊！」台灣導演針對這項工作不會有先入為主的想法，很快也就接受了。想要說服別人的時候，看著圖來解釋還是比較有效率。

赤塚 　你跟台灣和日本的美術總監都合作過，美術總監們有哪

《樓下的房客》前導片氛圍圖（前田南海子　繪製／安邁進國際影業股份有限公司 提供）

前田

些特殊習慣嗎？像是日本的美術總監很重視細節，注重真實感、生活感，相較起來台灣的美術總監比較重視氛圍、或是希望可以呈現自己腦內的想像之類的。有這一類的區別嗎？

前田

我想應該是每個人都不一樣吧。重視細節的人從構圖到攝影機的角度都很在意，像美清姐（黃美清），每一件小道具都很講究、很要求，繪製之前一定會先一起討論清楚，才著手進行繪製的工作。

另外提到真實感的部分，雖然我也沒有非常深入了解，但從一起工作的經驗，還有從作品來看，也許年輕的創作者真的比較不執著於追求真實性，比較多是去玩、去嘗試，做自己想做的東西吧！

赤塚

不侷限於美術總監，你也參與了一些跨國的合作案，接觸到來自各地的電影工作者，有什麼感受或是想法嗎？

前田

最近的合作案常碰到CG組請韓國人，動作組請香港人，台灣人自己通常是攝影組或是美術組，日本人則會參與美術組的工作。我跟台灣人一起工作後深深感到他們比較容易聽取他人的意見，也比較容易形成良好的師徒關係，在日本，師徒關係通常都比較緊張。

另外，台灣人不會想靠上面的人，多半希望自由發揮，也很有野心，又比日本人更能隨機應變，我想會有越來越多台灣美術進入中國電影的製作。要加入中國的電影團隊對日本人來說並不太容易，雖然還是要看人，但是從台灣進入中國電影製作，我想應該是有機會，也有能夠發揮的空間。

給後輩的建議

赤塚 以概念設計師和氛圍圖繪製師來說，你有特別欣賞或是推薦給美術職人的片子嗎？我自己認為是比較具未來感，或是奇幻的電影，像是《普羅米修斯》、《魔戒》和《哈利波特》，如果沒有氛圍圖，應該很難拍出來吧！

前田 我想到的是一部動畫，叫做《功夫熊貓》。這部片推出後，也出版了一本氛圍圖的書。構圖跟配色都畫得很徹底，角色的設計也都不需要另外說明，每一個概念設計都是一幅完整的畫，最後也都忠實的呈現在動畫作品上，很值得兩者搭配欣賞或是研究。

赤塚 對於之後要進這一行的年輕人，無論是日本人還是台灣人，有什麼建議嗎？

前田 日本人通常可以帶著「日本人」的特性到別的國家去，無論態度還是作風，這樣是最好的。台灣人想去其他國家也行，我認為台灣人隨和、適應力強的特性是很適合到國外發展的。

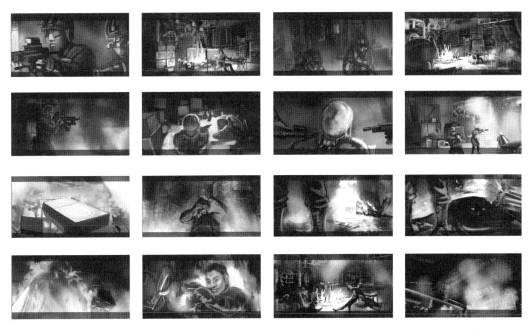

《痞子英雄二部曲：黎明再起》氛圍圖（前田南海子 繪製／普拉嘉國際意像影藝股份有限公司 提供）

徐立庭

在氛圍圖當中
可以看到很多
創作者的設計、成果、
作品、結晶在裡面。

赤塚—赤塚佳仁，本書作者。

徐—徐立庭，專職漫畫家及電影氛圍圖、分鏡繪圖師。曾替《六弄咖啡館》、《紅衣小女孩》繪製分鏡圖，亦擔任《痞子英雄二部曲：黎明再起》、《我的少女時代》、《樓下的房客》、《52Hz, I love you》、《西遊‧伏妖篇》等片的氛圍圖繪製師。

如何走上美術之路

專訪　徐立庭

赤塚　進入電影業之前，做了哪些工作呢？

徐　進入電影業之前是跟漫畫編劇合作畫漫畫，看著劇本畫出那些畫面，其實和電影繪圖師的工作滿相近的，也是看著劇本去尋景，然後再跟編劇一起討論。也有接一些遊戲類的工作，畫背景和一些人物。

赤塚　當時對於工作或是職業選擇，有什麼想法？

徐　我算是從小是看著別人玩電玩長大，身邊的哥哥、表哥們很愛玩有精美畫面的、日本的電玩遊戲，我則是很喜歡去學畫那些圖，甚至也想過若有機會可以去電玩公司工作。可是遊戲其實有某種侷限，像是風格，或是所涉略的主題是比較是鎖定在次文化族群，可能要符合他們喜歡的人物外型或是造型，那種風格並不是我最想要去畫的。

赤塚　那麼，讓你想要做電影的原因是什麼呢？

徐　我本來就很喜歡故事，大學的時候讀了美術系，跟學校裡的電影系其實很近，就有機會接觸到跟電影有關的東西，便越來越有興趣。另外因為我本身喜歡畫人物，也喜歡角色、有劇情的東西，我認為電影可以讓我好好地發揮、享受、體驗我所喜愛的事情。

之所以選擇電影而不是遊戲，是因為電影最後是會被實現的，即便短暫，但那些人物、場景或是世界卻曾真實存在過，遊戲或動畫終究只是虛擬的東西。不過我雖然選擇了電影，但是其實遊戲界還是有非常多厲害的作品，日本的遊戲對我有很大的影響和啟發。

赤塚　做電影相關工作有什麼樂趣呢？痛苦的地方又在哪裡？

徐　樂趣是因為符合個人興趣。從小就喜歡畫，現在依然可以繼續畫圖，對我來說是很棒的一件事情。

痛苦的地方當然也沒少，畢竟電影這行不像一般的上班族有正常的上下班時間，也沒有週休二日、國定假日、颱風假這些固定或額外可以休息的日子，忙碌的時候就是要花費大量的時間跟心力在上面。

也並不是做完自己的工作就好，電影他是一整個團隊，必須考量到其他工作人員他們需要的東西，以及他們的時間，很多時候必須要等待、忍耐，努力地撐下去。

還有需要學習的一點是溝通，像我的工作是繪圖，需要跟場景師、陳設師、道具組，甚至是藝術總監或副導演進行各種討論，因為在搭景、拍攝上都會有很多合理性跟實際層面的考量，必須要真的能夠運行，因此不能夠自己畫開心就好，需要考慮到更多因素。

溝通非常花時間，過程也有好有壞。但在溝通過程中其實就能夠學到很多東西，也會更清楚在不同崗位的人，他們的需要是什麼。只是反覆的溝通、討論、修改，這還是讓人覺得疲憊的循環。

談談工作經驗

赤塚　這個是你的工作的模式和態度嗎？工作方法是向誰學習？如何學習的呢？

徐　應該算是工作上的前輩指導吧，然後還有每次每次參與不同的電影，然後自己慢慢學會這樣的工作方法。一開始會想要照著自己想法去繪製，我認為這樣好看，我就這樣畫。可是如此下來的結果就是實際上根本沒辦法做出來，或者是沒有這種東西，甚至是我的空間概念根本就是錯誤的，造成置景組的麻煩與困擾，因此需要更有邏輯性的思考。

如果場景空間是已經有確定的、設計好的物件，呈現的角度、高度都已經固定的情形，在氛圍圖的態度上就要更嚴謹，有些設計師會很要求細節，突出三十公分、凹入二十公分得是非常精準的比例，不能夠隨便你運用感覺去繪製，像是《痞子英雄二部曲：黎明再起》的設計就是非常要求的，與美清姊（黃美清）工作室的設計師合作時，也是比較講究這些的。

另外則是電影的最初期，開始籌備、發想的階段，這時候的氛圍圖就不是用這種精準的方式進行，比較需要呈現出整體氣氛，或是漂亮的畫面，讓大家感到感覺對了。

赤塚　概念設計時要繪製的圖跟具體設計的圖的確需求不同，各個美術總監的要求也不大一樣，這些工作方法上的差異有帶給你什麼影響嗎？

徐　我個人認為不管是哪一個階段的繪圖都是有它的好處，當碰到比較要求細節的設計師，其實就能夠學到一些建築的基礎概念，避免下一次在同樣的地方出錯。算是接過越多案子，慢慢累積扎實的繪圖經驗吧！

赤塚　那麼，在工作上，有什麼個人的風格或是堅持嗎？

徐　在電影美術當中作為一位構圖師的話，其實並不是要過度地展現自己的風格，我比較像是一個輔助的角色，將每個設計者做出來的東西集大成──我必須要把他們負責的物件集合起來，放在我要繪製的畫面裡。雖然那張氛圍圖是我畫的，但事實上在氛圍圖當中可以看到很多創作者的設計、成果、作品、結晶在裡面。

我自己認為我的繪圖風格是相對細膩的，可能從早期畫漫畫的時候養成的影響，我喜歡把細節描繪得很清楚，因此在畫圖的時候也會有些潔癖，可能是畫面上的某些東西會被前景的物件擋住，我

專訪　徐立庭

235

就偏要把那整個物件後面的背景也畫清楚。使用繪圖工具的時候，我喜歡將物件分圖層置放，在圖層的設定下，我才可以去做非常細膩的光線、光感的處理，像是決定讓哪些物件被凸顯？或是暗淡下去？不過也因為這樣，其實我的繪圖速度上跟其他的氛圍圖師或是概念設計師相比，是要花比較多時間的，可是我會在這些地方特別堅持，也會很在意某些顏色或者是很細微的一些效果。當然我也會很想學習其他的繪圖師，尤其是國外的設計師常見的繪圖方法。他們可以很粗略地、用幾筆大筆觸就把一張圖畫得非常有氣氛。我習慣的畫法很難朝那個方向走，每次畫到最後都會變成比較細膩的處理局部，這可能就是我的風格吧！

徐　過去的氛圍圖，比較像是給大家一個視覺上的想像空間，可能只是個簡單的素描，讓美術在製作時能發想更多可能性。現在很多氛圍圖都畫得相當細緻，自由發想的程度相對弱了一些，製作時可能就會按照氛圍圖，做出一開始繪製的東西，你自己怎麼看呢？

赤塚　應該也是一體兩面吧！一方面是當大家看到場景完成後的成品跟畫面一樣，某種程度上會很開心，認為合力做出了近乎完美的作品。另一方面是在繪製的過程中，我會有對劇本、情節的想像，也會跟陳設師討論，更精益求精地畫到很完整。然而這可能跟現場拍攝時是有出入的，我想這方面可能也會造成現場執行人員的困擾。

美術風格的養成

赤塚　你有沒有欣賞哪部片子的美術風格呢？

徐　我現在很喜歡的是單純一點、主題明確的電影，此刻我腦海裡浮現的是《地心引力》（Gravity），這部

片子會那麼吸引我，一部分是因為它的劇情發展是相當單純的，畫面非常漂亮，配樂也完整了整部片子的調性；一方面是因為自己也在畫分鏡，又曾畫過漫畫，因此對整個畫面的運行感到非常驚艷，很好奇他們怎麼想出來的？又如何用3D的方式呈現。

徐　就是科幻片了，雖然自己沒有太多科技或天文相關的知識背景，但還是非常想參與看看。

赤塚　有沒有自己嚮往的電影，或是之後或想要嘗試挑戰的類型呢？

對後輩的建議

赤塚　全台灣的繪圖師可能一隻手數得出來，這個工作是不是很難以入門？

徐　我自己認為會畫圖的人其實很多，但那些人可能沒有管道進電影圈，或者像我認識的一些朋友，他們可能都在遊戲界。他們的繪圖功力很強，只是他們選擇了遊戲，當然也有人是從遊戲界轉到電影界。

赤塚　對於想要進入電影業的新血，你有什麼建議嗎？

徐　相信現在還在電影圈的人都是因為對電影的熱情，真的是喜歡這個工作，所以才會去做。我之所以在此也是因為我對這份工作有熱情，就算很累，可還是會繼續做下去。做一部電影的過程一定會辛苦，可是看到成果的時候，是真的會很感動，那是大家一起完成的作品。

想要進入這一行工作要有興趣，其實繪圖師的工作絕非一成不變，你可以接觸到很多類型的案子，會有來自不同領域的收穫，同時也能開拓眼界。每部電影都會是一個新的挑戰，都必須要學習未知的事物。我覺得這是這份工作有趣的地方，它不會讓你覺得枯燥乏味。

專訪　徐立庭

呂奇駿

我所繪製的圖畫
就代表我，
所以我要讓這張畫
在這個團隊裡面
做到最好。

赤塚—赤塚佳仁，本書作者。

呂—呂奇駿，電影氣氛圖與分
鏡繪圖師，曾參與《大尾鱸
鰻》、《痞子英雄二部曲：黎
明再起》、《左耳》、《西遊·
伏妖篇》等片的氛圍圖繪
製。

赤塚　你在電影裡頭的主要是負責繪製分鏡圖與氛圍圖，這個職位又稱為分鏡師或是氛圍圖繪製師，可以大致介紹一下你的工作內容大概是什麼嗎？

呂　氛圍圖繪製師的主要工作內容是把導演或藝術總監所想的畫面、設計等想法，利用畫圖或是合成的方式繪製成一張視覺導向的圖面表現，讓劇組能夠預覽這一部電影初步的世界觀或整體上的風格。

而分鏡師的工作內容，則是和導演或是攝影師溝通，依據劇本以及陳設等內容，把劇情依照每一個鏡頭設計，一格一格繪製出劇本在畫面上的表現，有點像漫畫的手法，把劇情轉為圖面上的呈現，讓導演與攝影師在拍攝前能夠更清楚拍攝的內容。

如何走上美術之路

赤塚　是在什麼樣的契機之下，進入了這個行業？

呂　對電影一直很有興趣。我本身是念工業設計，畢業後原本是做遊戲的。因為很想出國工作，所以我常去國外的討論網站留言和放作品，有一次，一位在美國的華裔導演，洪昇揚先生問我說有沒有興趣合做看看，我們先以接案的方式合作了一段時間，後來在洪昇揚導演和黃燊雋的邀約下，我就去美國跟他們一起工作了一段時間，算是我開始接觸電影產業的第一步，現在回想起來還是很感謝他們給了我這樣的機會。

赤塚　為什麼當時沒有繼續留在美國呢？

呂　當時覺得台灣也有機會吧！因為有人介紹，那個時間點才會先回來，後來在台灣 SONY 配合的公司下

做遊戲。不過幾乎同一個時間開始接觸到台灣電影。我考慮了好一陣子──要繼續做遊戲，還是電影？

赤塚　以台灣來說，電影工作在傳統上是偏向師徒制，有沒有帶領你的師傅呢？

呂　以我的過程而言，畫圖的方面是自己摸索比較多，若真的要說的話，就是小時候教我畫圖的老師吧！但若是電影圈的話，一開始接觸電影的契機是洪昇揚導演、黃粲雋製片和楊宗穎先生（美術指導），見面後他帶我進入了台灣電影圈。而讓我開始正式的進入電影工作領域的，我想就是赤塚先生吧！

談談的工作經驗

赤塚　你做的第一部片子是什麼？工作的方式又是如何呢？

呂　《Mr. Monster》，那是一部在美國的臺裔導演、洪昇揚所拍的短片，是獨立製片。

赤塚　似乎是風格相當強烈的片子，給予觀看者一種很重、很深的感受。獨立製片的工作方式又是如何運作的呢？

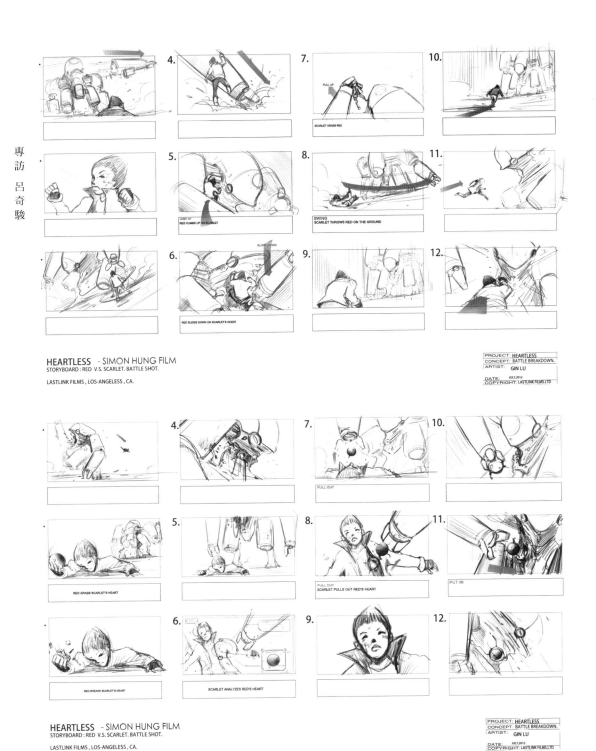

HEARTLESS - SIMON HUNG FILM
STORYBOARD : RED V.S. SCARLET. BATTLE SHOT.

LASTLINK FILMS , LOS-ANGELESS , CA.

PROJECT : HEARTLESS
CONCEPT : BATTLE BREAKDOWN.
ARTIST : GIN LU
DATE : JULY,2012
COPYRIGHT : LASTLINK FILMS.LTD

HEARTLESS - SIMON HUNG FILM
STORYBOARD : RED V.S. SCARLET. BATTLE SHOT.

LASTLINK FILMS , LOS-ANGELESS , CA.

PROJECT: HEARTLESS
CONCEPT: BATTLE BREAKDOWN.
ARTIST: GIN LU
DATE: JULY,2012
COPYRIGHT: LASTLINK FILMS.LTD

短片《Heartless》分鏡圖（呂奇駿 繪製／提供）

呂　我在這部片子當中比較像是概念設計。當時的工作職位也沒有很清楚的定位，我主要是以根據導演的想法，把這些想法具體地畫出來。通常是他講完他的想法，我幾乎就能馬上畫出一張概念圖，然後我們再討論、修改。

赤塚　工作上還有接觸過哪一類的電影嗎？

呂　主要以接案子為主，偶爾也有接受朋友請託，類型算是滿廣泛的。有畫過比較文藝、清新的片子，像是《我的少女時代》其中一、兩個場景，以及另一部中國的劇情片《左耳》。也有做過偏向科幻、動作類型的電影，比如《痞子英雄二部曲：黎明再起》。

赤塚　有些是你自己想要去畫的東西，有些是人別人的想法，然後請你把它畫出來，這是兩件不同的事情。面對這兩種情形，你通常會比較注意什麼？或是有什麼想法？

呂　我認為應該是先將定位清楚，這是屬於個人工作？還是團隊工作？如果是團隊工作，就得想辦法滿足整個團隊的需求。至於如何在團隊中扮演好我的角色？我所繪製的圖畫就代表我，所以我要讓這張畫在這個團隊裡面做到最好。當這是人家叫我畫的時候，我會很清楚地認知到──這是一個團隊的作品，不是我個人的作品。

赤塚　假設你畫的已經是自己相當滿意的作品，給美術總監或導演看卻被嚴厲地批評，你會怎麼處理這樣的狀況呢？

呂　可能我也工作滿久了，所以認為這也是正常的事情。我就是得要把心情調整好，理性去面對，並且再做好下一張的準備。

赤塚　被打槍的時候心裡的確還是會受傷一下，很痛苦。但以我的身份來說，我覺得不行的東西還是要說出來，這樣才是對的。

李　薇

印在A3紙張大小的
設計圖，
最後成為
一比一的立體成品
呈現在你眼前。

赤塚──赤塚佳仁，本書作者。

李──李薇，專職場景設計師，參
與過電影《KANO》、《痞子
英雄二部曲：黎明再起》、
《西遊‧伏妖篇》。

赤塚：作為電影美術當中的場景設計師，您主要的工作內容是什麼呢？

李：製作前期必須先看過劇本，就劇本當中的各個場景找參考照片，再跟美術指導或是藝術總監確立設計的方向。

以建築物來說，我們習慣從平面圖開始著手，完成平面圖架構，再把建物 3D 化，以及確認各式大大小小的細節。場景大致訂定了之後，我們會跟導演再次討論，像是這個建物應該是什麼樣的氛圍，在質感上應該做哪些設定。直到整個場景的設計完成，我們會畫施工圖，再將施工圖發包給廠商，同時我們也要進行監工的工作。

如何走上美術之路

赤塚：你是如何進入電影業界的呢？原本就是相關科系嗎？

李：我是學舞台劇的，剛畢業的時候是當學長姊舞台設計的助理，大概做了半年到一年。之後就接到《KANO》這支片。

赤塚：決定要接這支片子的原因是什麼呢？

李：很單純地有興趣吧！平常看很多電影，會很想知道電影的場景是怎麼被搭建出來的，對於整個設計過程相當好奇，加上大學是學舞台劇，都是在劇場裡面工作，所以認為這是一個很好的機會。

赤塚：沒有想過要以舞台設計為職嗎？

專訪 李 薇

《KANO》嘉義市街設計圖。（李薇 繪製／果子電影有限公司 提供）

李　學校的學長姐可能出國進修，或是接舞台劇，當然也有轉向電影界的人。因為我有兩個學姊都有參與《少年 Pi 的奇幻漂流》電影拍攝工作，聽到他們描述的的工作內容非常有趣，便想要試試看。之後自己參與到電影工作也算是樂在其中，可能因為電影的規模比舞台設計大，我覺得很有成就感。

赤塚　是這樣啊！我本來猜測台灣的舞台劇和歐美、日本相比，或許沒有那麼蓬勃的發展，可能工作機會相對的也比較少，很多人是為了生活，沒有辦法才……。

李　也是啦，這也是一個原因。

赤塚　不過電影圈相當辛苦，薪水也不是非常優渥，進入電影這一行有什麼心理準備嗎？

李　其實本來念戲劇系、做舞台劇就會是很辛苦的事情，已經有心理準備了，所以對我來說電影並沒有比較苦，也做四、五年了。

赤塚　做電影的人很多也是邊做邊學，負責教導你的前輩是誰呢？或是你有沒有受到那些人的影響或啟發？

李　第一位當然是 Lily（廖惠麗），她找我做《KANO》，在製

246

《KANO》嘉義街景照。（李薇 提供）

圖方面是她審閱我的製圖能力。而監工、整個場景的設計過程，我也是追隨她的腳步，從她身上學習到很多工作的技巧。

第二位讓我印象深刻的就是《痞子英雄二部曲：黎明再起》的時候跟到赤塚先生。做第一部片的時候其實我不太確定「美術指導」這個職位是負責什麼事情。不過做《痞子英雄二部曲：黎明再起》的時候，其中一棟主大樓的設計有預算壓力，必須要跟製作方會談，赤塚先生身為美術指導，都會捍衛美術組的設計與權益，我算是有受到這方面啟發。

再來就是《西遊‧伏妖篇》的攝影指導輝哥（蔡崇輝），他會照顧到每個組別。有時候可能拍攝上有些困難，大家會習慣交給後製處理，但他會意識到如果都給後製處理可能會造成預算增加的問題，如果實際上沒有太困難，他就會再居中協調，拍片的確是一大群人要互相合作，對我來說是很正向的影響。

赤塚 學校畢竟是在一個安全的環境下工作，真正的工作一定會有預算、人事等各方面的壓力。

李 實際拍片的經驗跟在學校學習、訓練，有什麼不同呢？

談談對工作的想法

赤塚 漸漸地有了一些工作經驗，以你自己而言，是以什麼樣的心態或原則在工作呢？或是有沒有什麼樣的堅持？

李 其實我們的角色就像一台機器裡面的小螺絲釘，絕大多數的人看電影時並不會特別注意到美術，甚至是場景設計，但若沒有這些工作人員，電影也很難拍成，因此，我是以一個堅守自己崗位的心態去工作的。

赤塚 那身為一個小螺絲釘，在工作中讓你感到開心的是什麼？

李 開心之處就是印在 A3 紙張大小的設計圖，最後成為一比一的立體成品呈現在你眼前，那就是我最大的成就感。

如何往前

赤塚 有沒有欣賞哪部電影的美術？

李 韓國金基德導演的《春去春又來》，裡面有個場景是湖中的寺廟，我看到那個場景便萌生「哪裡找來的？」的想法。當時才念大學，不曾意識到美術設計這件事，所以會覺得說世界上竟然有這種地方！但我後來看到相關的訪問，才知道原來那座廟是搭建的，但因為是非常考究的作法，便深深佩服。厲害的美術就是讓人產生「啊，原來世界上有這種地方！」的想法。

248

赤塚　未來想做到什麼樣類型的電影呢？

李　像是《花神咖啡館》（Cafe De Flore），或是《運轉手之戀》這樣的國片。想做到每次轉臺看到都會再看一次，講社會中小人物所發生的悲歡離合，看了會很感動的電影，我就心滿意足。其實只要是好故事，任何類型的片子都可以。

赤塚　不會特別想要跟某一個大師級的導演合作嗎？

李　有機會的話，當然會想要合作。但我最期待的還是被電影的故事打動，希望看到劇本的時候就覺得好有趣，想要營造它的場景、氛圍這樣。

對後輩的建議

赤塚　未來一定會有新血加入電影美術這一行，有沒有什麼建議？

李　如果是赤塚先生的話，會想要說什麼呢？我想這樣也許可以帶出我的想法。

赤塚　如果是我來回答的話，很簡單，因為這一行並不需要考證照，你只要肯做就可以進來，想做的話，就先來做做看吧！

李　那我補充一點，身體健康還是要保重（笑）。

赤塚　你不是第一個這麼說的人，這的確非常重要（笑）。

謝友容

希望可以在
確立的走向當中，
加入更多細節
和想法。

赤塚——赤塚佳仁，本書作者。

謝——謝友容，電影場景設計師。
曾參與《痞子英雄二部曲：
黎明再起》、《樓下的房客》
前導片、《西遊‧伏妖篇》
等電影的場景設計工作。

如何走上美術之路

專訪　謝友容

赤塚　在進入電影圈之前，你是從事什麼樣的工作呢？

謝　我大學是唸戲劇系，主修舞台設計，畢業之後的第一個工作就是《痞子英雄二部曲：黎明再起》。

赤塚　咦？不會想要當專職的舞台美術設計師嗎？

謝　因為剛好有機會做電影，做了以後也滿有興趣的。劇場比較沒有辦法像電影一樣搭這麼大的場景，不過有劇場背景算是讓我打下一個好的基礎。

赤塚　對你來說，進入電影業有沒有師承的對象？是誰教導你的呢？

謝　應該就是《痞子英雄二部曲：黎明再起》的美術指導 Lily（廖惠麗），因為一開始是她找我做這個案子，一路帶我，教我做這個領域的事情。

赤塚　那麼，在工作上有沒有受到誰的啟發或影響呢？

謝　那就是赤塚先生了吧！同樣的劇本或是同樣的概念可以有很多詮釋和表現的方法，而赤塚先生常常會提出和劇本或是導演原先設定不同的想法，並且說服大家，這方面的能力讓我很佩服。

另外則是在北京合作過的陳設師（鍾劍偉），做工非常精細，對於細節也非常要求，場景就是他的作品，這樣的態度讓我印象很深刻。

赤塚　話說，場景設計這項工作需要跟很多人接觸，包含執行組、陳設組、道具組，必須和木工師傅、質感師等人溝通。甚至有些資深的工頭、師傅會把你的設計圖丟回來，嚷嚷「這樣的圖我沒辦法做」，多

半是因為他們也有自己的專業判斷，轉念來看也是一種鞭策吧！

談談對工作的想法

赤塚　做電影有時候真的很辛苦，一直被否決、打回票，其實我的內心都能感同身受。那麼，做電影對你來說，有什麼開心之處嗎？

謝　因為每個案子都不一樣，會不斷接觸到新的領域，一直要學新的知識。像是之前拍過一支跟太空有關的片子，那是我自己之前比較沒接觸到的類型，但也因為那支片找了很多參考，就有覺得自己有學到更多東西。其實每次設計場景就是在創造一個新的、可以說故事的空間，我覺得這就是很有趣的地方，因為每個空間都是很特別的、獨一無二的。另外能夠看到想像的那些場景真的被搭出來的感覺也很棒。

赤塚　身為場景設計師，你的工作原則是什麼？

謝　就是希望可以在美術指導或美術總監確立的走向當中，加入更多細節和想法，讓整個場景可以更加豐富有趣。

① 皇宮_皇基平台A剖面圖
比例 1/20 單位：cm

皇宮_皇基平台A展開立面圖
比例 1/20 單位：cm

《西遊‧伏妖篇》皇宮大殿設計圖（謝有容 繪製／電影工作室有限公司／星輝海外有限公司 提供）

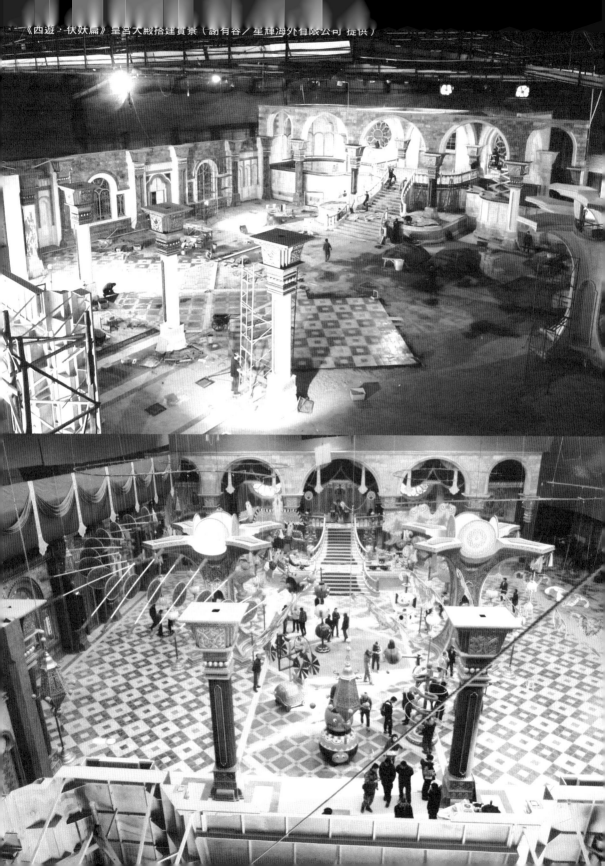

《西遊・伏妖篇》皇宮大殿搭建實景（謝有谷╱ 星輝海外有限公司 提供）

赤塚　有欣賞那些電影的美術設計嗎？

謝　我喜歡魏斯・安德森（Wes Anderson）的奇幻風格，也喜歡一些驚悚、懸疑的類型片。

赤塚　台灣的類型片似乎比較少，不過中國每一年可以拍到七百多部電影，面臨很嚴重的人才短缺，你會想要挑戰不同類型的片子嗎？會不會考慮到其他的面向？

謝　會想要挑戰！在不一樣的環境和不一樣的人工作，本來就是拍片好玩的一部份。除了劇本本身外，在什麼地方和什麼人拍對我來說也是一種阻力或助力。電影工作真的很難只用報酬的多寡去衡量。

赤塚　訪問下來，台灣的美術設計工作者都非常謙虛呢！我曾經非常希望能夠做到黑澤明導演的片子，其實也曾有這個機會，不過當時比較沒有自信，覺得實力還不夠便自我否定，而黑澤明導演後來就過世了。

對後輩的建議

赤塚　未來還會有很多心血進來這一行，對於做電影美術的年輕人，有什麼建議嗎？

謝　就好好地玩吧！對任何事都保持著好奇心，沒做過的都給他做做看。

專訪　謝友容

千葉江里子
Eriko Chiba

協商的時候，
無論是對在上位者
或是對助理幹部，
我都會先想過再發言。

赤塚―赤塚佳仁，本書作者。

千葉―千葉江里子，美術製片。曾參與電影《新宿事件》，擔任翻譯工作，亦協助《天台》、《痞子英雄二部曲：黎明再起》、《樓下的房客·前導片》、《西遊·伏妖篇》等片的美術管理，目前活躍於亞洲電影圈當中。

赤塚　千葉小姐是一位美術製片，所謂的美術製片究竟是怎樣的一份工作呢？

千葉　具體來說，美術製片算是最先開始工作的美術組成員。當美術總監收到製作公司（製片人）的工作邀約後，美術製片就要負責了解工作的內容和需求等等，然後再跟美術總監一起討論預算，研究需要多少人力以及估算人事費用，還有依照美術總監整理出來需要的場景花費做估價，向製片人提出預算表後，進行議價，等到預算通過了之後就進行簽約的工作。等整體正式動起來之後，主要也是在做金錢方面的管理工作。其實從頭到尾都在做整體金錢管理或協調的工作。

如何走上美術之路

赤塚　你目前做的是台灣電影的美術製片，應該累積了不少經驗，包括在日本的工作，進這一行之前是做什麼呢？

千葉　我大學時到香港去留學。其實一開始我是想留在香港，當一個 OL，從事國際化的工作，比如說貿易之類的。但是因為香港的工作不是那麼好找，所以我就直接到新加坡就職，在一間電子科技公司，做了會計、文書，還有秘書等工作，待了三年。

赤塚　為什麼會辭掉這份工作呢？

千葉　當時正是工作最有幹勁的時期，一切也都挺順利的，但卻碰到了一個難題，就是地價飆漲，生活上難以負擔，因為我才剛畢業，薪水不是很高。即便是跟別人分租房子還是很辛苦。另一個原因是因為我的父親是一位攝影師，所以我從小就對電影耳濡目染，也很想從事電影相關工作，才想回到日本挑戰

專訪　千葉江里子

257

赤塚　看看。

赤塚　在什麼機緣下參與到電影工作？

千葉　第一次做電影相關的工作是在二〇〇八年，因為曾經在香港的大學念書，所以我當時是以粵語翻譯的身份，中途加入那一部叫《新宿事件》的電影，是爾冬陞導演的作品。一開始我是以實習生的身分進入這支片子陳設組的，之後才轉成美術組的粵語翻譯。這就是我第一份電影工作。

赤塚　第一支片就是港片嗎？應該有很多挑戰的事情吧！

千葉　我擔任的是香港方的美術總監黃銳民先生的專屬翻譯，大部分的時間都待在他身邊。回想當時真的什麼都不懂。每天就是非常、非常的忙碌，就這樣過了將近五個月。

赤塚　在此次的工作當中，有什麼印象深刻的學習經驗嗎？

千葉　首先，讓我感到驚訝的是香港拍片非常的迅速，道具組也非常的厲害，什麼都能做。當時日本這邊也有美術組跟陳設組，一開始當然是彼此尊重，但因為雙方作法不同，彼此要求都很高，時間久了加上過度的疲勞，身為翻譯的我就會像三明治一樣，被夾在雙方的爭論之間。黃總監在態度上雖然沒有直接表現，但心情上還是有被影響的時候。

赤塚　這些經驗到現在應該都還是挺受用的吧？

千葉　是的，像在溝通上要注意何時該婉轉表達。雖然忠實的翻譯出雙方所說的話，是身為翻譯很基本也很理所當然的工作，但回想當時在日本，為什麼雙方會有摩擦，其實翻譯翻得太過直接也是原因之一，的確會讓一些事情進行得不順利。因此現在協商的時候，無論是對於在上位者或是對助理幹部，我都

赤塚　會先想過再發言。

千葉　當時負責《新宿事件》陳設組的尾關龍生（Tatsu Ozeki）先生，他直接帶著我進下一部電影當見習生。那部電影是北野武（Kitano Takeshi）導演的《阿基里斯與龜》，我也因此才真正的參與了日本電影製作，接下來就是在篠原哲雄（Tetsuo Shinohara）導演的《真夏的ORION》（真夏のオリオン）當中，負責手持道具。還有幾部是去支援的，前前後後大概也做了三年左右。

赤塚　那麼，有做過什麼日本電影的經驗嗎？

千葉　是的。當時還有一位手持道具的女性前輩，井本陵子小姐，在做《真夏的ORION》的時候，她來支援籌備期間的工作，我就跟著她學習怎麼準備手持道具，如何分門別類，以及針對演員的定裝的做提案等等。

赤塚　所以你跟著尾關先生學習很多道具方面的事情囉？

在台灣從事電影這一行

赤塚　是在什麼機緣下來台灣的呢？

千葉　我來台灣是二〇一一年，正是日本發生三一一震災的時候。在地震發生之前，赤塚佳仁先生正在做張藝謀導演的《金陵十三釵》，中間短暫回到日本，找我進他的公司工作，一開始本來是要去南京做陳設的助理，但是後來變成從日本遠距離的協助，幫忙購買、運送一些古董道具。後來赤塚先生跟我說他在台灣成立了「妙圓國際映像有限公司」，正要開始發展，就問我要不要一起到台灣工作，我當時

《天台》實景搭設（創映電影有限公司 提供）

毫不猶豫的就答應要跟著過來了（笑）。

剛到台灣的時候做了幾個案子，還跑到了高雄。印象深刻是後來拍了一支全球知名的化妝品廣告，導演是阿利安卓‧崗札雷‧伊納利圖（Alejandro González Iñárritu），雖然只是廣告片拍攝，時間也很短暫，只有一個半月，但卻是我首次參與赤塚先生擔任美術總監的作品。

千葉 與過去的相比，這幾年來台灣電影正以非常驚人的速度轉變中，你看到的台灣電影美術有什麼樣的變化？有沒有讓你感觸特別深刻的事情？

赤塚 就我接到的工作來說，規模越來越大，預算越來越多，編制也跟著變大，我也十分樂見有這樣的變化。

在美術方面，我有親自參與而印象深刻的是做周杰倫導演的電影《天台》。這部片有一半的景是在北京的片廠拍的，雖然我沒有實際參與拍攝工作，但後來有機會親眼見到了當時搭的景，是非常宏偉、巨大的規模，這部電影讓我真正感受到拍戲原來可以搭出這麼大的景，宛如造夢一樣，這是感觸相當深的一件事情。

260

談談的工作經驗

赤塚　然而據我的觀察，無論在台灣還是日本，其實美術製片的角色制度還沒完全被確立呢！你自己做了這個工作，覺得它困難的地方在哪裡？

千葉　因為需要協商和談判的事情非常多，當然是要小心言詞不要失禮，但是面對中國、香港和台灣不同的製片，以及大多數都是很有經驗又很頂尖的製片人，要得到他們的認同，達到對雙方都很理想的協商結果對我來說是最困難的。

赤塚　你會希望有人來接班，跟你做一樣的職位嗎？

千葉　我認為自己也才剛接觸，所以還沒想到那麼遠（笑）。但是我一開始是從協調開始的，協調的工作就是從美術組各位工作人員的住宿交通等基本需求開始安排，成為美術製片後還要管理更重要的金流，以及工作人員們的工作條件等等。所以我之後的確會需要助手，可以放心把協調部分交代給我的夥伴。

對後輩的建議

赤塚　對於想加入電影美術的年輕人，或想要繼續待在這個環境做出更多作品的電影美術的工作人員，有沒有什麼建議呢？

千葉　電影的世界其實沒有那麼簡單，有時候也許會有想放棄、想要轉行的念頭。我自己在日本做電影工作的時候，中間有半年的時間，也跑去做了其他的工作。但當我又回到電影圈的時候，我就知道自己還是想在這裡繼續努力的。當我說要從事電影的時候，我父親對我說：

「如果你想做的話我不會阻止你，但是請你一定要先堅持十年，沒做到十年是無法搞清楚這工作是怎麼一回事的。」我進這行已經第八年了，自己都還沒有一個結論（笑），或許真的是還沒到十年吧！所以我希望各位年輕人們也可以試著堅持十年看看。

《天台》實景搭設（創映電影有限公司　提供）

戲用道具與佈景的質感塗裝，出自電影《賽德克‧巴萊》。（江山豪景有限公司 提供）

《少年 Pi 的奇幻漂流》拍攝現場。（江山豪景有限公司提供）

Intermission 2

作為陳設師，我的經驗淺談

這個職位，讓我能夠與一流美術總監一起工作

在我身為電影人的職涯當中，做了最長時間的就是陳設師（Set Decorator）這門工作，陳設是電影美術當中的一個部門，在美國好萊塢，陳設師是可以和美術總監（Production Designer）一起上台領取奧斯卡獎的職位，在電影美術當中扮演著舉足輕重的角色。如果將美術總監比喻為建築師的話，那陳設師負責的就是裝潢的部分。換言之，陳設師的職責就是要把家具、壁紙、窗簾、燈具等等，幾乎所有畫面上會出現的東西都找齊，然後再適當地放進場景裡面。在日本，片廠會沿襲其特定的制度，所以早期不同片廠雖然都有「裝飾部」這個部門，但是所負責的工作卻不太一樣。例如在日本的東寶片廠，陳設組就只是道具組的延伸，該如何陳設則是由美術組來構想的，美術組會請道具組將需要陳設的道具都找齊了之後，再把東西都交給美術組來配置。如果再追溯到更早的時期，上述的美術職務分配法，應該是從日本傳統的舞台戲劇，也就是歌舞

伎的舞台流程傳承下來的。

然而近年來，陳設組需要承擔的工作內容愈來愈多樣化，除了要做陳設的工作之外，還要懂得操作道具，碰到預算吃緊的作品，也要從圖面繪製開始負責到場景搭建，更有些時候還得負責植栽造景，總之就是一手包辦各式各樣跟美術有關係的事物。這樣的工作內容，其實就等同於台灣的電影美術組要負責的範圍。

在美國和歐洲，陳設師這個職位不只是電影製作上需要而已。在歐美的建築業界當中，大家從很早之前就了解陳設這個工作的必要性，陳設師這份職業當然也早就存在了。但是不只是在日本，整個亞洲的電影業界一般都沒有陳設師這個職位，陳設組的工作幾乎都是美術組全權負責。

●

會從事美術組的工作，是在電視台的陳設組裡打工開始的。之後改以自由工作者的身分接案。在自由業者的時期，我當上了陳設組的負責人，並且有機會跟著多位資深的導演和攝影指導在拍片現場工作，從他們身上學到了大量的經驗。例如從攝影指導身上，我學習到如何配合不同的拍攝角度和鏡頭，呈現出不同的畫面，也了解焦距和光圈等等數也數不清的技術

269

知識。至於在拍攝現場，因為多半站在攝影機旁邊，想當然爾的就能直接觀察到演員如何與道具對戲，以及戲用道具的美術會如何被展現。甚至也因此了解到所謂的導演，並不光只是導演員的戲而已，他還必須指導所有的工作人員，才能算是一名好的導演。又或者可以這麼說，現場的工作人員，雖然各自有職務上的分別，但只要是自己能力所及的地方就都要去做，無論那是製片組的工作還是燈光組的工作。這樣的工作模式和擁有工會的好萊塢模式完全不一樣，但是當時我的工作範圍也僅止於日本，好萊塢的作法與理念之於我是毫無概念的。接下來將近三十年的時間我都沒換過部門，之後加入海外作品的拍攝工作，直到最近做了十幾年的美術總監之前，我都堅守在同一個職位上工作著。

身為陳設師，還肩負著一項重要的工作，那就是預算的掌握及運用。整部電影美術預算，將近一半的錢全交到了你手上，那份責任可是相當重大。不正當的行為當然是絕對禁止，但反過來說，但若碰到預算較吃緊的作品，就算再沒錢，也不能讓畫面上的陳設看起來太寒酸。由此可見，陳設組是一份很容易累積壓力的工作。

電影製作是一項全體工作人員的共同合作，現場的工作讓我感受到——

即使陳設組是如此重要的部門，但是在以往，陳設師這個職位在日本卻沒有受到太大的重視。雖然當時的風氣如此，不過二○○一年日本電影《SATORARE》上映的時候，我的名字卻第一次被列進了主創團隊，並且被印在該電影的海報上。這在日本電影界真的是前所未聞的事情。從此之後，愈來愈多的電影劇組會將陳設師的名字列入主創，而現在大部分的日本電影海報上也都看得到陳設師的名字了。

一直到現在，我都認為自己可以在電影中負責佈景、陳設，當一名陳設師，是一件非常幸運的事情。這份工作不僅像先前所言，讓我能夠受到各個部門的前輩們的教導，更幸運的是，我能藉由這個職位，和諸位一流的美術總監一起工作。如果我沒經歷過陳設師的工作，就當上美術總監，可能便無法得知其他美術總監的工作方式和風格，據我所知，美術總監之間是不太會彼此交流的。這樣的狀況並不一定是因為誰曾經是誰的助手，美術總監總是忙到沒有餘力交流應該也是原因之一，多半只能透過觀看彼此完成後的作品來了解對方的風格。雖然日本有美術總監協會這樣的場合，但都是年輕美術總監在相互交流，前輩先進們並沒有加入，而且大家也只是在一起聊聊經

驗，喝喝酒而已，並不會談論彼此工作上的做法等等。

而我，卻和所有目前日本最頂尖的美術總監一起工作過，而且也和多位海外的美術總監一起拍過電影。這些收穫都不是因為我是一位美術總監，而是因為我是一位陳設師才能有這樣的經驗。

●

一般在國際上從陳設師轉而成為美術總監的例子並不少見。在日本也是一樣的。雖然我目前的職位是美術總監，工作重心以設計為主，但是一直到幾年前我都還是SDSA（美國陳設師協會 Set Decorators Society of America）的會員，並且是協會當中唯一的亞洲人。加入協會後，我可以直接與美國頂尖的陳設師們交流，也實際參觀了由他們負責的電影美術陳設的展覽會。

我可以抬頭挺胸的說，我在身為陳設師時學習到的電影相關經驗，對於我現在美術總監的工作而言，是最為受用的技能之一。要是將來還有機會受到陳設師的工作邀請，我還是會想試試看的，另外我將從個人漫長的陳設師生涯當中，選取三件作品，來跟各位讀者分享當時的工作內容。

272

《黑雨》
Black Rain

這是一部一九八九年上映的好萊塢電影。導演是電影巨匠雷利・史考特（Ridley Scott）先生，攝影指導是後來也成為了知名導演的楊・德邦特（Jan de Bont）先生，美術總監則是諾里斯・斯賓賽（Norris Spencer）先生，日本方面負責美術的是竹中和夫先生。除了幕後工作人之外，幕前的卡司陣容也非常豪華，主要演員有麥可・道格拉斯、安迪・加西亞、高倉健先生和松田優作先生。這樣的陣仗對當時的我來說真的是看得頭暈目眩。在加入這部電影之前，我的工作主要是在電視戲劇裡負責陳設、擔任電視連續劇的美術指導，沒有美術相關的工作時我也做過廣告導演，還有宣傳用的電視影片助導。

當時的我還很年輕，某一天，我的前輩、美術總監古谷良和先生開口問我「陳設師佐佐木京二先生正在招募助手，你要不要去跟他碰個面呢？」古谷先生當時正從陳設組轉到美術組當設計師。那時候他負責某部作品的美術，而我就是他的陳設

師。就這樣，古谷先生把我介紹給了佐佐木京二先生。說到這一位佐佐木京二先生，在業界大家都稱他是「合拍片京二」，彼時在日本只要有跟海外團隊合作的電影，他就絕對是陳設師的不二人選；而在日本國內大型製作的國片，陳設道具也少不了他，是一位幾乎可以代表日本的陳設師。佐佐木先生當時召集了好幾位日本線上的自由工作者、陳設師，組成了日方的陳設道具組。因為佐佐木先生是那部作品的陳設師，其他組員無論平時是陳設師還是道具師，在這一部片裡都只能當助手了。我非常幸運的在準備階段就加入陳設組，等到正式開拍之後，我負責的是拍攝現場的陳設工作，也就是所謂的現場陳設（On-set Decorator）。

《黑雨》一開始選定東京的歌舞伎町做為外景拍攝地點，但因諸多限制，後來把地點移到了大阪。當時佐佐木先生首先執行的，就是在大阪成立了一間美術組辦公室。一般來說這應該是製作公司或是製片組的工作，但是佐佐木先生的行事風格就是──陳設組不但要做好組內的工作，其他辦得到的事情也要和製片組一起去做。美術組的據點是一棟四層樓的大樓。而製片組的辦公室則是把大阪希爾頓飯店的一整個樓層包了下來，光是這一點，就已是當時的日本電影產業無法想像的規

274

模。

拍攝的準備工作終於開始，我負責的部分，是將大阪府廳舍用陳設改裝成警察署的場景，必須和許多位組員一起進行這項大工程。美術總監諾里斯・斯賓賽（Norris Spencer）先生的設計對當時的我而言，其實是難以理解的。陳設師 Alan Hicks 先生每天坐著車，在大阪街頭來回奔波，但每每帶回來的都是一些工地現場工具的照片，或是塑膠帆布。當時我負責的現場就配有十六台卡車，上面裝載著滿滿的工地工具、腳踏車，還有霓虹燈。當然我也看過雷利・史考特導演的《銀翼殺手》，但當時實在無法想像鋪在各處的塑膠帆布在畫面上究竟看起來如何？而外景地到處放置著裸露的日光燈管、霓虹燈，還有工地的工具，從日本全國各地找來的巨大燈光器材，無時無刻都閃著強烈刺眼的光芒，拍出來又會呈現出什麼樣的效果呢？劇組得在大半夜拍攝白天的戲，這日夜顛倒的拍攝工作，是因美國電影工會規定，隔天上工時間必須在當天收工的十二小時之後，才讓工作時間愈來愈晚開始。日復一日，從兩萬人當中脫穎而出的兩千名臨時演員，在被封鎖的大阪戎橋附近走來走去，同一地點又接著上演複雜的動作戲。我得在如此的工作行程下每天守在這裡。這樣的拍攝現場，讓我每天都備受打擊。

不過正因為加入了《黑雨》這部電影，也為我的人生帶來了改變的契機。透過參與這部電影，我從 Alan 先生身上學到的哲學是「一部要被全世界看到的電影，用個人狹隘的思想去判斷是行不通的。無論是日本的傳統也好、認知也好，都要往市場靠攏調整才行。」在這部電影的工作結束之後，我和佐佐木京二先生以及另外兩名工作人員一起創立了一家美術公司。這家公司至今依舊在日本東京運作著，以日本國內大規模的美術／陳設公司之姿，參與許多日本電影、電視、廣告等等影像作品的製作。

《燕尾蝶》
スワロウテイル

這是一部在一九九六年上映的日本電影。導演是岩井俊二先生，攝影指導是篠田昇先生，美術總監是種田陽平先生。

這部電影為日本電影帶來的功勞，如果以台灣的電影界來比擬的話，也許就像二〇〇八年魏德聖導演的《海角七號》一樣吧！我所指的並不是電影的內容，而是將觀眾拉回國片市場的功勞。

這部電影的美術指導是都築雄二先生，美術助手是佐佐木尚先生，支援美術助手的是原田滿夫先生和金勝浩一先生，這些人都已經成為目前日本具有代表性的美術總監。在一九九五年之前我就因為工作的關係和都築先生變成了朋友，當時就是他告訴我有位年輕導演要拍一部叫《燕尾蝶》的電影，問我要不要加入。美術總監不是都築先生，而是種田陽平先生。我和種田先生先前雖然有見過面，但實際上在這部片是第一次一起工作過。這部電影的舞台是搭建在一個虛構的、有年代的城市

「圓都」。原本劇組的預定是要離開日本，到海外去拍攝，大夥兒也根據這個預定開始進行準備工作。因此，我和美術總監種田先生，以及美術指導都築先生便一起到了香港、澳門、泰國和中國等等有亞洲特色街景的地區去勘景。當時美術組的成員大部分都是三十五歲以上的人了，知道接下來要拍一部從未見過的日本式奇幻類型電影時，大家都按捺不住內心的激動。

到了一九九六年，準備工作的據點已經定在香港了。某日我從澳門勘景回來之後，劇組開了一個製作會議，拍攝地點就突然變更到了日本，而且連製作人都換了。當時的助理導演行定勳先生還打電話到日本篩選製作人的候補。在這些變化當中，我開始感到很不安，不知道這部電影究竟能不能順利開拍。

回到了日本之後，我們馬上在東寶 BIRUDO 片廠裡設立了準備工作的據點，但那時再過二十天就要開拍了。這部電影當時在日本算是大規模的作品，卻只有三週左右的準備時間。但這次種田先生率領的美術組組員都很年輕，當然我所帶領的道具組組員也一樣。正是因為召集了這些充滿活力的人，一掃眾負責人們的陰霾，讓我們不去想究竟辦不辦得到，而是義無反顧地朝著自己想要打造的世界觀前進。

278

就結果來看，這部電影讓我經歷到了前所未有的，之後也再沒碰到過的生理上的勞累。

總而言之，極度的疲勞甚至讓我恐懼到懷疑自己是不是一閉上眼，心臟就會跟著停止跳動。不繼續做下去不行。各式各樣的狀況加上接連數日超長時間的拍攝，還有外景的拆景期限，到下個新場景的拍攝日之間，也完全沒有時間準備，接二連三的壓力像海浪一般，一天一天不斷向我襲來。不用說，當時日本電影的環境，就算是一部大規模的電影，還是無法拿到充足的預算。我們使用的可不是知名的東寶片廠，而是東寶BIRUTO，那是當時專門拍攝電視劇，或是低預算MV的小型片廠。會選擇那裡也是因為預算真的十分吃緊，同時也因為是在小片廠拍攝，所以搭景工程的水準也跟著下滑。而彌補製景品質的負擔也落到了陳設組身上，舉凡外景佈景搭建、質感做舊等相關的工作我們都要幹，其他只要是做得到的任何事情，也都必須要做好。

最終，亞細亞的渾沌與失序、黏膩的空氣感，都被打造出來了！這樣的美學風格在電影上映後，不僅是日本國內，許多海外的國家也都給予了驚人的讚嘆。

這部電影上映之後也為日本電影帶來了劇烈的變化。首

279

先，開始出現許多立志要進電影美術組或是陳設組的女性。在此之前，這個行業因為有許多體力活，所以一直被認為是屬於男性的職場，但是因為這部電影讓美術的人力結構產生了變化，也一直延續到了現在。我也是因為這部電影，後來才能以陳設師的身分跟著種田陽平先生工作，一起參與了許多部傑出的作品；之後也集結了原本日本電影圈少見的女性陳設師和陳設執行，成立了一家專門負責廣告及電影的美術／陳設公司。

又一次，我因為參與了一部電影而改變了自己的人生。

●

這部電影的攝影指導筱田昇先生曾經告訴過我一件事，讓我至今難忘：當我們在拍攝《燕尾蝶》的時候，香港的王家衛導演正和攝影師杜可風先生一起拍攝《墮落天使》。杜可風獨特的拍攝方式是眾所皆知的，多用手持攝影機的手法和廣角鏡頭，企圖將香港奇幻的光影捕捉在底片上。另一方面，筱田先生也是以手持攝影聞名，除此之外，他還曾經誇下豪語「攝影機的腳架只是拿來換底片用的」，晃動也可以說是他的拍攝原則。言出必行的筱田先生，真的從未將攝影機固定拍攝過，這也是他後來被稱為電影班長的由來。有一天，我忍不住向他問了個問題：「筱田先生，您是不是會去在意杜可風先生呢？」

280

這個問題一聽就知道十分愚蠢，筱田先生可是自始至終貫徹筱田風格的知名攝影指導。但是他當然沒有因此而生氣，反而笑笑地對著我說：「我怎麼可能去模仿別人。我忙到都沒有時間去看別的電影了，要是看了被人家說模仿別人，豈不是很討厭嗎？」真是一語驚醒夢中人。

筱田先生說的沒錯，做電影的人多半一直待在做電影的現場，連睡覺的時間都沒有了，怎麼可能有空去看電影呢？一直到筱田先生跟我說了這些之前，不太看電影這件事情也許在某方造成了我的自卑感。我現在雖然很努力地看大量的電影，但大部分都是為了工作上的需要，只要拍攝工作一開始，我仍舊沒有餘力去看電影。將我點醒了的筱田先生在《燕尾蝶》之後，陸續又拍了不少知名的作品，但很不幸的，在二〇〇四年，年僅五十二歲就去世了，他的殞落對日本電影界來說，真的是一項重大的損失。

《火線交錯》

Babel

這是一部在二〇〇六年上映的美國電影。導演是這幾年兩度拿下奧斯卡金像獎的知名大師，阿利安卓‧崗扎雷‧伊納利圖先生，攝影指導是羅德里戈‧普里托（Rodrigo Prieto），美術總監是布里姬‧布蘿赫（Brigitte Broch），在這部片之前她曾二度入圍奧斯卡金像獎，並獲獎一次。

之前我也有提到，直到我加入這部作品之前，那一年我都還在台灣拍攝《詭絲》這部片子。《火線交錯》這部電影會找我是因為日本製作公司「葵製作」的原田典久製片的緣故，我和原田先生在之前曾因廣告拍攝碰過面，他來電告訴我，《火線交錯》在日本有找美術指導，而是要找陳設師。這部片的拍攝地點並不只有日本，劇組已經去了摩洛哥和墨西哥的進行外景拍攝，東京是外景的最後一站，準備期也因此比預定行程延遲了一些。我在台灣拍完《詭絲》的時候是七月底，之後回到了日本，馬上開始準備《玩命關頭3》的拍攝。《玩命關頭3》

是環球影業的大片，所以準備時期很充裕，也有足夠的工作人員一起進行準備工作。但是《火線交錯》一開始原本預定八月開拍，後來改到了九月十二日才開始準備工作，之後甚至又再一次延期，到我進入準備工作的時候已經是十月三日了。

這個時候，我們收到劇組的公布消息，開拍日訂在十一月五日，而且美國團隊進來的時間是十月七日。就這樣開始了為期一個月的忙亂準備期。雖然我們也收到了新的劇本，但是所有具體的準備都要等導演來到日本，親自開始進行資料蒐集之後才能正式開始，寶貴的時間愈來愈不夠用了。我們當時真的很著急。但是這一批主要工作人員來到日本之後的行為讓我非常驚訝。擔任攝影指導的羅德里戈當時已經拍過了李安導演的《斷背山》和《亞歷山大帝》，年紀輕輕就已經當上了攝影指導；布里姬以陳設師身分參與的《羅密歐與茱麗葉》和《紅磨坊》讓她入圍了奧斯卡金像獎，其中《紅磨坊》更讓她拿下小金人獎項。導演是拍出《靈魂的重量》和《愛情像母狗》的知名導演。這樣的組合，卻接連好幾天坐在日本的迷你麵包車上，親自跟著日本的工作人員一起進行調查和勘景。中餐時間無法好好的休息，在車子裡吃著冷掉的日本便當也毫無怨言。

雖然準備過程如此刻苦，但這部作品主角的可是布萊德・彼特。

和凱特‧布蘭琪呢！我當時就想，這果然是國際化的獨立製片電影，只要劇本好，再有名的演員們也會不顧條件接演，工作人員當然也是一樣的。

一連幾天，導演自己忙著選角、勘景、開會等等，總是工作到三更半夜。我所負責的場景有外景加工的千惠子家、咖啡廳、醫生家等等。美術總監布里姬和我一起去實際參訪了聽障者的家，以及日本高收入家庭的公寓大廈，不僅如此，連找道具的工作她都跟著我一起到處跑、到處蒐集。最讓我感動的是，當時我的英語能力和現在比起來，幾乎是無法溝通的，但即使如此，翻譯不在的時候她照樣直接打電話給我，開會的時候也總是坐在我旁邊，多虧了她，導演才馬上記得了我，並且會直接向我詢問各式各樣關於日本文化的問題。阿利安卓導演是對一件裝飾道具都絕不輕易妥協的導演，有一場在澀谷咖啡店的戲，身為陳設師的我已經事先跟導演確認過了所有道具，拍攝的前一天，陳設完畢也讓美術總監確認過沒問題，只等著隔天拍攝了。但是拍攝當天，導演突然提出椅子的顏色不對，我被叫到了導演身邊說明情況。我拿出了先前讓他確認過的椅子照片，但是導演看了還是不肯妥協，依然想讓咖啡店的顏色更鮮明，表現出東京流行文化的氣息，我聽了馬上就明白導演

284

的想法，但是租借的外景地點是有時間限制的，不可能把所有的椅子都換掉。為了應付這個緊急狀況，我也只能決定在所有的椅子上覆蓋卡點西德[1]。讓這場戲可以進行拍攝。要是在拍攝前能讓導演看過實際的東西，就不會發生這種事了，不過這些椅子全都是新買的，一直到拍攝前一天才送到我手邊，來不及先讓導演確認，我當時真的感到非常懊悔，只要沒有這個意外，包含其他東京部分的場景的拍攝本來可以整體圓滿結束的。

●

這一部電影同樣也為我帶來了很大的變化。在這一部電影之後，我受到了布里姬和阿利安卓導演的推薦，加入了美國SDSA的會員。不僅如此，幾年後在台灣拍攝「SKII」廣告的時候，阿利安卓導演還讓我擔任他的美術總監，而廣告中的女主角則是在《火線交錯》中無緣碰面的凱特·布蘭琪小姐。

美術總監布里姬小姐教了我很多事情，不只是設計，她同時也讓我了解到參加國際合拍片，在世界各地進行拍攝工作時，我該如何和當地的工作人員溝通，如何讓導演願意跟我交換意見，讓我更深入參與電影的製作。我是因為這部作品才成為了一名美術總監，對此我真心充滿感謝。

今年（2016）我受邀成為了美國影藝學院的會員，我給布里姬小姐寫了一封信向她道謝，她也立刻回了一封信給我，信裡面她寫了這樣一段話：「我知道你一直都很努力，其實我也從你身上學到了很多東西。如果你願意和我再一次合作的話，我不需要當美術總監，當陳設師也可以。期待下一次合作的機會。」看到這裡的時候，我忍不住濕了眼眶。

1　卡點西德：Cutting Sheel，是一種表面相當光滑的廣告用大型貼紙。

《火線交錯》日本場景陳設

Chapter 3

台灣的電影美術從哪裡來？往哪裡去？

王 童

一下子面對很多書，
目標相當不明確；
應該是沒有拍片時
就要看很多書，
知道可以拿哪一本
作為對照。

赤塚｜赤塚佳仁，本書作者。

王｜王童，台灣電影導演，現任國立臺北藝術大學電影創作學系教授。著名作品有《策馬入林》、《看海的日子》、《無言的山丘》、《稻草人》等，曾經獲得國家文藝獎。

中影的實習生

赤塚 您在一九六六年進入中影¹，那時候中影也才剛剛開始不久，算是很新的一間公司，是本來就想做電影所以進入中影的嗎？是什麼契機讓您進中影？

王 我二十多歲在國立藝專（現為國立台灣藝術大學）念美術科系，畢業的時候想做畫家，可是畫家要維持生活不是很容易，很多的同學就去做美術老師。我的太太也當上了美術老師，但我對當老師沒有太大的興趣，覺得有機會做電影美術很好，跟畫畫也有關聯。

我在學生時期就替香港的邵氏公司工作，他們來台灣拍外景，而拍內景時就請我去做美術，負責畫圖，那時我便覺得電影跟美術很接近。當完兵後，我就考上中影的練習生，進去當學徒。中影當時是個很大的電影公司，也跟日本大公司有合作，他的美術體系很完整，有美術指導、場景設計、佈景，也有服裝設計。美術組下面也有所謂的陳設，或者是我們講做舊、做質感的，有木工、水泥工、鐵工。當時中影有三十個做木工的師傅、六個做水泥的師傅。我們進去是幫忙美術指導監督這些工程，也畫些簡單的圖案，讓木工去雕刻。

赤塚 當時應該不只有中影一家電影公司？也許有兩、三家？

王 這有個脈絡，中影是從中國那邊過來，一開始都拍農村的教育片、紀錄片，後來也拍故事、劇情片。

專訪 王童

中國來很多美術人員，像是我的老師叫鄒志良。他原本在中國上海做舞台設計，後來從軍，來到台灣就在中影做電影美術。我們當時的美術組，鄒志良是美術指導、羅慧明是美術設計、李季是場景，翁文煒是服裝道具，這個部門有木工、水泥工、鐵工、油漆等等。當時考上的有張季平、李富雄、林登煌和我，我們都是學生，一個學生跟一個老師，就是分組。導演要拍片，來找當時的美術組，我們就跟著老師去幫忙拍片。

當時香港人進來台灣拍片，工作人員也就進來了。像是李翰祥導演，他把香港的美術引進來，在台灣開公司，叫做國聯。他們的美術，很有名的叫曹年龍先生，還有一個邵氏的曹莊生。中影與國聯兩個公司裡面就產生很多很好的木工、水泥工，還有漆工。現在阿榮片廠有一個美術，也是做木工的師傅，叫張簡。張簡的師父是以前中影的阿川，阿川也是中影裡學木工的學生，我們幾乎都是有人教導、傳承技術的。

中影美術組的師徒傳承，王童手稿

赤塚　這麼說來，以前的片廠是非常有組織的？是很完整的片廠制啊！

王　以前有傳承。但後來電影產業狀況不好了，就停了，變成學校，我們去當老師了。不過現在講求國際化，比如說 Michael（楊宗穎）是美國回來的：還有日本的種田（種田陽平），都到台灣工作。很多學生以及他們的學生就跟著這些老師學習，並且開始拍片。學校裡很多美術的人員，有的是做廣告、電視的，那這些人後來呢？有的去中國工作了，因為中國現在很多電影、戲劇。台灣則是一再地訓練學生。

見證首部來台拍攝的好萊塢片

赤塚　您進入中影之前，是不是有參與過美國好萊塢的片子《聖保羅砲艇》2？

王　那時我在基隆當兵，電影剛好在基隆拍片，很多人慕名而來，想來看好萊塢拍片。當兵的時候我剛好負責管理秩序，因此就認識中影的人了。後來我退伍，又回到中影，這部片子還在拍。我就做小美工，跟木工他們在一起，看美國人怎麼做。沒有參與，是在看、在學習。

赤塚　所以當時中影的木工也是看美國人的做法學到了很多東西嗎？還有沒有跟其他國家的美術合作的經驗呢？

王　日本的話，八木毅導演、今村昌平導演也都有來過台灣拍片，印象中是拍《女衒》這部，大概是七〇年代的時候。

赤塚　但是電影慢慢走下坡，因為出現了電視節目，觀眾就多是看電視了。日本也是一樣的狀況。

在我骨子裡的美術魂

專訪　王　童

赤塚：您成為導演，應該是中影沒落之後吧？談談《策馬入林》，那時候台灣的古裝片很多嗎？

王：以前有很多，我拍完後就沒有了。拍古裝片很不容易，我跟侯孝賢都是七十歲，像我們這個年紀的人比較會拍古裝。新導演不是不可以，可是他們對於歷史或許沒有什麼深刻的感受或研究，古裝也都太美化了。比我們還要早的，有一個很好的導演叫胡金銓、還有李翰祥，他們很懂歷史、美學、建築、服裝、色彩、光影、場景，我們都在學他們。

赤塚：我看過《無言的山丘》，搭建的村子、裡面的美術真的做很細呢！

王：我們當時拍《無言的山丘》，美術共是六個人。包含設計、做舊（質感），連我都要在裡面動手做舊。

赤塚：以導演的身份嗎？你要忙別的都忙不完了，怎麼還有空幫忙美術呢？

王：我是導演，可是我同時也是專業的美術。要拍片以前，導演的功課已經做完了，所以我的時間就給美術。我認為導演也做美術是很好的事情，因為導演很清楚他要的物件、陳設是什麼樣子。

赤塚：像是黑澤明導演，他自己就會拿著棕櫚刷，在現場做舊。大家看到導演在地上刷，其他人也不敢不刷，一起下去跟著刷，所以我們看到他的片子，地板木紋都非常明顯，呈現出非常漂亮的效果。而這個做舊的方式，也在東寶的攝影棚裡流傳下來，每次做古裝片的時候，就連現在的美術助理也要在那邊刷。

王：我覺得導演在拍片的時候通常很緊張，所以會去做一些減輕壓力的事情。我拍片的時候從攝影機看到

樹的形狀不好看，我就喜歡拿個花剪，去剪場景裡的葉子，當作放鬆。也聽說侯孝賢喜歡掃地、擦桌子。後來我在想，導演或許是用腦力太多了，用體力來減輕在現場的壓力。

赤塚　二〇一五年推出的《風中家族》，是跨時代、也是歷史考究的片子。裡面的工作人員也都換了，跟以前的班底不一樣，是年輕的人。你自己怎麼看電影美術的變化？

王　比較辛苦。因為要教育新的美術人員，都在上課。美術人員要很聰明，你要選擇拍片的地方，比如像這部片子要有綠意盎然的村落，搭景一定要找到有樹的地方，才去搭你的房子，不可以搭了房子再種樹⋯⋯。

赤塚　我想美術組做《風中家族》一定是很辛苦的，因為片子裡橫跨了那麼長的時間，在考究上應該要花很大的功夫，或是花費吧？

王　《風中家族》花了一億，《策馬入林》當時大約是一千八百萬，以現在的物價水準來看大概是五千萬左右。實際上我很會省錢，當我是導演的時候，我知道我要拍什麼，哪些地方要花錢下去做。

對導演而言，美術是什麼

赤塚　以前的時代是比較辛苦的，用很少的人力去完成一部電影。現在一方面有很多外資片進來，可能是中國大陸、好萊塢。他們的組織分工是比較細的，人數也很多。您怎麼看現在美術工作的變化？

王　我覺得現在的美術人員會做，但不會想。他們花很多時間做沒有必要的事情。也因為這班人員太年輕，要拍片的時候才去做功課，等於你得花非常多時間看書、找資料，這段時間內也沒有想法。我年

輕的時候，當時六個人做一支片，不是要拍片了才去看書、跑圖書館。一下子面對很多書，目標相當不明確；而是沒有拍片的時候就要看很多書，知道可以拿哪一本書對照。

電影美術很有意思，就像農夫種田，他的倉庫裡面要備有很多工具；年輕的農夫還要去買工具，那多麻煩啊！作為美術人員平日就要學習，要關心所有事物，不是要等人要來找我拍電影，我這才去看很多書，再畫圖。一定要沒有工作的時候，看很多電影、看很多書，這個叫養分。

赤塚 您的經歷這麼豐富，也有當過評審。電影美術對您來說，它的核心概念是什麼呢？

王 電影美術是電影故事的協助者，不只是室內設計、不只是建築，電影美術還一定要理解人物的動作，理解攝影機的運動，還有空間（留白）的重要性。太多很重要的東西了！光影、色彩、服裝、整體調性，講不完的。

赤塚 我也認同美術是電影故事的協助者，而不是藝術家。我們的工作其實就是導演的目標，協助導演做出他想要的東西。美術也應該要跟導演保持密切的溝通，再加上攝影，大家一起呈現出我們都想要的畫面。

王 就是合作。我常常研究黑澤明，為什麼場景是破廟？為什麼要下雨？同樣的情節也可以發生在山洞啊！這是美術要思考的事，也是我作為導演的想法。廟的意義是很正派的、莊嚴的、良心的、神聖的，這個廟的破敗，是因為戰爭造成，它所隱喻的是亂世。

美術營造的空間不是給角色走來走去的地方，美術所說的故事，是要輔助電影的內容，不只是好看而已。像是我們在場景中設計了樓梯，讓攝影機可以捕捉到人物走在其中的高低差異，如果是一整個平

面，那就沒意思了。

對後輩的建議

赤塚　那對於要進來做電影美術的年輕人，有什麼樣的建議？

王　要重視時間、人物、空間。像是我們現在在飯店，下午三點。美術要負責空間，但不只是空間，時間也同樣重要，因為有光的問題。這裡不是靠燈光師，而是美術要給窗，才有光進來。設計門、窗、樓梯，都要考量到時間、人物、空間這三者的關係。

我看王家衛拍的《一代宗師》，為什麼場景要在火車站？除了故事脈絡、時代背景，還有兩人在打鬥，火車在走，打鬥的聲音與火車的聲音交錯，這個就是美術的設計。美術要跟整個片子合作，不是來做一個看起來很好的場景，那是很簡單的事情。厲害的美術是可以幫忙導演在空間裡面說重要的故事，絕對不只是做得「很好看」而已。

赤塚　電影美術一定要想得夠深、想得夠多。其實沒有一個什麼是正確的做法，即使是我，我都覺得每部片都是學

習，光是今天採訪您就學到很多東西，導演總會給我很多刺激。

1 中影：中央電影股份有限公司，為台灣一家大型的電影公司。

2 《聖保羅砲艇》：1966 年的好萊塢電影，描述美國聖保羅號砲艇駐守中國後，船員所面臨的政治情勢。由於當時中國尚未改革開放，因此於台灣的基隆、淡水河、龍山寺等地以及香港取景拍攝。

魏 德 聖

用你的價碼來訂定
你的價值，
我覺得這是另一種
很嚴重的危機。

電影作品
1996 《麻將》副導演
2002 《雙瞳》策劃
2008 《海角七號》策劃、導演、監製、劇本
2011 《賽德克‧巴萊》導演、編劇
2014 《KANO》監製、編劇
2017 《52Hz, I Love You》導演、編劇

對導演來說，美術是什麼

赤塚——赤塚佳仁，本書作者。

魏——魏德聖，台灣電影導演。以作品《海角七號》打破當時低迷的國片市場，獲台北電影節百萬首獎與金馬獎年度台灣傑出電影工作者殊榮，亦順利籌措到《賽德克·巴萊》拍攝資金，此作後獲得金馬獎最佳劇情片肯定。

赤塚 魏導是台灣新一代電影浪潮的重要的領航員之一，你對於電影美術的定義是什麼？

魏 像我們在拍戲，不管是拍歷史或是現代的部分，在台灣電影比較沒落的以往，就是實景直接就拍了，也沒有人敢拍更古老、還原歷史現實的東西。實景拍攝又有很多現實上的考量，很多時候就得盡可能地避免，要不然就是妥協，要求只要連戲就好。美術是讓環境跟角色人物更契合，因此我認為美術的重點在於創造電影的氛圍。

赤塚 不管今天拍的是歷史片還是其他類型，他就算有歷史根據，他都還是假的、是一個做出來的東西。我看以前的台灣片，尤其是八〇年代末到九〇年代，常常都會使用長鏡頭來製造氣氛，的確就以拍實景作為外景，《海角七號》的拍法對我來說也是跟過去比較相似的，當時的美術做了什麼？現在來看有沒有較為扭腕的地方？

魏 《海角七號》的故事背景本來就是設定在海邊，有些場景是難以改動的，能改動的我們都動了。比較扼腕的是歷史還原的部分，現在來看還是會覺得場面不足。如果可以有更多的資源，或許可以將過往的場景還原得更好，不過也並未到遺憾的地步。

但以《海角七號》來說，不是電影預算的問題，而是美術工作人員的斷層。有製景能力、能做大場景

專訪 魏德聖

301

的美術人員都是六十、七十歲以上的人，有些人已經是導演，或是已經退休，再不然就是帶著老搭景的觀念。新一代的美術或許有陳設的能力，但是沒有真正可以創造場景的能力。

我想創造空前的美術規模

赤塚 後來拍了《賽德克‧巴萊》，請來日本的美術，工作人員的人數應該是空前，不敢說絕後，之前都沒有這樣子的規模吧？

魏 的確是台灣有史以來最龐大的規模，《賽德克‧巴萊》整個劇組的工作人員加起來超過三百人，製作的場景數量也是非常可觀的。主場景不只是一條霧社街，還有整個馬赫坡部落、造材地，大大小小的場景，算起來還真不少。

赤塚 《賽德克‧巴萊》的劇組模式也造成一波轉變對吧？像是過去的美術人員其實有陳設能力，但是沒有專門的陳設組，通常就會被配置在美術組或是道具組。過去可能也沒有將氛圍圖繪製師獨立出來，現在陳設組是很普遍的，為電影繪製氛圍圖也不再是那麼少見的事情。《賽德克‧巴萊》讓這樣的的模式被固定下來。

魏 當《賽德克‧巴萊》拍完，我看到整個劇組是這樣運作後，我甚至還想說有沒有可能在大學裡開一門「賽德克學」，不是說民族學，而是這部電影講述的的文化、歷史、藝術、製作層面以及商業模式，這部片子的製作過程幾乎可以深入大學的各個科系，是很適合運用的教材藍本。

美術工作的價碼與價值

赤塚　當年在《賽德克‧巴萊》是助理的年輕人，現在都可以當上統籌者，《賽德克‧巴萊》的確為許多電影美術工作者創造了很好的經歷。之後有外國的片子來台灣取景、拍攝，並且由國際知名的導演執導，這樣的經驗也可能改變我們的工作模式。眼見近幾年來的變化，你有什麼想法？

魏　是很高興，每個人都在成長，許多新一代的電影工作者都已經獨當一面了。可是還是會產生一些危機，像是成長太快，難免會有高不成低不就的情形。最困難的反而正是此時，美術人員有能力，可是沒有到非常厲害；要他承包大型案子，他可以接，可是做得不完美，卡在很尷尬的地位。

另一個危機是中國資金的誘惑，那種「為了一個美好的事情，大家一起努力」的心意容易被數字化。現在就是用你的價碼在訂定價值，而不是完成了什麼美好的事情，我覺得這是另一種很嚴重的危機。

赤塚　如果台灣的美術人才一直被國外挖走，在酬勞的考量下大概也很難再回來台灣做。這個情況要是變成一個常態繼續發展下去，台灣的電影美術可能又要走下坡呢！

魏　是啊，經歷過《賽德克‧巴萊》，後來《少年Pi的奇幻漂流》以及其他外資來台灣，找的幾乎都是我們當時的劇組團隊過去協助，也為他們創造很大的成績。包括中國跟台灣合資的案子，選擇在台灣拍攝，當然是找台灣的技術人員。說法上比較傷心的是因為台灣的人力比較便宜，但他們支付的酬勞對我們當前的工作價碼來說是相對高出許多的，這對於我們日後在拍國片、談經費的時候都會有很大的無力感。

工作人員的價碼變高是好的，然而台灣的電影市場並沒有擴張，當市場無法回收的時候，製作方為了

專訪　魏德聖

303

要賺錢，成本會被壓低，美術也會回到過去小家子氣的那種，找個空間擺一擺、隨便拍拍，票房更差，就只能用更少的錢拍，這是惡性循環。大家在比「誰能夠用最少的錢拍出一部電影？」，而不是比「誰能夠把一部電影拍好？」若我們不去思考更大的市場該怎麼行銷？怎麼宣傳？這是業界的危機，而技術就在這樣的狀況下被消磨掉，很擔心這種事情一再發生。

赤塚　美術作品的確會受限於預算，如果沒有足夠的經費，當然就會處處受限。導演在這方面通常要怎麼溝通呢？

魏　我也不知道該怎麼講呢！像是投資商會認為一個簡單的現代愛情故事，為什麼預算要拉到這麼高？為什麼要搭景，而不找實景拍一拍就好？實景拍當然可以，但是整個氣氛是不對的，而且不見得會比較省錢，我還必須要花很多時間控制交通、控制其他會影響的因素，也沒辦法把錢花在刀口上，還不如我在棚內，照著自己的想法搭出想要的景。

我有時候也會跟工作人員討論預算問題，很多工作人員來加入劇組都要開高價，每個人來都說我跟過什麼片子、做過什麼片子，所以要這個價錢。我心想總會想著「你有比較厲害嗎？」跟過什麼片是你的事，你有沒有比較厲害才是我在乎的事。

深受前輩的影響

赤塚　您有跟過楊德昌導演，他的美術方面也是都很講究的，有受到什麼影響嗎？

魏　就楊德昌導演來說，他的片子無論是美術、攝影、演員得獎，都是楊德昌得獎，因為全部都是按照他

304

對後輩的建議

自己的想法去要求的。我再去看他以前的電影，發現演員跟環境是合在一起的，環境做得很像或不像那是一回事，可是演員的表演跟環境是配合的，不會讓人認為演員是在一個空間中突兀地演戲，沒有融入在那個環境裡。

我的能力沒有他那麼強，但是我認為美術還是很重要的一個媒介，讓觀眾看到畫面以後，進入這個角色的心理。因此對我來說演員是美術的一部份，美術也是演員的一部份，那是分不開的。像拍《賽德克‧巴萊》的背景演員，他們都是美術的一部份，是會移動的色塊，是美學的呈現，是為了讓主角的表演更被信服。

赤塚　電影美術工作人員近年來有增長的趨勢，但在我看來比較多是設計師，道具、木工師傅還是少，許多人進這個行業可能都是想做畫圖的那一個。您怎麼看待這樣的狀況呢？有什麼話想要對後輩說？

魏　就是人各有志吧！我比較不知道怎麼去評斷別人的想法，但我常常說導演只是一個職位，設計師也只是一個職位，重點是「你要做什麼作品」而不是「你要在什麼位置」，達到那個位置不難，難的是你在那個位置，你要做什麼？？你是迷戀一個職位稱號？還是迷戀一個好的作品？？

我們為什麼要進這個行業呢？不就是因為有故事想講嗎？對我來說，當導演因為有故事想講，而不是「我喜歡導演這個位子」。導演要做決定，承擔責任，要能夠承受被人奚落。最重要的是能夠用作品說服所有工作人員，當他們看到作品完成，不會認為當時的辛苦是白費力氣。回到原點，工作人員的心態應該要包含想要完成的什麼東西？你參與這個過程，你就是創作者之一。

專訪　魏德聖

蔡岳勳

缺乏挑戰的話，
會讓所有事情
都又回到原點。

電影作品

2012 《痞子英雄首部曲：全面開戰》導演

2014 《痞子英雄二部曲：黎明再起》導演

赤塚——赤塚佳仁，本書作者。

黃——蔡岳勳，台灣電視劇與電影導演，憑藉電視劇作品《流星花園》、《白色巨塔》、《痞子英雄》等，屢獲台灣影視金鐘獎戲劇節目最佳導演肯定，《痞子英雄》亦推出電影版前傳。

從電視劇到電影

赤塚 蔡岳勳導演在拍《痞子英雄首部曲》電影之前，之前拍過許多電視劇作品，規模很大、挑戰性也高，帶給業界許多工作機會。現在來看，很多的電影美術人員並不是一入行就是做電影美術，有些人是從電視劇跨入的，等於您們創造了一個新的工作模式或途徑。拍攝《痞子英雄》電視劇時是如何跟電視劇的美術溝通呢？如何達到你想要呈現的場景？

蔡 我們當時的確想做一個在當時的影視環境中從沒出現過的電視劇類型，從故事題材到視覺美學，通通是創新的。想要創造一個全新的、屬於華人的新興城市，不過它並不代表任何一個地方，不是香港、北京、上海或是台灣。所以我們花了很長的時間在構思它的美術結構，也問了很多當時線上的美術人員，大部分的美術工作檔期都很滿，或是認為作為電視劇，這個構想太龐雜了。後來我們反而用了年輕的美術團隊，他們甚至於沒有太多經驗，很辛苦，不過可能因為是年輕人吧，比較不會有畏懼之心。

開始製作的時候就用了非常多的圖像溝通，開會的資料厚厚一疊，各種圖像、影片、電影資料等等，我們慢慢去比對出想要的樣子。比如說這張圖裡的槍是我想要的，那張圖裡面特種部隊的衣服是我想要的，甚至也包含辦公室的顏色。收集所有材料，再請美術團隊開始畫出每樣東西，包括我們的警徽

專訪 蔡岳勳

307

都是年輕人設計的。各個地方的年輕人集結起來，大家從無數的資料中去找到方法，一點一滴逐步建構出這個新世界。

赤塚　即使是現在有比較多美術資源、相關人才，不過拍古裝片，或是這種帶有一點科幻、未來感的片子仍然不容易。這部電視劇已經相當劃時代，您的下一步卻是要拍成電影，對於美術的要求是否有所改變？或是更換不同的團隊？

拍電影版時，更要正視所有的細節，從美術、從攝影、從燈光到場景，我們知道那不像電視可以「撐過去就好」，該如何把動作片題材的電視劇搬上大螢幕？最後定案的電影美術團隊是非常年輕的，並不是業界當中傳統的美術。

蔡　其實在選擇美術團隊時，是找了大量的電影工作人員前來溝通。第一，我們期望的美術團隊必須能夠做比較現代的東西，台灣很多美術人員比較擅長生活的、還有藝術電影、前衛電影，又或是比較鄉土、古樸的風格。也找過廣告美術，但我們需要能做像是國外特種部隊、現代化的作戰模式，諸如此類的。這種偏重現代感跟國際

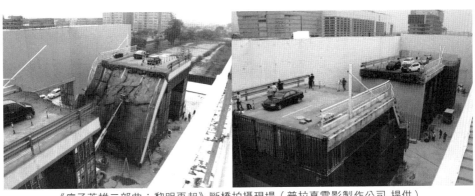

《痞子英雄二部曲：黎明再起》斷橋拍攝現場（普拉嘉電影製作公司 提供）

談談對編制的想法

赤塚　無論是《痞子英雄首部曲》還是後來的《痞子英雄二部曲》，都是非常大規模、大編制的電影，對於參與過這兩部片子的工作人員來說，也是非常好的學習機會與歷練，之後如果做其他片子，甚至是參與跨國的製作，應該也會比較有自信。美術人員因為大編制而越來越專職，從業界角度來看，會不會造成「大家漸漸習慣大編制，非有很多組員不可」的情形？

蔡　這個狀況對我來說也一直很難釐清到底怎麼樣才是好的。跟美國動作團隊合作的時候，便知道他們分工非常仔細，排演所有的細節也非常的精準，比如說摔一台車的鏡頭，他們從溝通、推演，一直到設計完成，必須要先試摔三次，才能正式來。因為他們要測準車子的重

性的東西，大部分的人可能比較沒有經驗。後來是由做過電影《軍中樂園》的黃美清擔任藝術總監，我們開始規畫出我們所想要的現代的、具規模的《痞子英雄首部曲》電影作法。

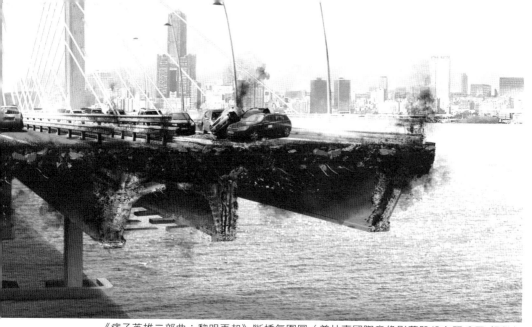

《痞子英雄二部曲：黎明再起》斷橋氛圍圖（普拉嘉國際意像影藝股份有限公司 提供）

量、飛出去的角度、機器要放在哪裡、跟所有道具結合的結果是不是正確的。到日本富士電視台去觀摩的時候，也發現了他們所有的操作都是極端精密、分解得非常清楚。

可是像我一般的台灣工作人員，從電視版開始，是很草莽的工作方式，帶了一群彷彿游擊隊，一個人可以做十個人的事情。因此當我們拍第一部電影的時候，會覺得所謂的電影工作人員的戰力好像比較弱，沒有辦法一肩扛十件事，超過兩件事這些人就扛不了。當遇到問題，或製作的困難度越來越高的時候，我會感到整體的支撐力似乎不太夠。不過無論跟是美國的動作團隊、日本的美術團隊、法國的特效團隊等專業的工作人員長期合作下來，我又明白了——精密的分工跟準確的安排似乎是我們應該要面對的未來。

從《痞子英雄二部曲》電影再到拍《深夜食堂》電視劇的時候，就遇到這麼一個頭痛的問題：新片的工程非常的複雜，要做的事情並不比電影容易，可是卻沒有辦法啟用如電影一般龐大的編制。我到底應該要我們的編制更加精細、完整，還是我應該讓我的團隊保有過去彷彿游

擊隊般的作戰能力？我自己也開始困惑於這件事，我當然希望是精密的分工，準確的規畫，讓事情能夠做得更好。可是當沒有辦法這樣的時候，如何面對問題？《深夜食堂》就是我最大的考驗。這部電視劇有二十五個故事，每個故事大約有八個到十個場景。我們必須在現有的條件內接受更簡易的編制，一樣有美術總監、美術設計、置景組、道具組，在電影中一組可能有六個人，但我們一組裡只有兩個人，做到最後還是會陷入做不完的困境。

無論是在台灣還是其他地方，準確的分工已經成為必要的工作趨勢，然而台灣如果養不起一個必較龐大的體制的時候，不要說後退，不進步即是一種危機。世界是一直往前邁進，你如果不往前走，就是越離越遠。台灣電視圈就是這樣沒落的，當然這不完全是體制的問題，也是市場的問題。我們或許受限於政府政策、製片人的想法、觀眾的反應等等，連帶著我們會為了回收資金，比較願意做保險的題材，沒有辦法想像一個更遠的可能。

回到問題點來說，我現在心裡也沒有非常準確的答案。

赤塚
導演提到的擔心，我也有感受到呢！現在的台灣在一

分岔路口，電影的確也都是市場導向——假如我今天的企圖心是要賣國際市場，預算就應該要到位；但若聚焦在台灣市場的話，通常都會變成生活化的題材或是小品。如果其他國家能夠提供可以發揮的類型片，也許有些美術就會往那邊過去了，您如何看待眼下的現況？又有什麼解決之道呢？

蔡 除了酬勞之外，台灣沒有給出好的創作空間是很大的問題。我還有感受到的是——有些人不大願意去面對局勢的改變，並沒有正視大華語市場的變化。其實台灣電影不需要到多遠去，能夠打入全亞洲，包含中國、香港，幾乎就已經能改變整個電影的結構。大家都知道這件事情，可是沒有真正放下身段，打開心房看待此事，許多人還是以本位主義的態度去面對此刻的形勢；認為我們又複製了所謂的暢銷公式，對我來說這已經是十幾年前的手段了。

電影日新月異，即便我們認為許多中國大片的故事不是拍得非常好，但是起碼在視覺上、在創意上，他們已經開始在做各式各樣的挑戰，我認為這是台灣的製片方跟創作者比較少見的勇氣，而這樣的勇氣是很重要的。當然，想把片子推到全亞洲需要很大的膽識跟很好的運氣，不過更多所謂的創投、在面對有挑戰性的創作卻步的態度。導演、編劇，這些創作者以及製片方如何給電影工作人員創作與生存的空間，已經影響了整個電影生態的變遷。人才的離開或許不只是外面提供了很好的誘因，我們本身留不住人，其實也是個很大的問題。

赤塚 針對電影產業環境，所謂的創作空間不足，您的看法又是如何呢？

蔡 台灣一年當中拍了不少片子，可是在美術設計的世界裡並沒有太大的挑戰，都是很基本的，例如生活、校園，甚至於是喜劇與鄉土，對於美術來說發揮的空間比較少，這樣的片型很可能無法提供比較完整的編制。當美術也想要突破或成長，他可會不知道要在這樣的片子裡做些什麼？而等到真正需要美術人員去挑戰的片子出現，有經驗與實力的美術可能已經不在這裡了。我們此刻所呈現的，正是Ｍ

型化的人才結構。即便前幾年有些突破，但如果以電影的整體性來看，缺乏挑戰的話，會讓所有事情都又回到原點。

跨國合作帶來的改變與影響

赤塚　導演在嘗試做不同的東西的過程中，與許多國外的團隊合作的經驗，應該帶來很多影響。電影美術方面具體來說有感受到什麼樣的變化嗎？

蔡　這幾年的變化大致上是創作者（導演）為工作團隊帶來一些刺激，讓台灣的工作人員開始接觸到一些與過去不大一樣的工作模式，《痞子英雄》當時找了法國的動作特技與特效團隊、香港的爆破團隊，還有日本的美術。很多的人進來了之後，其實讓我們看到了更多的可能。台灣電影經過《少年 Pi 的奇幻漂流》、《沈默》之後，工作人員打開了技術層面上的視野，也有新的看法，雖然這樣的操作不是立竿見影，可是這其實種下了很多很好的因子，會在未來的日子中一點一點的發酵。

赤塚　如果以片子為例，有沒有哪部電影的美術是您認為與過去風貌不同而特別欣賞的？

蔡　台灣電影在美術的技巧上是否達到非常巔峰、極致的結果，我認為還是有段距離，不過仍能看出逐漸的進步，《軍中樂園》、《KANO》還有我自己執導的《痞子英雄二部曲》這三部的美術都是盡可能讓片子更具有國際質感。的確這些片子多半都仰賴知名的藝術總監，可是在每個組別裡，當負責執行的人沒有辦法跟上設計者的想法時，很多細節還是會有問題。當然這些細節或許需要更多的預算來協助完成，或者是更多非常準確的技術工作人員來讓電影美術更加精細。

專訪　蔡岳勳

拍《痞子英雄二部曲》就可以明顯感受到在製作特殊道具的能力是弱的,我可以提出要求,但想要的火箭根本做不出來,摩托車也不如其他國際級的動作大片。這個是最基本的東西,會影響所有國際人士來到台灣或亞洲工作,他們或許也會面臨到相同的困難。

也可能是最近幾年剛好多是比較藝術型態的電影,或許最好的時代還沒到來吧!

赤塚　在我所看過的這些台灣作品當中,《刺客聶隱娘》與《軍中樂園》讓我印象深刻,負責美術的台灣團隊似乎傳承了台灣傳統美術的做法,而不是經歷過這海外片、商業片洗禮的人,因此也認為以前的作法或許到此刻仍然成立,甚至應該要流傳下去。

蔡　我沒有提《刺客聶隱娘》是因為我認為侯導創造的是對一個時代的想像,是精神、氛圍、精細的情感表達。如果單純討論「美術的轉變」,這部片子無論服裝、場景、佈景、道具,並未讓我感到非常創新或跳脫思維,他是比較典型、經典的樣貌。當然不代表不好,而是我沒有把這部片子放在「美術有所突破」的名單裡面。

對後輩的建議

赤塚　對於電影美術的新人,或者是將來想要做電影美術的人,有什麼樣的建議嗎?

蔡　台灣正面臨一個很重要的轉變期,每一個創作者,或每一個參與者,都要清楚地知道自己的未來應該要往哪裡走。我認為眼界非常重要,你所見的寬廣度,代表你可以做出什麼樣的事情。

台灣有很多特殊的市場困境,以及政治生態的困境,這都是創作者必須要面對的困難;技術、思維,

當然都是很重要的。但我最想提醒的是——要放下很多的成見，真的打開視野。我們要去的地方其實是一個很廣闊的世界，而不是一個我們過去或現在可以自給自足、驕傲的、封閉的空間。

1 創投：此指提供電影創作者與電影發行商彼此媒合的場域。

專訪 蔡岳勳

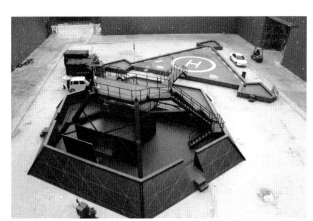

《痞子英雄二部曲》EMP 大樓頂樓外側拍攝現場
（普拉嘉電影製作公司 提供）

蘇照彬

我會講解戲的
重點是什麼，
希望工作夥伴可以
看懂這個劇本。

赤塚─赤塚佳仁，本書作者。

蘇─蘇照彬，台灣電影編劇、導演。其參與的影片多次入圍金馬獎與香港電影金像獎，執導作品《詭絲》獲金馬獎最佳視覺特效獎肯定，亦締造當年國片票房佳績。

台灣電影的十年轉變

赤塚 拍《詭絲》大概是二〇〇四、二〇〇五年的時候，過了十多年，台灣電影業界的整體變化很大，導演怎麼看這十年的轉變？

蘇 十幾年前最賣錢的片子，票房大概是幾百萬台幣，十幾年之後，賣座的片子是幾千萬、幾億的票房。最大的不同，就是忽然間出現了一個很大的華語市場，對台灣電影人的整體影響是相當震撼的。

赤塚 當時製作《詭絲》的時候，導演為什麼會想要請外國團隊，而不是台灣團隊來負責美術呢？

蘇 這部算是當時由美國出資拍攝的片子，台灣從九〇年代到二〇一〇年左右，這二十年的國片的狀況是很不好的，某個程度上限制了拍片的類型，多半只能拍一些小品、學生片，或是社會寫實片。當拍類型片需要比較大的美術跟佈景時，台灣的人才已經流失很久了。我們並不是沒有想過要找台灣本地的美術，而是考量時間跟預算後，認為找比較熟悉類型電影的美術來做的話，可能對這個片子的整體執行方面是比較好的。總而言之是我覺得當時台灣的人對「類型片」這方面的掌握並不是那麼純熟，也因為我們並沒有豐富的類型片經驗。

赤塚 追溯到更早期的中影，也是拍了非常多大片，搭很多景，也一定有很多技術人員。到了電影新浪潮時期，多是討論人性、社會性的片子，對於美術來說是偏重寫實的風格。後來還是有《詭絲》、《雙瞳》

專訪 蘇照彬

蘇　做出新的挑戰與嘗試，我覺得這兩部片為台灣的電影美術帶來了新的可能。接著就有《海角七號》，又是新一波的浪潮。美術方面的分工也越來越細，您對於美術的轉變有什麼看法？

整體來說，《詭絲》、《雙瞳》這兩部片讓電影業界知道「如果有想法，台灣其實還是有一些基層的人可以配合。」《海角七號》相對來說還是比較小品些，不過也替魏導累積了一些信心，能夠執行像是《賽德克·巴萊》這麼大的製作。當然《賽德克·巴萊》確實是空前的規模，還找了國外的團隊來執行。

如果問我在美術方面所看到的轉變，我認為是台灣的美術職人現在可以跟許多國外的工作者合作，更習慣跨國際的合作模式，這個是很重要的變化，也是過往經驗的積累。

若以導演的身分來看，精細的分工對我來說是好的，因為可以在事先跟美術組充分溝通，想拍的東西我也確定能夠拍得到。如果是以監製的身分來看，的確會感到工作人員變多了，不過想控制時間跟品質的話，人力的擴編確實也有必要。實際上，有大規模編制的很多都是合拍片，國片的編組還是跟以前一樣，可能沒有分那麼細。我認為台灣還是要保持這份彈性，我們現在是有這樣的環境的。

談談國際間的合作與交流

赤塚　現在的台灣電影業界是站在交會點上，有盧·貝松的《露西》、馬丁·史柯西斯的《沈默》來台取景拍攝，也有許多合拍片。有機會參與到這些片子的工作人員，應該都算是開了眼界。不過有些合拍片的酬勞豐厚，有經驗的人才可能因此被挖角，台灣現在是否也面臨這樣的狀況？會不會認為是危機呢？

蘇　我自己的看法是──接觸到世界級的電影製作市場，不只是美術部門，每個部門都會有更多的機會去

赤塚　學習。中國近年來的拍片量非常多，他們的人力的確是不夠的，當然薪水也就漲得嚇人。另一點就是台灣的很難滿足「類型片」的市場，如果想要嘗試超出自己本身經驗之外的片子，例如科幻片、動作片，我認為是移出是很自然的，尤其台灣在語言上跟中國幾乎沒有什麼界線。

赤塚　說起來真是矛盾，其實台灣的技術明明就有受到國際認可，但有些片就是拍不了。如果您非在台灣拍類型片的話，會選擇什麼樣的美術呢？

蘇　從監製跟導演的角度去思考，想要拍攝日程能夠準確進行，我不會希望這個景或服裝、美術有很大的問題，我一定先從「能把這個工作做好的人」去決定，而不是考慮這名工作人員是居住在哪裡。假設沒有預算的考量的話，我可能還是會找有相關經驗的美術，以武俠片來說，台灣在過去二十年來自己主導的唯一武俠片，是侯孝賢的《刺客聶隱娘》。拍類型片要有實景或是搭景，後者是很大的工程；陳設、道具、服裝、梳化也幾乎沒有，得從國外運過來。因此我真的相當佩服侯導。像這樣的類型片，台灣還是有，只是很少，拍攝成本也一定比較高。

赤塚　有沒有什麼辦法可以改變、扭轉這個情況？

蘇　也許是劇本經過很仔細的思考、撰寫，可能只有三個主角，如果主角只有三、四個人，會比較單純，或者把內外景分開，也會讓拍攝時順利許多。

導演如何與美術溝通

赤塚　每個導演對其美術通常都有些要求，導演您自己是怎麼跟美術組做溝通，以達到想要的東西呢？

蘇　我認為我的劇本算是非常詳細了，但拍過幾部片子，我發現各個美術指導對劇本的了解都不太一樣，因為通常劇本不是只有表面一層的意義，還有些蘊含在底層的東西，有些人可以注意到這底層的涵義，那麼討論時就會有所收穫。

赤塚　譬如劇本中是描述一個上班族的家，也許底層的意義是說這是一個很苦悶、想要出走的上班族，那這個家跟沒有這種想法的上班族的家做法就會不一樣。這個過程不是我說「好，請你做一個房子吧！」美術組就去做一個房子，實際上這個房子跟這部電影的主題、或是跟角色應該有很大的關聯性。我會講解戲的重點是什麼，希望工作夥伴可以看懂這個戲、這個劇本。

蘇　以前許多人都覺得自己一定要當導演、進導演組。跟過往比起來，現在的美術分工更專業了，也有專門做質感的人員，不再像過去三、四個人在有限的預算中就要包辦一整部片子的美術工作。導演認為這樣的環境變化，是讓美術人員的能力更加提升嗎？

赤塚　整體來說當然是提升的，以薪資來說，我經過那個很慘的年代，當時的美術得先從助理開始做起，薪水所得甚至是養不活一個人的。但是現在一個專業的美術，真的可以養家活口，好處是那些有能力的人，當他們面臨廣告或電影的抉擇時，可能願意留在電影界，留下的人都是有實力、高素質的人才。

近年來，新進的美術人員普遍都有大學的學歷，基本上在收集資料、研究，還有科技方面的能力是比較好的，但就實作而言，真的要一支片接著一支片慢慢累積經驗。比較弱的一點則是他們往往還沒有經過充分的培訓，就得要上場了。

蘇　以前電影業的景氣比較差，卻是廣告跟音樂錄影帶最興盛的時期，是不是也有一些美術人員是在這當中轉換跑道而來的呢？

蘇　越來越多人願意進入電影這一行，但不管是導演、攝影師，還是美術，仍必須經歷轉換的過程。我認為最重要的還是這些人必須先理解「電影所要呈現的意義是什麼」，其實這整個工業都還在學習的過程中，黑暗期的斷層影響很大。

赤塚　是啊，很多人都是自己摸索、累積經驗，然後想辦法留下來。

蘇　但這未必不好啦，我覺得。

赤塚　要是花了很長的時間自我學習、想辦法成長，這些美術的經驗是有可能被時代保留的，希望自己摸索出來的方法，還可以再教導新進的人，變成一種職人的傳承。

對後輩的建議

赤塚　近幾年有哪一部台灣電影的美術讓你印象特別深刻？

蘇　《賽德克・巴萊》讓我相當震撼。不過我認為華語電影的美術目前還在努力地趕上導演的想法，像是《一代宗師》拍了佛山的武館，並不是搭出一條街，而只是拍了一些些招牌，我想是導演認為那樣就可以了。真的讓我眼睛一亮的美術，似乎比較少見。

赤塚　針對年輕人要進來做電影美術，有什麼建議？

蘇　如果想要做美術，就要篤定一直做下去，因為做久了會做出心得，有些東西是你自己學到的。另外一點則是千萬不要把畫面跟故事分開，一定要去了解這部電影、了解劇本。你要懂戲，你才能夠跳出來，看出全局。無論是導演、副導、攝影師、美術、道具、服裝等等，都是一樣的。

崔震東

美術就是一翻兩瞪眼，
成不成立？
有沒有說服力？
是在一刹那之間，
馬上就知道。

電影作品

2011 《那些年我們一起追的女孩》出品人

2012 《小時代》、《小時代：青木時代》出品人

2014 《等一個人咖啡》製片人

2016 《樓下的房客》導演、製片人

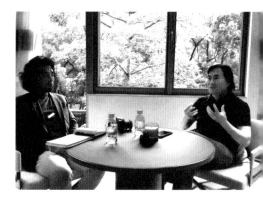

専訪　崔震東

赤塚─赤塚佳仁，本書作者。

崔─崔震東，台灣製片、導演。曾為索尼音樂娛樂大中華區總裁，後創辦安邁進國際影業，以精準的營運計畫投資電影拍攝，創造暢銷成績。

對導演來說，美術是什麼

赤塚 想請教在二〇〇八年之後，台灣電影過了低潮，一路衝上來，您自己也在其中當製片人、導演，在您的電影當中，美術大概是什麼樣子的存在呢？

崔 我認為在電影裡面，美術幾乎是跟劇本一樣重要的。要拍好一部電影當然有很多的因素，包括好的導演、演員、音樂等等，不過第一關就是要有一個好的劇本。而美術對我來說，他的重要性幾乎與劇本相當，美術在電影裡面的範圍其實非常廣泛，你可能要搭景、改既定的景、陳設、設計所有你要拍的東西，因為它必須跟故事和角色高度契合，才會有說服力。

對於觀眾而言，視覺的東西是很重要的，這並不是說演員的演技不重要，而是演技需要有個鋪陳的過程。可是美術就是一翻兩瞪眼，成不成立？有沒有說服力？是在一剎那之間，馬上就知道。

我以前在唱片公司、音樂公司工作很久，為什麼過去二十年的音樂都要有MV（Music Video）呢？其實正是因為視覺的畫面可以更加強聽覺上的感受，一部好的MV會讓受眾更有印象，會幫助一首歌更快速的傳播、傳唱。而在MV畫面上，美術的東西就佔非常大的比例。以導演的角度來看的話，大部分都會想要有很好的美術，只是在預算上，也經常會與製片的角色有所牴觸。

赤塚 您本身以製片的身分，操作過《那些年，我們一起追的女孩》、《小時代》系列電影跟《等一個人咖

啡》。這幾個部電影的背景、題材都是比較現代的，美術在呈現上也比較貼近現下生活，這是不是台灣電影的一種趨勢呢？

崔　我認為這並不算是電影的趨勢，至於為什麼台灣會有比較多這個類型的電影？從拍攝成本來看，這樣的題材是相對省錢的。如果要拍歷史、過去的事情，你可能要訂製、去找很多舊東西，也可能要做許多現在已經沒有的東西，會花很多錢。所以最大的原因，就是成本考量。

赤塚　上述幾個作品裡面的美術，都是比較真實、寫實的。但你導演的作品《樓下的房客》，卻是比較帶有幻想色彩，非一般的故事吧？在預算上應該也花費不少？

崔　《樓下的房客》我當初設定是大概二○○○年到二○○五年之間，也是近代的生活樣態，可是希望在這個出租公寓裡面，每一個房間都有各自的特色。每一個房客都有非常不同的個性跟特質，房間的陳設美術必須襯托出這個角色，因此每一個房間的特質是很重要的。

為了求好心切，我們在攝影棚裡面搭建了一棟三、四層樓高的公寓，蓋房子本身是很花錢的，可是好處是──第一，你可以有更多的鏡位選擇，自由度比較高、拍攝起來會比較漂亮；第二，設計出自己理想中的房子，總比在城市中找適合的景來的容易，也比較能夠發揮，在美術上的花費，主要是考量到這兩個原因。

赤塚　是不是現在的觀念有一點改變？過往認為現代劇比較省錢、用現成的就好，慢慢的轉變成花錢造景、搭景，做出更精緻的東西？

崔　我認為這樣的觀念是慢慢的強化，可是速度不會太快。因為終究會碰到最現實的問題，就是預算能不能支撐這樣的想法。

電影美術的未來方向

赤塚　商業片如《那些年，我們一起追的女孩》、《我的少女時代》在香港、韓國等亞洲地區有很好的票房，台灣的類型電影是不是越來越國際化了呢？

崔　這個部分我個人有所保留。台灣有很多好的導演跟好的電影，可是有些片子在台灣票房很好，是因為那是台灣人熟悉、喜歡的題材，絕大部分走出台灣之後，就比較不容易得到認同，所以海外的票房其實都比較辛苦。每隔幾年或許有一兩部片子在國外大放異彩，不過若以整體來說，我認為這還沒有到達所謂的國際化。

赤塚　您算是在創造環境的變化，也同時培養台灣美術工作的人才。十年前的台灣美術工作機會比較少，能夠發揮的空間也很侷限，不大可能說要搭景、做大片子。從這個方面來看，其實台灣美術人才還是很年輕的，現在的環境是很大的機會。

崔　的確是很年輕的，包括我們自己的《樓下的房客》在美術的部分還是有很多可以進步的空間。

如果綜觀全局，台灣早期因為電影工業不景氣，機會比較少，自從《海角七號》以後，最近的七、八年算是比較好一點。可是因為電影類型比較受限，大部分還是比較愛情小品、小清新、現代的東西，真正讓美術的工作人員能夠大幅度發揮的電影其實不多。出現《賽德克‧巴萊》這樣史詩級的片子，或是《樓下的房客》這種類型片，對美術工作者來說，才會有更多的機會。

赤塚　以綜觀的角度來看，你覺得現在台灣的電影美術，是走往什麼樣的方向？

崔　過去有段時間是電影業的低潮期，即便此刻有所恢復，不過中間其實有很大的斷層，以《樓下的房

客》為例，有時候會覺得一開始美術的想法很好，可是在執行面上就出現落差。我們在阿榮片廠搭建片中的公寓，內部的樓梯、走道、房間細部我都覺得不錯，不過在外觀上還是讓我覺得不像是一個真的房子，這也反映出我們在搭景上還不夠有能力。

赤塚　台灣觀眾的眼睛或許已經習慣了大場面與視覺特效，對於美術來說，也是無形的競爭呢！

崔　這就是為什麼我們要有本地的特色，這些特色不是技術。技術與想法是兩回事，美術工作者的想法與特質就很重要。

對後輩的建議

赤塚　對於即將要進入這個圈子的後輩，你有沒有什麼話要對他們說？

崔　基礎要打穩，千萬不要急著往上走，盡量多參與不同的電影，很扎實的在每一個案子裡面去學習、成長。必須要有很謙虛的態度，而不是做過兩部片，就要從美術組的小主管躍升為美術指導。

另外一點則是誠實。有時候會看到使用的美術道具是從倉庫裡拿出，或是上一部片留下來的，但卻還是拿發票或收據報價。我希望年輕人不要有這樣的習慣，該賺的錢要賺，可是不應該用騙或是虛報的方式賺錢，其實業界的大家都知道。

This walls seethrogh pattern to be more simple

Don't need Bath tub

floor now is Stone plate ↓ change to wooden floor

Change to wooden floor

This part of wall. doesn't need

Don't need 2nd-floors wall

Don't need 2nd floors wall

Don't need 2nd floors wall

2.change of the 1st floors wall to be a wild wall

All change this part to be a garden

· X· Pease say it immediately to Chinese designers.

現場｜專訪

後記

身為電影美術工作者的我在撰寫本書的時候，的確是相當煩惱。在製作電影美術時，負責的是能將大量的資訊一併處理的右腦；但是在寫書這方面，就不得不要讓左腦全面運作才行。同時因為自己的知識不足，腦海裡也沒有半點文字的靈感，直到我改變了想法──不妨採用跟製作電影美術相同的方式去寫好了！就如同本書所敘述的一樣，電影美術製作是先從熟讀劇本開始，然後展開調查、外景探勘、訪問、觀賞有參考價值的影像或文本，最後才終於完成設計。意識到這樣的流程之後，我在日本熟讀許多關於台灣電影的書籍，同時觀賞電影。接著前往台灣工作，跟許多不同業界的設計師以及專業人士們閒談交流，也跟導演們一起討論。現在回想起來，出書其實並非是最意想不到的事情，而是得到這個讓我自己能夠學習並且成長的大好機會。

製作經典電影的美術這件事就跟爬阿爾卑斯山一樣，這是我的一貫主張。爬山的目的就是登頂，爬海拔低的山，只要獨自一人，攜帶輕便的裝備也可能攻下一座小山頭。但是挑戰高山的話不可能單憑這樣就成功，要在困難的狀態攀爬更高的山，更是需要很多優秀的夥伴齊心合作。必須要勤加訓練以及累積知識，相信身旁的夥伴，並且團結一心，才能征服並欣賞山頂的美景。只有經驗豐富的隊長還不行，只有會搬運行李的老手也是不夠的，一定要所有的專業人員同心協力，進行挑戰，夢想才會成真，同時也可能大幅左右後來的命運。

332

電影美術是一個要求很高，必須嚴以律己的狹隘世界，卻又讓人感覺純粹而且深遠。就跟我所訪問的人們所說的一樣，這份工作無法照本宣科，即使按照設定好的方向去做，可能也無法達到相同的目標。但無論會走上多麼嚴苛辛苦的道路，沿途會經歷過多少困難，完成作品時的成就感也是無法用三言兩語就能形容的！我希望透過本書就能吸引更多新的人才加入，無論一人還是兩人都好。

出版本書之際，感謝讓我有機會訪談眾多的台灣美術總監、其他因為行程安排而無緣相見的其他美術總監、支持這些美術總監們的諸位專業美術職人，還有給我許多寶貴意見以及感想的台灣電影導演。

還要感謝在懷孕期間都還是從旁協助我的好夥伴，擔任口譯以及助理工作的千葉江里子小姐。感謝口譯林欣蕾小姐、龍力維先生以及城邦文化的社長何飛鵬先生、創意市集出版副社長黃錫鉉先生、總編輯長姚蜀芸小姐、編輯陳嬿守小姐、翻譯林欣寧小姐。也要感謝一直以來在日本以及海外許多一同合作的電影界夥伴們。有大家的幫忙才終於完成這個作品。

致上我最高的謝意。

赤塚佳仁

2AB622

電影美術表與裏：關於設計、搭景、陳設與質感製作，我用雙手打造的電影世界

作者　　　赤塚佳仁
口譯協力　林欣蕾、龍力維、千葉江里子
譯者　　　林欣寧、林欣蕾
責任編輯　陳嬿守
主編　　　黃鐘毅
美術編輯　張庭婕
封面設計　小寒六 Kate Liu

行銷企劃　辛政遠、楊惠潔
總編輯　　姚蜀芸
副社長　　黃錫鉉
總經理　　吳濱伶
發行人　　何飛鵬

出版　　　創意市集
發行　　　城邦文化事業股份有限公司
　　　　　歡迎光臨城邦讀書花園
　　　　　www.cite.com.tw

香港發行所　城邦（香港）出版集團有限公司
香港灣仔駱克道 193 號東超商業中心 1 樓
Tel：(852) 25086231　Fax：(852) 25789337
E-mail：hkcite@biznetvigator.com

馬新發行所　城邦（馬新）出版集團【Cite(M)Sdn Bhd】
41,Jalan Radin Anum,
Bandar Baru Sri Petaling,
57000 Kuala Lumpur,Malaysia.
Tel：(603) 90578822　Fax：(603) 90576622
E-mail：cite@cite.com.my

印刷　　　凱林彩印股份有限公司
2021 年（民 110）6 月 初版 4 刷
Printed in Taiwan.

版權聲明　本著作未經公司同意，不得以任何方式重製、轉載、散佈、變更全部或部分內容。

商標聲明　本書中所提及國內外公司之產品、商標名稱、網站畫面與圖片，其權利屬各該公司或作者所有，本書僅作介紹教學之用，絕無侵權意圖，特此聲明。

圖片授權　呂奇駿、李薇、林孟兒、郭志達、陳新發、黃美清、楊宗穎、蔡珮玲、謝明仁、安邁進國際影業股份有限公司、江山豪景有限公司、果子電影有限公司、紅豆製作股份有限公司、創映電影有限公司、普拉嘉國際意像影藝股份有限公司、電影工作室有限公司、星輝海外有限公司

感謝以上諸位對本書的協助

電影美術
表與裏

妙圓國際映像有限公司

　105 台北市南京東路五段 200 號 13 樓之 4

　www.musetaipei.com

　TEL：02-2765-0139

　FAX：02-2765-0129

如何與我們聯絡：

1. 若您需要劃撥購書，請利用以下郵撥帳號：

　郵撥帳號：19863813

　戶名：書虫股份有限公司

2. 廠商合作、作者投稿、讀者意見回饋，請至：

　FB 粉絲團：https://www.facebook.com/InnoFair

　E-mail 信箱：ifbook@hmg.com.tw

3. 若書籍外觀有破損、缺頁、裝釘錯誤等不完整現象，

　想要換書、退書，或您有大量購書的需求服務，都請與客服中心聯繫。

客戶服務中心

地址：10483 台北市中山區民生東路二段 141 號 B1

服務電話：（02）2500-7718、（02）2500-7719

服務時間：週一至週五 9:30 ～ 18:00

24 小時傳真專線：（02）2500-1900 ～ 3

E-mail：service@readingclub.com.tw

國家圖書館出版品預行編目資料

電影美術表與裏：關於設計、搭景、陳設與質感製作，

我用雙手打造的電影世界 / 赤塚佳仁著.

－ 初版 . － 臺北市：創意市集出版：城邦文化發行，民 106.06

面；　公分

ISBN 978-986-94013-0-2(平裝)

1. 電影美術設計

987.3　　　　　　　　105022071